KB162671

論語,
새김을 만나다

韓國) 최수일 최남규

中國) 嚴　婷, 曲均麗, 劉磊磊 共編

도서
출판 **가온미디어**

들어가는 글

덴마크가 세계에서 행복지수가 가장 높단다.

덴마크는 '얀테의 법칙 Jante Law'이라는 문화가 있다.

열 가지 얀테의 법칙을 결론적으로 정리하자면, 자신을 스스로 낮추고 겸손하며 남을 인정하고 배려하는 마음이다.

동양문화에서는 '지족상락知足常樂'하고 '안빈낙도安貧樂道'이다. 불행은 언제나 남보다 낫다는 '우월감'에서 시작된다. '열등감' 또한 '우월감' 못지않은 나쁜 인성이지만, 불행의 시작은 '남보다 잘 낫다'는 우월감이다. 우월감은 집착이고 욕심이고 자만이다.

동서고금을 막론하고 '자만하지 말라'는 성인들이 한결같은 주장이다.

예수든 석가든 공자든 성인군자의 말씀은 모두가 인간이 인간다우면서 행복하게 사는 방식을 우리에게 알려 주는 것이다.

이웃을 사랑하고, 욕심을 버리고, 집착하지 말고, 남을 배려하라는 것이다.

《논어》에서 공자는 군자는 '주이불비周而不比', '두루두루 잘 지내고 남과 비교하지 않는다'하였고, "무적무막無適無莫" '딱히 들어맞는 것도 없고, 딱히 하지 말아야 할 것도 없으니', '의지여비義之與比', '도리에 맞추어 더불어 같이 하는 것'이라 하였다.

또한 공자는 "병무능언病無能焉, 불병인지불기지야不病人之不己知也", '자기가 재능이 없는 것을 고민하지 남이 자기를 알아주지 않는 것을 고민하지는 않는다'라 하였다.

《논어》는 자기를 반성하는 말이 많다.

군자는 "구저기求諸己", '자기에게 책임을 추궁'하고, 소인은 "구저인求諸人", '남의 탓을 한다'라 하였다. 또한 공자는 어린 시절에는 '색色'을 조심하고, 젊은 시절에는 '남과 다툼(鬪)'을 경계하고, 늙어서는 "재득在得", 얻는 '물욕'을 경계하라 하였다. 나이가 들수록 비워야 한다. 모두가 '空'인 것을 놓으려 하지 않기 때문에 두려운 것이다.

《논어》는 이천년이 넘게 동양인의 삶 속에 뿌리 깊게 자리 잡고있는 유교문화 사상이다.

《논어》의 '충서忠恕', '인의예지仁義禮智', '온량공검양溫良恭儉讓', '공관신민혜恭寬信敏惠', '기소불욕물시어인己所不欲勿施於人'은 모두 이웃과 더불어 배려하면서 사는 삶의 방식이다.

이번 출품된 작품은 「전북현대서각회」와 경남 「눌우각사」가 공동으로 《논어》를 통하여 '온고지신溫故知新'하고 '극기복례克己復禮'하고자 하는 마음에서, '논어'를 주제로 삼았다. 논어를 통하여 행복지수를 높일 수 있기를 바라는 조그마한 희망이기도 하다.

공자는 군자는 세 가지를 두려워하여야 한다 하였다.

'천명天命'·'대인大人'과 '성인의 말씀(聖人之言)'이다.

이번 전시회 "논어, 새김을 만나다"는 '성인의 말씀'을 통해서, "학도즉애인學道則愛人", '도道를 배워서 사람을 사랑하는' 방법을 배우고자 하는 바램이기도 하다.

살아가면서 성인聖人의 말씀을 가슴 속에 깊이 새겨서 담고 산다면, '知足지족'할 수 있어 적어도 이전보다 평안하고 행복해지지 않을까.

행복은 객관적인 조건이 아니라 주관적인 마음이다. 물론 어려운 일이다.

자공이 "아불욕인지가저아야我不欲人之加諸我也, 오역욕무가저인吾亦欲無加諸人", '내가 남이 나에게 하는 것을 원치 않는다면, 나도 남에게 그것을 하지 않고 싶다'하자, 공자는 "비이소급야야非爾所及也", '네가 해낼 수 있는 일이 아니다'라 하였다.

자공과 같이 뛰어난 공자의 제자도 '남을 배려하는 일'을 해내기 어려워하였다. 하지만 '새김'을 통해서 반복해서 되뇌인다면 안 하는 것보다 분명 백배 천배 낫다.

공자는 '남용南容'을 조카사위로 삼았다. 남용이 "삼복백규三復白圭", '남용이 백규장白圭章을 되풀이 외워서'이다. 〈백규〉는 《시경》의 '말을 삼가하라'는 내용이다.

매일같이 되풀이해서 외우는 이유는 말을 삼가기 위해 스스로를 경계하는 것이다. '논어, 새김을 만나다'도 같은 맥락이다. '새겨 놓고, 되풀이하여', 효과를 크게 하고자 한다.

이번 출품작은 26명이 참가하였다. 현대성이 강한 작품들은 독특한 특징이 있다.

전통서각과 현대서각의 가장 두드러진 차이는 채색법이다.

각종 미술재를 사용하여 시각적 효과를 꾀하는 것이 현대서각의 특징이다.

음각과 양각, 음평각, 음양각 등 각종 새김질의 방식을 작품 속에 고루 사용하고, 각종 컬러를 덧칠하여 색깔이 적절하게 어울리도록 하는 시각적 효과는 '현대서각'이 추구하는 창조적 방식 중의 하나이다.

또 하나는 서체이다. 상형 한자와 독특한 한글 서체가 서로 상호 조화를 이루는 문자의 어울림이다.

주지하다시피, 한자의 상형은 서각의 아름다움을 표현하기에 가장 적절한 도구이다.

한자의 상형에 어울리는 한글 서체를 자연스럽게 포치하여, 한자와 한글이 서로 조화되어 미의 극치를 꾀하였다.

금방이라도 작품 속에서 튀어나와 공중을 훨훨 날아오를 듯한 생생한 '鳥(새)'의 형상은 보는 이로 하여금 감탄을 자아내게 한다.

또한 한글 서체만으로 자연스런 문자 포치는 '현대서각'만이 가지고 있는 또 다른 특징 중의 하나이다.

작금 세계는 한류가 대세다.

그 영향으로 한글이 세계인에게 주목을 받고 있다.

집 안에 한글로 된 작품 하나씩을 소장하고 싶어한다.

중국에서 중국인들과 전시를 할 때, 그들의 관심은 오히려 자기들도 쓰는 한자가 아니라 한글이다.

한글의 조형화, 한글의 자연스런 서체 포치는 한자의 상형문자의 예술미 그 이상이다.

현대서각가들은 한글 서각은 예술분야에서 앞으로 한류의 중요한 역할을 해낼 수 있을 것이다.

새김질은 현대서각의 또 다른 특징이다.

새김의 밋밋함을 없애기 위해 90도 각도로 엇갈리게 칼의 맛을 낸다. 각 획 마다 칼자국이 작품의 질감을 한층 더 높여 준다.

이번 출품작에서는 〈논어〉의 간직하고 싶은 말들을 현대서각만이 지니고 있는

특징들로 도드라지게 표현해 내고자 하였다.

훌륭한 말과 아름다운 서각, 각각의 독특한 풍격과 방법이 어우러지게 하여 독자적인 작품 예술을 추구하고자 하였다.

26명의 작가들이 모두 《논어》의 내용을 주제로 삼다 보니 같은 글귀가 중복되는 경우가 있다.

같은 글귀라 할지라도 각 작가마다 마음속에 생각하는 바가 다를 것이다.

독자들은 각 작품들을 단독적으로 읽을 수 있기 때문에 이해를 위하여 중복을 굳이 피하지 않기로 하였다.

이번 전시회는 앞으로 중국 작가들과의 교류전까지도 염두에 둔 사전 준비 작업을 겸하고 있다.

코로나로 중국 작가와의 교류전을 그동안 미루어 왔으나, 상황이 좋아지면 곧바로 상호 교류전을 가질 예정이다.

이번 전시회는 이를 준비하는 일련의 과정이기도 하다. 그래서 중국어 서문과 일련의 작업을 중국 대학의 몇몇 선생님들과 같이 했다.

작업에 참여한 선생들에게 이 자리를 빌어 감사드린다.

이번 전시회를 준비하느라 모두 열심이었다. 특히 최수일 선생님의 아낌없는 지도편달이 없었으면 전시회는 불가능했을 것이다.

다시 한번 감사드린다.

2021년 10월

編 者 일동

论语，遇上篆刻

"詹代法则"（JanteLaw）文化源于世界幸福指数排名最高的国家---丹麦. 它的核心原则是谦逊·自虚·认可并关心他人. 这一原则在东方文化中体现为"知足常乐"."安贫乐道". 不论古今东西，先贤圣人的传世名言时刻教导·鞭策我们如何获得幸福生活.

幸福不是客观条件可以给予的，而是主观心情造就的. 孔子曰："君子有三畏：畏天命，畏大人，畏圣人之言."≪论语≫记载的儒家文化思想，历经两千多年对东方人的影响已根深蒂固. 世人所熟知的"忠恕"，"仁义礼智"，"温良恭俭让"，"恭宽信敏惠"，"己所不欲勿施于人"等理念，皆为儒家思想中提升个人道德修养·提高幸福生活指数的方式.

≪论语，遇上篆刻≫集东方圣人之名言，旨在将圣人之言"篆刻"于心，借助篆刻反复操作而成的繁琐工序，弘扬圣人思想的深邃；通过篆刻作品上展现的圣人之言，传达"学道则爱人"的教诲.

传统篆刻与现代篆刻最显著的区别体现在色彩的搭配·字体的融合以及刀法的自由运用三个方面. 韩国现代书刻力求视觉效果，错落有致地运用阴刻·阳刻·阳平刻等多种雕刻方式后，涂上各种鲜艳的颜色，追求色彩搭配的绚丽效果以及意象特征的创新；其次通过象形汉字与韩文字体之间的巧妙融合·和谐映照，展现现代书刻的独特之美；最后以90度独特的刀工掩盖枯燥单调感的同时进一步提升了作品刚力的韵味.

知用合一，教学相长! ≪论语，遇上篆刻≫共收录崔洙日先生及其二十六位弟子的书法篆刻作品，各具特色的篆刻蕴含了海内外篆刻艺术的传播灵魂.韩文字的造型化·韩文字体的自然布局充满特有的艺术美感.

"韩流"风靡全球的当今，除旅游纪念品外，收藏韩文书刻作品也成为人们审美兴趣的一种文化趋向.

碍于新冠疫情，多项国际交流活动处于休眠状态. 路断情不断，携手抗疫情.
≪论语，遇上篆刻≫得到中国高校诸位老师的协助，线上·线下积极参与资料的整理序言翻译等系列工作，即将问世.

在此感谢所有参与工作的老师的付出与辛勤努力.
特别致谢崔洙日先生不辞辛劳地指导与鼎立支持!

차 례

CONTENTS

눌우각사
訥友刻社

한샘, 如江 具庚叔 여강 구경숙

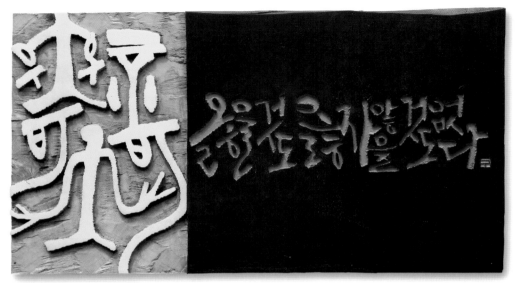

無可無不可(무가무불가) 55×30㎝

無可無不可 무가무불가

'무가무불가無可無不可'는 '옳을 것도 옳지 않을 것도 없다'라는 뜻이다.

〈微子〉에서 공자는 '일민逸民' 백이伯夷ㆍ숙제叔齊ㆍ우중虞仲ㆍ이일夷逸ㆍ주장朱張ㆍ유하혜柳下惠ㆍ소연少連의 인물을 논하면서 자신의 처세에 대하여 자신은 '이어시異於是, 무가무불가無可無不可', '이와는 달라서, 꼭 그래야 한다는 것도 없고 꼭 그래서는 안 된다는 것도 없다'라 하였다.

- 경상남도서예대전 대상 동 초대작가 심사 운영위원 역임
- 대한민국서예대전 초대작가 및 심사위원 역임
- 개인전 2회

- 한국서예협회창원지부 통합 초대지부장 역임
- 세계서예전북비엔날레전 출품
- 경남 창원시 의창구 천주로 36번길11 한샘서예
- Mobile_010-2831-5068

"역불필진亦不必進, 역불필퇴亦不必退, 유의소재唯義所在", '또한 반드시 종정從政한다는 것도 아니고 또한 반드시 은둔한다는 것도 아니라 오직 도의만 있으면 된다'라는 뜻이다.

'일민'은 초야에 묻혀 있어서 조정이나 사회에 나와 적극적인 활동을 하지 않는 버려진 인재를 말한다.

공자는 백이와 숙제는 "불강기지不降其志, 불욕기신不辱其身", '뜻을 굽히지 않고, 자기 몸을 욕되게 하지 않은 자'들이고, 유하혜와 소연은 "강지욕신의降志辱身矣, 언중윤言中倫, 행중려行中慮", '뜻을 굽히고 몸을 욕되게 하였지만, 이들의 말은 조리에 맞았고 이들의 행동이 사람들의 생각에 맞은 자'들이라 하였다.

또한 우중과 이일은 "은거방언隱居放言, 신중청身中淸, 폐중권廢中權", '은거해서 살면서 하고 싶은대로 말을 하고 살았으나, 그들은 몸을 순결하게 가질 수 있었고, 물러나 사는 것은 때에 합당한 행위를 한 자'들이라 하였다.

그러나 공자는 '벼슬을 살 기회가 되면 살고 그만두어야 할 형편이 되면 그만두어 당면한 사태에 맞도록 매사에 대처해 나간다는 뜻'이다. 공자의 현세 참여의 입장 표명이다.

현재는 '무가무불가'는 '아무래도 좋다'·'어느 쪽이라도 상관없다'나 또는 '없어도 되고 없으면 안 되기도 한다'라는 뜻으로 쓰이기도 한다.

공자는 자신이 절대 하지 않는 네 가지가 있다 하였다.

첫째 억측을 부리고, 둘째 장담을 하고, 셋째 고집을 부리고, 넷째 이기적인 것이라 하였다.

사실상 '이단'의 시발점은 이 네 가지에 있다.

〈子罕〉편에서 한 말이다. "무의毋意, 무필毋必, 무고毋固, 무아毋我", '억측하는 일이 없으셨고, 장담하는 일이 없으셨으며, (자기 의견만을) 고집하시는 일이 없으셨고, 이기적인 일이 없으셨다'라 하였다.

또한 공자는 〈爲政〉에서 극단적인 주장은 좋지않다 하였다. "공호이단攻乎異端, 사해야이斯害也已", '이단을 전공하면 해로울 뿐이다'라 하였다. '攻(칠 공, gōng)은 '연구하다'·'탐구하다'의 뜻이다.

어떠한 성격의 학술연구에 종사하느냐는 자신의 사상과 인품의 수양에 커다란 영향을 미친다. 공자는 탐구의 목표가 명확해야지 그렇지 않으면 자신에게 해를 가져오게 될 것이라고 권고하였다.

현대사회에서는 '이단'이 꼭 나쁜 의미로만 쓰이는 것은 아니지만, 이른바 사회악에 속하는 이단이란, 사회적으로 공인된 정확한 원칙을 배척하고 훼손시키는 그릇된 주장을 가리킨다.

예를 들면 극단적 경향을 가진 사이비 종교단체의 종교적 주장 등이 여기에 포함될 수 있다.

공자는 19살의 나이에 송나라에서 계관씨(丌官氏, 丌官氏, 笄官氏) 집안의 딸과 결혼한 후, 노나라로 돌아와 20살이 된 그 다음해 아들 이鯉를 낳았다.

아들의 이름이 이이고, 자가 백어伯魚인 것은 노나라 소공昭公이 잉어를 축하선물로 주자 이를 기념하기 위해 지은 이름이다.

이 해에 공자는 노나라의 창고지기인 위리委吏라는 벼슬을 하였고, 그 다음 해 21살 때에는 가축을 기르는 승전리乘田吏를 지냈다.

노나라 소공은 계씨季氏 · 맹손씨孟孫氏 · 숙손씨叔孫氏 등 삼환씨三桓氏 손에서 놀아나다 제나라로 도망쳤고, 소공은 결국 7년 동안 타국을 떠돌다가 객사하고 말았다.

공자가 42세 되던 해에 소공의 뒤를 정공定公이 이었으나, 실질적인 권한이 하나도 없었고, 계씨의 가신 양호陽虎가 실질적인 권력을 잡고 휘두르자, 후에 계평자의 아들 계환자季桓子가 계략을 써서 몰아냈다.

공자는 52세 때 노나라 정공을 수행하여 제나라 경공景公과의 협상에 공을 세웠고, 그후로 국토를 관장하는 사공司空과 나라의 법을 관장하는 사구司寇를 지냈으며, 이후 재상의 일까지 보는 높은 관직을 지냈다.

그러나 공자의 정치적 업적이 날로 유명해지자 제나라는 공자를 제거하기 위하여 정공과 계환자에게 미인을 바쳐 미인계를 썼다.

결국 이들은 미인계에 넘어가 공자를 버렸다.

이후 공자는 제자들과 55세 때부터 열국을 떠돌다가, 68세 되던 해에 계환자의 아들 계강자季康子의 초청으로 노나라로 다시 돌아왔다.

그 후로 공자는 경전 편찬과 제자 교육에 전념하다가, 노나라 애공哀公 16년, 73세 노환으로 세상을 떠났다.

성인군자의 삶 역시 우리와 다를 바 없다. '반드시 종정從政한다는 것도 아니고 또한 반드시 은둔한다는 것도 아니라 오직 도의만 있으면 되는 것'이다.

다른 점이 있다면 '발분망식發憤忘食', 밥 먹는 것을 잊고 노력하는 것이다.

한샘, 如江 具庚叔 여강 구경숙

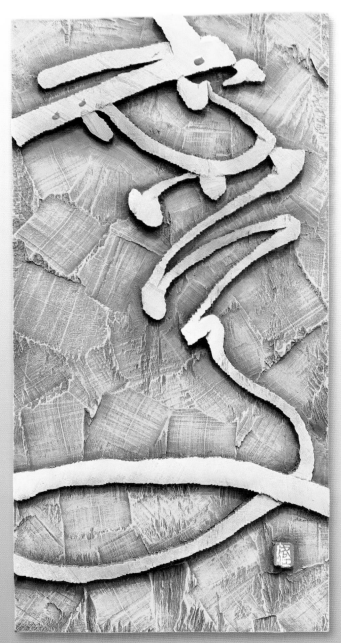

志學(지학) 27×55㎝

志學 지학

'지학志學'은 '배움에 뜻을 두다'라는 뜻이다.

공자는 〈爲政〉편에서 "오십유오이지어학吾十有五而志於學", '열다섯 살에 학문에 뜻을 두었다'라 하였다.

〈憲問〉에서 공자는 또한 "고지학자위기古之學者爲己, 금지학자위인今之學者爲人", '옛날의 공부하는 사람들은 자기 때문에 하였고, 지금의 공부하는 사람들은 남 때문에 한다'라 하였다.

'위기지학爲己志學'은 '남에게 보이기 위한 배움을 멀리하고 나를 위한 배우는' 것이다.

자기 때문에 공부한다는 것은 마땅히 해야 할 것을 배워서 자기를 향상시키기 위한 일이고, 남 때문에 한다는 것은 자기가 남에게 알려지기 위한 일이다.

공자는 자기의 향상을 위해서 공부하던 옛 사람의 태도를 군자답게 본 것이다. '군자지학君子之學'과 '소인지학小人之學'의 차이다.

《荀子》는 〈권학勸學〉에서 '군자지학君子之學'은 "입호이入乎耳, 착호심着乎心, 포호사체布乎四體, 형호동정形乎動靜. 단이언端而言, 윤이동蝡而動, 일가이위법칙一可以爲法則", '귀로 들으면 마음에 새겨져서 온몸에 퍼져 행동으로 나타난다.

단정하게 말하고 공손하게 움직이는 것이 모두 법도가 될 만하다'라 하였고, '소인지학小人之學'은 "입호이入乎耳, 출호구出乎口; 구이지간口耳之間, 즉사촌이則四寸耳, 갈족이미칠척지구재曷足以美七尺之軀哉', '귀로 들으면 입으로 내뱉는다.

귀와 입 사이에는 네 치 밖에 안 되는데 어떻게 칠척의 몸을 아름답게 할 수 있겠는가'라 하였다.

그래서 순자는 "고지학자위기古之學者爲己, 금지학자위인今之學者爲人", '옛날의 학자들은 자신을 위해서 학문을 했는데, 오늘날의 학자들은 나를 남에게 보이기 위하여 한다'라 하며, "군자지학야君子之學也, 이미기신以美其身; 소인지학야小人之學也, 이위금독以爲禽犢. 고불문이고위지오故不問而告謂之傲, 문일이고이위지찬問一而告二謂之囋. 오傲, 비야非也, 찬囋, 비야非也; 군자여향의君子如向矣", '군자의 학문은 자기의 몸을 아름답게 만들지만, 소인의 학문은 금수로 만들 뿐이다. 그래서 소인은 묻지 않아도 알려주는데 이것을 경망스럽다고 한다.

하나를 물으면 둘을 알려 주는데 이것을 말이 많다고 한다.

경망스러운 것이나 말이 많은 것은 모두 좋지 않은 것이니 군자는 소리가 울리듯 일에

따라 적절히 행동하는 것이다'라 하였다.

'위기지학爲己之學'이란 진정으로 학문을 존중하고 숭상하는 사람은, 옛날의 전통적인 학풍은 정신세계를 바로 세우기 위한 것이다.

사람이 학문을 하는 진정한 이유는 오늘날 우리가 어렸을 때부터 성인이 되어서도 공부하는 이유는 바로 일종의 행복한 삶을 영위할 수 있는 능력을 갖추기 위한 것이고, 자신으로 하여금 일종의 지식과 교양을 갖출 수 있도록 하며, 그래서 결국 이 사회가 쓸모 있는 충실한 일반 백성이 되고자 하는 것이다. 그러면서 자신은 이 세상에서 편안한 삶을 추구하고자 하는 것일 것이다.

결국 학습이란 일정한 지식을 쌓은 다음 자아세계自我世界를 세우고 한층 더 향상시키고자 하는 것이다.

이와 반대로 '위인지학爲人之學'은 좀 배워서 하나의 도구로 삼고자 하는 것이다.

예를 들어, 공부를 해서 문장을 쓰거나, 승진을 위하고, 기능을 갖추어 직업을 찾고자 하는 것이다. 이는 바로 이러한 지식과 학문을 이용하여 타인을 기쁘게 하고자하는데 사용하는 것이다.

이 사회에서 자신이 하나의 이득을 추구하고자 하는 것이 바로 공자가 말한 '다른 사람을 위한 공부'이다.

그래서 공자는 〈雍也〉에서 어느 날 자하에게 단도직업적으로 "여위군자학汝爲君子學, 불위소인학不爲小人學", '너는 군자 학문을 해야지 소인 학문을 해서는 안 된다'라 하였다.

'군자다운 학문(君子學)'이란 결국 우리에게 배움이란 이익을 초월하여, 너무 실용적인 것만을 추구하지 말고 수양을 쌓는 것을 생각해야 한다는 것이다.

사람은 내심적 수양이 바탕이 되어야 냉정하고 침착하며 여유로울 수가 있다.

자신이 목표로 한 위치를 정확하게 인식하여야만이 변화무쌍한 이 세상에서 각종 희열과 슬픔에서도 냉정을 잃지 않을 수 있다.

군자는 앞에 놓여 있는 이익에 집착하지 않고, 언제나 자신의 내심의 성찰을 통한 완전한 사람이 되고자 한다.

군자의 목표는 절대 터무니없이 높거나 먼 것이 아니다.

공자는 십오 세에 '지우학志于學'이라 하였다.

'지지知之'보다 '호지好之'해야 하고, '호지'보다 '낙지樂之'해야한다 하였다.

아는 것보다 좋아해야 하고 즐기는 것이 진정한 자신을 위한 학문이다.

金岩 金敏洙 금암 김민수

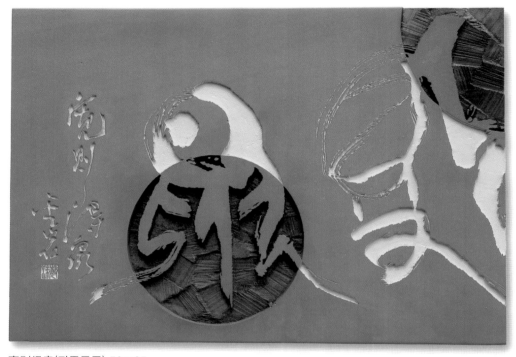

寬則得衆(관즉득중) 50×35㎝

- 대한민국서각대전 초대작가
- 대한민국각자대전 초대작가
- 한국각자협회 이사
- 대한민국서예대전 특선
- 대한민국문화미술대전 초대작가
 심사위원 역임

- 한글미술대전 초대작가
- 대한민국전통미술대전 초대작가
- 창원시 성산구 원이대로 878번길 9.
 103동 301호(꿈에그린A)
- E-mail_kmsoo7774@naver.com
- Mobile_010-3879-7774

득중 得衆 , '관즉득중 寬則得衆'

'득중得衆'은 '관즉득중寬則得衆'을 줄인 말이다.

'마음이 너그러우면 많은 사람을 얻는다'는 뜻이다.

'衆(무리 중, zhòng, zhòng)'자를 갑골문은 '𠂤'으로 쓰고, 금문은 '𠂤'·'𠂤'으로 쓴다. 날이 밝자 일터로 나가기 위해 모여든 모양이다.

〈陽貨〉에서 자장子張이 인仁에 대하여 묻자 공자는 "능행오자어천하위인의能行五者於天下爲仁矣", '다섯 가지를 천하 어느 곳에서나 행할 수 있는 것이 인이다'라 하고, 구체적으로 다섯 가지를 '공관신민혜恭寬信敏惠'라 하였다.

"공恭, 관寬, 신信, 민敏, 혜惠. 공즉불모恭則不侮, 관즉득중寬則得衆, 신즉인임언信則人任焉, 민즉유공敏則有功, 혜즉족이사인惠則足以使人', '공손함, 너그러움, 미더움, 민첩함, 은혜로움이 인이다. 공손하면 업신여김을 받지 않고, 너그러우면 사람의 마음을 얻고, 믿음이 있으면 사람이 임무를 다하며, 민첩하면 공이 있게 되고, 은혜로우면 족히 남을 부릴 수 있다'라 하였다.

'공관신민혜'는 '공손恭遜'·'관대寬大'·'신용信用'·'민첩敏捷'·'은혜恩惠'다.

어진 자만이 사람을 좋아할 수도 미워할 수도 있으며, 어진 사람은 산을 좋아하며, 정적이며, 장수하며, 두려움이 없다.

어진 자는 또한 자신이 서고자 하면 먼저 다른 사람을 세우고, 자신이 통달하고자 하면 남을 먼저 통달시키며, 자기가 원하지 않는 바는 다른 사람에게도 바라지 않는다.

어진 사람은 공손하고 너그러우며 미덥고 민첩하며 은혜롭다. 공손하면 업신여김을 받지 않고, 너그러우면 사람의 마음을 얻고, 믿음이 있으면 사람이 임무를 다하며, 민첩하면 공이 있게 되고, 은혜로우면 족히 남을 부릴 수 있기 때문인 것이다.

《논어》에는 인자에 관한 내용이 많다.

〈八佾〉편에서 공자는 "인이불인人而不仁, 여예하如禮何, 여악하如樂何", '사람이 인을 행하지 않으면 어떻게 예를 하며, 어떻게 음악을 하겠는가'라 하였고, 〈里仁〉편에서는 "불인자불가이구처약不仁者不可以久處約, 불가이장처락不可以長處樂. 인자안인仁者安仁, 지자리인知者利仁", '어질지 못하면 검소한 생활을 오래하지 못하고, 오랫동안 즐길 줄도 모른다.

어진 자만이 어짊을 편안히 여기고, 지혜로운 자만이 인에 이롭다'라 하였고, 〈里仁〉에서는 "유인자능호인唯仁者能好人, 능오인能惡人", '오직 어진 자만이 사람을 좋아할 수도 미워할 수도 있다'라 하였고, 〈雍也〉에서는 "지자요수知者樂水, 인자요산仁者樂山, 지자동知者動, 인자정仁者靜, 지자락知者樂, 인자수仁者壽", '지자는 물을 좋아하고, 인자는 산을 좋아하며, 지자는 동적이고 인자는 정적이며, 지자는 즐기고 인자는 장수한다'라 하였고, 〈子罕〉에서는 "지자불혹知

者不惑, 인자불우仁者不憂, 용자불구勇者不懼', '지자는 미혹되지 않으며, 인자는 걱정하지 않으며, 용자는 두려워하지 않는다'라 하고, 〈雍也〉에서는 "부인자夫仁者, 기욕립이립인己欲立而立人, 기욕달이달인己欲達而達人. 능근취비能近取譬, 가위인지방이이可謂仁之方而已', '인자한 사람은 자신이 서고 싶으면 남을 먼저 세우고, 자신이 통달하고자 하면 남을 먼저 통달시킨다. 가까운 자기를 가지고 남의 입장에 비겨 볼 수 있다면 인을 실천하는 올바른 방법이라고 할 수 있다'라 하였다. 이러한 인자의 구체적인 덕목이 곧 '공관신민혜恭寬信敏惠'이다.

'관즉득중寬則得衆'과 같은 뜻으로 '박시제중博施濟衆'이 있다.
'백성들에게 널리 은혜를 베풀어 주고 많은 사람을 환난에서 건져내주다'는 뜻이다.
자공이 〈雍也〉에서 만약에 '백성들에게 널리 은혜를 베풀어 주고 많은 사람을 환난에서 건져내줄 수 있는 사람이 있다면 어떠하겠습니까? 인자仁慈하다고 할 수 있겠습니까?'라 하자 공자는 "하사어인何事於仁! 필야성호必也聖乎! 요순기유병저堯舜其猶病諸! 부인자夫仁者, 기욕립이립인己欲立而立人, 기욕달이달인己欲達而達人. 능근취비能近取譬, 가위인지방야이可謂仁之方也已", '어찌 인자한 데서 그치겠느냐. 틀림없이 성인일 게다. 요순도 그렇게 하기에는 부족함을 느꼈을 것이다.
인자한 사람은 자기가 서고자 싶으면 남을 세워 주고 자기가 이루고 싶으면 남을 이루게 한다. 가까운 자기를 가지고 남의 입장에 비겨 볼 수 있다면 그것이 인의 올바른 방법이라 하겠다'라 하였다.

'박시제중博施濟衆'은 "박시어민이능제중博施於民而能濟衆."의 준말이다. '박시제중'하면, '관즉득중'하게 되니, 백성으로부터 무한한 신뢰를 받게 된다.
'인이란 "기욕립이립인己欲立而立人, 기욕달이달인己欲達而達人", '이른바 자기를 세우고자 하면 다른 사람을 세워 주고, 자신이 목표를 달성하고자 하면 다른 사람이 성과를 이루어지도록 하는 것'이라 하였다. 이는 위정자와 백성의 관계로 보아도 좋을 것이다. 여기서 '기己'는 집정자이고 '인人'은 일반 백성일 수도 있다.
집정자가 자신의 목적을 달성하고자 하면 먼저 백성이 원하는 것을 이루어지게 하고, 백성의 질고와 고통이 무엇인가를 백성의 입장이 되어 생각하게 된다면 '인'의 정치는 행해지는 것이다.
《顔淵》에서 안연이 '仁'에 대하여 묻자, 공자는 "극기복례위인克己復禮爲仁. 일일극기복례一日克己復禮, 천하귀인언天下歸仁焉. 위인유기爲仁由己", '자기를 극복하고 예로 돌아가는 것이 인이다. 어느 날이건 자기를 극복하고 예로 돌아가게 되면 온 천하가 인에 따르게 될 것이다. 인을 실천하는 것은 자기로부터 시작되는 것이다'라 하였다.

제자가 '인'이란 무엇인가하고 물으면 공자가 정의를 내려 주기도 한다.

안연에게는 '극기복례克己復禮'가 인이라 하였다. '자기를 극복한다'는 것은 자신의 개인적인 욕구인 사욕을 억제하고, 예로 돌아가는 것이다.

예는 겸손하고 양보인 예양禮讓이다. 그래서 '복례'는 대인관계에 있어 겸양하다는 것은 자신의 사리사욕을 억제하고 남의 이익과 욕구를 충족시켜 주는 방향으로 나아가는 것이다.

집정자가 만약에 백성을 위하여 극기복례하면 백성 역시 집정자를 위하여 극기복례하는 것이다. '극기복례'하면 많은 사람을 얻을 수 있다.

'관즉득중寬則得衆', 겸양하고 관대하기 때문에 많은 사람으로부터 존경을 받을 수 있다.

金岩 金敏洙 금암 김민수

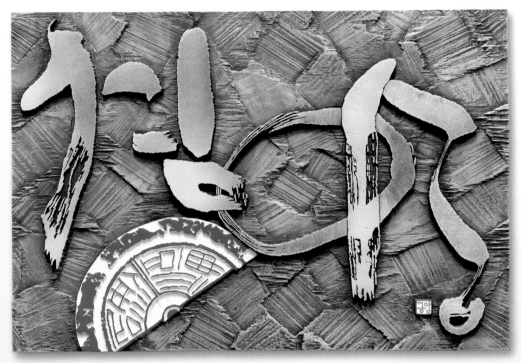

謙讓(겸양) 47×33㎝

겸양

'겸양謙讓'은 '양보하는 겸손함'이다.

〈里仁〉에서 공자는 "능이예양能以禮讓, 위국호爲國乎", '예의와 겸양으로 일을 행하면 나라를 다스리는 데 무슨 어려움이 있겠는가'라고 하고, "불능이예양위국不能以禮讓爲國, 여예하如禮何", '예법禮法과 겸양謙讓을 가지고 나라를 다스리지 못한다면 예禮는 해서 무엇하겠는가?'라 하였다.

진강陳亢 자금子禽이 자공에게 '우리 공자 선생님께서는 어느 한 나라에 가시게 되면 반드시 그 나라의 정사에 참견하시고는 하시는데, 그것은 자진해서 요구하셔서인가요, 그렇지 않으시면 그 나라의 임금이 정사政事에 참여시켜서인가요?'라고 묻자 자공은 공자는 "온량공검양이득지溫良恭儉讓以得之. 부자지구지야夫子之求之也, 기저이호인지구지여其諸異乎人之求之與?", '온화·양순·공손·검약·사양 다섯 가지 덕성으로 인격을 이룩하셨습니다. 선생님께서 자진해서 요구하시는 것은 다른 사람들이 자진해서 요구하는 경우와는 다릅니다'라 하였다. '온량공검양溫良恭儉讓'은 '온화·양순·공손·검약·사양'이다. 어진 사람이 갖추어야할 덕목이다. 이를 총괄한 것이 '예禮'이다.

《논어》에 노자의 사상이 곳곳에 배어있다.

공자가 노자를 만나고 작별 인사를 하고 떠날 때 노자는 공자에게 총명한 사람 어려움을 겪는 것은 '겸양謙讓' 하지않기 때문이라 하면서 충고를 잃지 않았다.

공자가 노자를 만나고 노나라로 돌아와서 제자들이 더욱 늘어났다고 하는데, 학문적 조예가 더욱더 발전된 계기도 있지만, '겸양'과도 관계가 깊을 것이다.

〈孔子世家〉에서 노자는 "오문부귀자송인이재吾聞富貴者送人以財, 인인자송인이언仁人者送人以言. 오불능부귀吾不能富貴, 절인인지호竊仁人之號, 송자이언送子以言", '내가 들으니 부귀한 자는 사람을 전송할 때 재물로써 하고, 어진 자는 사람을 전송할 때 말로써 한다고 합니다. 나는 부귀하지 못하나 인자仁者의 말을 빌려 말로써 그대를 전송하겠다'라고 하고, "총명심찰이근우사자聰明深察而近于死者, 호의인자야好議人者也. 박변광대위기신자博辯廣大危其身者, 발인지악자야發人之惡者也. 위인자자무이유기爲人子者毋以有己, 위인신자무이유기爲人臣者毋以有己", '총명하고 깊게 관찰하는 사람에게는 죽음의 위험이 따르는데 이는 남을 잘 비판하기 때문이요, 많은 지식을 지니고 재능이 뛰어난 사람은 그 몸이 위태로운데 이는 남의 결점을 잘 지적해내기 때문입니다. 사람의 자녀된 자는 마땅히 자기를 낮추고, 사람의 신하된 자는 임금

앞에서 자기를 치켜세우지 않는 법입니다'라 하여 '무이유기毋以有己', '자기를 치켜세우지 않는 법'를 가르쳐 주었다. 그후 공자가 노나라에 돌아온 후 "제자초익진언弟子稍益進焉", '제자들이 점차 늘어나기 시작했다'라 하였다.

'예'는 '도덕'이다. 도덕道德이란 참 좋은 말인데 요즘은 잘 쓰지 않는 것 같고, '도덕'하면 왠지 고리타분하고 자유를 구속하는 것으로 인식하는 것 같다.

도덕이란 법률이나 예제禮制의 구속력을 전제로 하는 것이 아니라 학문과 수양을 통해 양성된 것으로 백성의 도덕을 전제하는 정치를 한다는 것으로 이른바 덕치주의德治主義이다. ≪논어≫는 이러한 정치를 북극성을 비유하였다.

덕치를 하면 천하의 마음이 다 돌아와 일일이 간섭하지 않고 '무위'하여도 백성이 자연스럽게 모여드는 것이다.

〈爲政〉에서 공자는 "위정이덕爲政以德, 비여북진譬如北辰, 거기소이중성공지居其所而衆星共之", '덕으로 정치를 하는 것은 마치 북극성이 제 자리에 있고 여러 별들이 그것을 향하여 도는 것과 같다'라 하였다. '덕'은 '온량공검양'이다. '온화·양순·공손·검약·사양'함은 공자의 일상적인 생활양식이다.

유방劉邦과 항우項羽는 초한지楚漢志 중 유명한 인물이다. 유방은 보잘 것 없는 집안 출신에다 깡패 출신이고, 항우는 막강한 귀족 출신이고 빼어난 인물이었으나, 결국은 '하늘이 나를 버린 것이다'라며 하늘을 원망하고 동성에서 죽음을 당한다.

사마천은 항우의 죽음은 '거만하였기 때문'이라 하였고, 유방은 자신은 '인재를 적재적소에 잘 임명하였으나 항우는 자만하고 의심이 많아 인재를 쓸 줄 몰라 패하였다'했다. 또한 항우는 사사로운 지혜만을 앞세우고 옛것을 "불사고不師古", 스승으로 삼지 않았기 때문이라 하였다. '자만하지 않음' 곧 겸양이다.

역사는 '온고지신溫故知新, 우리에게 많은 것을 가르쳐 준다. 역사는 경험이다. 경험은 가장 큰 지혜이다. 그래서 공자는 '옛 과거를 잘 관찰하여 학습하고 다가올 미래의 신지식을 알면 스승이 될 수 있다'라 한 것이다.

'겸양'은 '온고지신'의 가장 중요한 덕목이다.

淸虛,如空 金鍾烈 청허,여공 김종렬

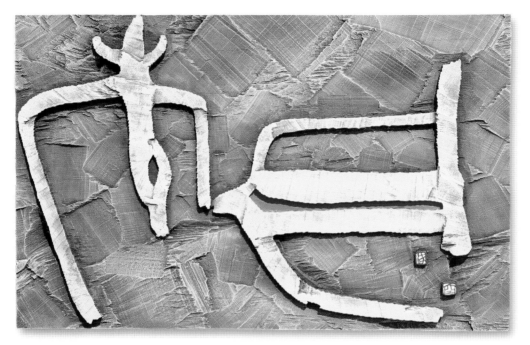

本立(본립) 50×33㎝

本立 본립

'본립'은 본립도생本立道生의 준말이다. '기본이 서면 나아갈 길이 생긴다'는 뜻이다.
'본립本立'은 '근본이 서다'라는 뜻이다.
유자有子가 한 말이다.

• 대한민국서예대전 우수상, 동 초대작가
• 경남서예대전 초대작가
• 전국서도민전 초대작가
• 공무원미술협회 회원
• 2017세계서예전북비엔날레 출품
• 개인전 2회(2012, 2018 성산아트홀)
• 창원시 의창구 지귀로 101(봉곡동 65-21)
• Mobile_010-7223-2835

"군자무본君子務本, 본립이도생本立而道生. 효제야자孝弟也者, 기위인지본여其爲仁之本與!", '군자는 기본이 되는 일에 힘쓰거니와 기본이서야 도道가 생겨난다. 효성과 우애란 것은 인仁을 실전하는 기본일 게다'라 하였다.

유자는 '효孝'가 인을 실천하는 근본이라 하였다.
유자는 효자인 사람은 "기위인야효제其爲人也孝弟, 이호범상자而好犯上者, 선의선의鮮矣, 불호범상不好犯上, 이호작난자而好作亂者, 미지유야未之有也", '사람됨이 효성 있고 우애하면서 윗사람의 권위를 무시하기 좋아하는 사람은 드물다.
윗사람의 권위를 무시하기 싫어하면서 난동을 일으키기 좋아하는 사람이란 여지껏 본 일이 없다'라 하였다.
그 습성이 윗사람을 함부로 대하거나 혹은 혼란을 야기 시키지 않기 때문에, 인의 근본이 효도와 우애라 하였다.
증자는 '효孝는 층차層差가 있다 하였다.
가장 큰 효도는 '부모를 존경하는 것'이고, 그 다음 효는 '부모를 욕되지 않게 하는 것'이고, 가장 낮은 효는 '부모님을 모시는 것'이라 하였다.
《大戴禮記》에서 증자는 "대효존친大孝尊親, 기차불욕其次不辱, 기하능양其下能養", '가장 큰 효는 부모를 존경하는 것이고, 그 다음은 욕되지 않게 하는 것이고, 그 다음은 능히 부모를 모시는 것이다'라 하였다.

맹자는 불효자 다섯이 있다 하였다.
《孟子》는 〈離婁章下〉에서 첫 번째 불효는 "타기사지惰其四支(肢), 불고부모지양不顧父母之養", '사지를 게을리 하여 부모의 봉양을 돌보지 아니하는 것'이고, 두 번째는 "박혁호음주博弈好飮酒, 불고부모지양不顧父母之養", '장기 두고 바둑 두며 술 마시기를 좋아하여 부모의 봉양을 돌아보지 아니하는 것'이고, 세 번째는 "호화재好貨財, 사처자私妻子, 불고부모지양不顧父母之養", '재물을 좋아하고 처자만을 사랑하여 부모의 봉양을 돌보지 않는 것'이고, 네 번째는 "종이목지욕從耳目之欲, 이위부모륙以爲父母戮", '귀와 눈의 즐거움만 취하고 부모를 욕되게 하는 것'이고, 다섯 번째는 "호맹투한好勇鬪狠, 이급부모以危父母", '용기가 백백 하여 잘 다투며 사나워서 부모를 위태롭게 하는 것'이라 하였다.
효孝, 제悌는 사람됨의 근본이다.
효는 부모님께 효도하고 공경하는 것이고, 제는 형제자매 지간에 화목하고 우애하는 것을 가리킨다.
《周易·家人·象傳》에서는 "부부父父, 자자子子, 형형兄兄, 제제弟弟, 부부夫夫, 부부婦婦, 이가도정而家道正", '아버지는 아버지답고, 자식은 자식답고, 형은 형답고, 동생은 동생답고, 남편은 남편답고, 아내는 아내다워야 집안의 도가 바르게 된다'라 하였다.

이는 가정 내 혈육지간의 윤리 준칙을 말한다.

혈육의 정은 모든 인간이 가지고 있으며 가장 친근한 감정이다.
그러므로 만약 효제의 도덕으로써 모든 가정을 단정히 하고, 이를 넓혀 모든 국가에까지 펼친다면, "노오노이급인지노老吾老以及人之老; 유오유이급인지유幼吾幼以及人之幼", '내 집의 노인을 섬긴 뒤 그 마음이 남의 집 노인에게까지 이르며, 내 집의 어린이를 어린이로 사랑한 뒤 그 마음이 남의 집 어린이에게까지 이르게' 된다면, "천하가운어장天下可運於掌", '천하는 손바닥 위에서 움직이는 것처럼 쉬울 것이다'라 하였다.
《孟子·梁惠王上》에서 한 말이다.

집안이 바로서야 나라가 바로 서는 것이다.
《禮記》〈禮運〉에서는 '자애로움, 효도, 착함, 공경, 의로움, 온유함, 은혜로움, 유순함, 인함, 충성'이 사람의 도리라 하였다. 사람의 열 가지 도의(人義)는 "부자父慈, 자효子孝, 형량兄良, 제제弟弟, 부의夫義, 부덕婦聽, 장혜長惠, 유순幼順, 군인君仁, 신충臣忠", '어버이의 자애로움, 자식의 효도, 형의 착함, 아우의 공경, 남편의 의로움, 아내의 온유함, 어른의 은혜로움, 어린이의 유순함, 군주의 인함, 신하의 충성'이라 하였다.
사람이 살아가면서 가장 기본이 되는 도리이다.
인륜은 사람과 사람 사이의 도덕행동 규범이다.
열 가지 도의란 즉 마땅히 따라야 하는 열 가지 인간관계의 이치이다.
이 열 가지 모두 중요하지만 그중 가장 근본이 되는 것은 바로 '효'이다.
효도란 부모를 공양하는 것이 우선이지만, 부모의 의지를 자식이 실현하는 것 또한 효일 것이다.
열심히 노력하며 사는 것 또한 효이다.

《중용》에서는 공자는 '대덕大德을 갖춘 자는 그에 합당한 지위를 얻을 것이고, 복록福祿을 얻을 것이고, 천수天壽를 다할 것'이라 하였다.
대덕을 갖춘 자는 큰 효자인 요순堯舜이 있다 하였다.
큰 덕을 갖춘 자는 반드시 민심을 얻을 것이기 때문에 당연히 합당한 지위를 얻을 것이고, 하늘은 백성의 민심에 따라 움직이는 것이니 대덕을 갖추게 되면 복록을 얻고 천수를 누리는 것은 당연하다.
그러므로 공자는 "고대덕필득기위故大德必得其位, 필득기록必得其祿, 필득기명必得其名, 필득기수必得其壽', '위대한 덕은 반드시 그 지위를 얻고, 반드시 그 봉록을 받고, 반드시 그 명예를 얻고, 반드시 그 수명壽命을 얻게 마련이다'라 하였다.
효가 천하의 근본이다.

清虛,如空 金鍾烈 청허,여공 김종렬

知好樂(지호락) 50×33㎝

知好樂 지호락, '즐기는 것만 못하다'

공자는 〈雍也〉에서 "지지자불여호지자知之者不如好之者, 호지자불여낙지자好之者不如樂之者", '아는 것은 좋아함만 못하고, 좋아함은 즐기는 것만 못하다'라 했다.

'지지知之'는 '아는 것이고, '호지好之'는 '좋아하는 것이고, '낙지樂之'는 '즐기는 것이다. 이 '삼지三之' 중 '지지知之' 다음이 '호지好之'이고 '호지好之' 다음이 '낙지樂之'이다.

아는 것은 좋아함만 못하고, 좋아함은 즐기는 것만 못하다.

〈述而〉에서 공자는 자신은 '묵이식지默而識之'하고 '학이불염學而不厭'하고 '회이불권誨而不倦'하는 것 이외에 다른 것이 없다 하였다.

자신은 묵묵히 그저 배워서 알게 되었고, 또한 배우기를 싫증내지 않으며, 남 인도하기를 게을리 하지 않는다 하였다.

'학이불염'은 인생 역경에 대한 공부, 학문 탐구에 대한 공부, 지혜로운 삶을 위한 공부가 고역이 아닌 즐거움 그 자체인 것을 말한다.

알아 간다는 것, 할 수 없었던 것을 할 수 있게 되었다는 것, 이를 즐길 수 있다는 것이 얼마나 행복한 일인가? 배운다는 것은 정말 행복한 일이다. 그러나 경쟁을 위한 입시 시험이 아니어야 한다.

배움은 행복하게 살아가는 상식을 알려 주는 길이다.

배움은 스트레스가 아니라, 더 즐겁기 위한 방도를 강구하는 것이다.

운동을 배우고, 헬스 크럽에 가서 몸 만드는 것이 남을 이기기 위한 것이고, 몸매를 보여주기 위해서 가꾸는 것이 아니다.

해당하는 규칙과 방식을 배우고, 반복 학습을 통해 숙지의 즐거움을 알고 그로 인해 재미있게 노는 방식을 배우는 것이다.

아는 것은 좋아하는 것만 못하고, 좋아하는 것은 즐기는 것만 못하다고 했다.

자신이 하는 전문 직업 이외에 취미 생활에 푹 빠진다는 것은 큰 행복이다. 자신이 좋아하는 일이 생겨 '날 새는 줄도 모르고 열심히 한다'는 것은 큰 즐거움이 아닐 수 없다.

성공은 전념이며, 집념이다. 한 가지 일에 끝까지 몰두하는 것이 중요하다.

'작심삼일作心三日'이 아니라, 일을 시작했으면 '유종의 미'를 거두어야 한다. 유종의 미를 거두기 위해서는 일에 몰두해야한다. 일에 몰두하지 않고선 그 일을 좋아하여야 한다.

맹자는 '삼락三樂'이 있다 하였다.

군자에게 세 가지 기쁨이 있는데, 그것은 임금님과 같은 높은 자리에 앉는 것이 아니다.

'부모구존父母俱存', 부모님이 생존해 계시고, '형제무고兄弟無故', 형제들 다 편안한 것이 첫 번째 기쁨이라 했다.

이보다 더 큰 기쁨이 어디 있겠는가.

'앙불괴어천仰不愧於天, 부부작어인俯不怍於人', 우러러 하늘에 부끄럽지 않고, 굽어 아래를 살펴보아 남에게 부끄럽지 않은 것이 두 번째 기쁨이다. 부끄러움이 없으니 얼마나 떳떳하고 편안하겠는가.

세 번째는 '득천하영재이교육지得天下英才而敎育之', 훌륭한 제자를 가르치는 것이다.

군자에게는 이 세 가지 즐거움이 있는데, 왕 노릇하는 것은 포함되지 않는다 하였다. 학생을

가르친다는 것은 매우 값진 일이고 즐거운 일이다.

스승은 스승답게 되기 위하여 부단한 노력을 해야 한다.

지식과 지혜도 중요하지만, 언행 역시 항상 단정하고 타의 모범이 되어야 한다.

맹자는 부모가 살아 계신다는 것이 삼락三樂 중에 하나라 하였다.

부모님 살아 생전에 잘 해야한다.

중국 민간설화 중 맹종孟宗의 곡죽생순哭竹生筍, 오맹吳猛의 자문포혈恣蚊飽血 , 왕상王祥의 와빙구어臥氷求魚 이야기가 유명하다.

맹종은 부모가 먹고싶어 하는 죽순이 엄동설한이라 없자 대나무 숲에서 대성통곡하니 비가 내려 죽순이 생겨 부모님을 봉양했으며, 오맹은 여름에 모기가 극성을 부리자 부친 침대 앞에 옷을 벗고 모기에게 몸을 맡겨 물도록 하였고, 왕상은 겨울에 계모가 생선을 먹고 싶다하자 옷을 벗고 얼음을 누워 녹여 잉어를 얼음 밖으로 튀어 나오게 해서 봉양하였다는 전설이다.

돌아가시면 부모님이 보고 싶어도 소용이 없다.

이미 '낙樂'이 하나 없어졌으니 아쉽지 않을 수 없다.

공자는 《논어》의 첫 구절에서 "학이시습지學而時習之"하는 것을 '불역열호不亦說乎', "유붕자원방래有朋自遠方來"하면 '불역낙호不亦樂乎'라 하였다. '배우고 때때로 익히면 또한 즐겁지 아니한가! 친구가 멀리서 찾아오면 또한 기쁘지 아니한가!'라 하였다.

공자는 친구가 찾아오는 즐거움 이외에 가르치는 것과 배우는 것을 가장 큰 기쁨으로 여겼다.

공자는 말린 고기 한 다발의 예만 갖추면, 학생으로 받아주지 않은 적이 없었다.

공자는 자기 자신을 분발하여 노력하기를 밥 먹는 것도 잊고, 배움이 즐거워 걱정거리도 잊고 늙어가는 것도 모르는 사람이라고 했다.

《述而)에서 공자는 "발분망식發憤忘食, 낙이망우樂以忘憂, 부지노지장지운이不知老之將至云爾", 분발하기를 식음을 잃을 정도로 하며, 기뻐서 걱정을 잊어버리고, 늙어가는 것을 모른다하지 않았는가!'라 하였고 또한 "반소사음수飯疏食飮水, 곡굉이침지曲肱而枕之, 낙역재기중의樂亦在其中矣. 불의이부차귀不義而富且貴, 우아여부운于我如浮雲", '거친 밥을 먹고 물을 마시고 팔베개를 하고 누워도 즐거움이 또한 그 가운데에 있으니, 의롭지 않으면서 부자가 되고 명예가 있는 것은 나에게 뜬 구름과 같다'라 하였다.

공자의 삶을 통해 우리가 즐거워해야 할 삶이 어떤 것인가를 알 수가 있다.

眞岩 金亨洙 진암 김형수

不惑(불혹) 59×39㎝

不惑 불혹, '知者不惑 지자불혹'

'지자불혹知者不惑'은 '지혜로운 자는 흔들리지 않는다'는 뜻이다.

하늘을 우러러 한 점의 부끄러움이 없으면 근심하고 두려워할 것이 있겠는가. 사람에게 부끄러운 짓을 했기 때문에 걱정하고 그 사람이 해코지할까봐 밤새 잠 못 이루고 두려워하는 것이다.

• 대한민국서예대전 초대작가
• 대한민국서각대전 초대작가 운영,
 심사위원 역임
• 경상남도서예대전 초대작가
• 5.18전국휘호대회 초대작가
• 2021통영한산대첩 전국서예대전 대상

• 창원시 성산구 창원대로 1209번길 22.
 201동 701호
• e-mail_hyoungsu2001@hanmail.net
• 다음 블로그_30dlove
• Mobile_010-2587-9358

공자는 〈子罕〉에서 "지자불혹知者不惑, 인자불우仁者不憂, 용자불구勇者不懼", '지혜로운 사람은 당황하지 않고, 인자한 사람은 근심하지 않고, 용기 있는 사람은 두려워하지 않는다라 하고, 〈憲問〉에서 공자는 군자의 도는 셋인데 자신이 해낼 수 있는 것은 하나도 없다하면서 '인자한 사람은 근심하지 않고, 지혜로운 사람은 의혹에 빠지지 않고, 용감한 사람은 두려워하지 않는다라 하자 자공은 이것이 바로 "부자자도야夫子自道也", '스승님께서 스스로를 말씀하신 것이다라 하였다.

'惑(미혹할 혹, huò)'자는 '心'과 '或(혹 혹, huò)'으로 이루어진 자이다. 마음을 혹시나 하여 정하지 못함을 말한다.

용감과 만용은 다르다. 남을 용서하고 배려하고, 겸손한 마음을 가진다는 것은 매우 어려운 일이다. 그래서 공자는 〈憲問〉에서 "유덕자필유언有德者必有言, 유언자불필유덕有言者不必有德. 인자필유용仁者必有勇, 용자불필유인勇者不必有仁", '덕이 있는 사람은 반드시 주장할 말이 있으나, 주장할 말이 있는 사람이라고 해서 반드시 덕이 있는 것은 아니다. 인자한 사람은 반드시 용기가 있을 것이나, 용감한 사람이라고 해서 반드시 인자한 것은 아니다라 하였다. 용감하기만 하고 인자함을 갖추지 못하면 사회를 혼란시키거나 도적질을 하게 되고, 권력을 가진 자가 용감하기만 하다면 나라를 망치는 것이다. 그래서 공자를 배워야하고, '정의'로운 용감이어야 한다 하였다. 정의롭기 위해서는 '지자知者'가 되어야 하고, 알아서 '혹惑'함이 없어야 한다. 그렇지 않으면 '폐단'이 생겨나게 된다.

〈陽貨〉에서 자로(중유)에게 '육언육폐六言六蔽', '여섯 가지 말에 따르는 여섯 가지 폐단에 대하여 설명하였다. "호인불호학好仁不好學, 기폐야우其蔽也愚", '인자하게 굴기를 좋아하면서 배우기를 싫어하면 그 폐단은 어리석어지는 것'이고, "호지불호학好知不好學, 기폐야탕其蔽也蕩", '지혜롭게 굴기를 좋아하면서 배우기를 싫어하면 그 폐단은 무절제無節制해지는 것'이고, "호신불호학好信不好學, 기폐야적其蔽也賊', '신용 있게 굴기를 좋아하면서 배우기를 싫어하면 그 폐단은 도의道意를 해치게 되는 것'이고, "호직불호학好直不好學, 기폐야교其蔽也絞', '정직하기를 바라면서 배우기를 싫어하면 그 폐단은 가혹해지는 것'이고, "호용불호학好勇不好學, 기폐야난其蔽也亂", '용맹하게 굴기를 좋아하면서 배우기를 싫어하면 그 폐단은 난폭해지는 것'이고, "호강불호학好剛不好學, 기폐야광其蔽也狂", '굳세게 굴기를 좋아하면서 배우기를 싫어하면 그 폐단은 무모無謀해지는 것'이다하였다. 또한 자로가 "군자상용호君子尙勇乎?", '군자는 용맹한 것을 숭상합니까?'라 하자, 공자는 '군자의이위상君子義以爲上, 군자유용이무의위난君子有勇而無義爲亂, 소인유용이무의위도小人有勇而無義爲盜', '군자는 정의正義를 숭상한다. 군자가 용맹하면서 정의를 무시하면 난동亂動을 일으키게 된다. 소인이 용맹하면서 정의를 무시하면 도둑질을 하게 된다라 하였다.

공자는 40의 나이가 불혹이라 하였다. 〈爲政〉편에서 한 말이다.

지금도 '이입而立'은 '30'세, '불혹不惑'을 '40'세, '지명知命'은 '50'세, '이순耳順'은 '60'세를 가리킨다. '惑'자는 '或'과 '心'으로 이루어진 자로 혹은 이럴까 혹은 저럴까 갈팡질팡하는 마음이다. 40이 혹되지 않는 나이일까?

〈顏淵〉편에서 자장이 '숭덕변혹崇德辨惑', '덕을 숭상하는 것과 의혹됨을 가려내는 것'에 대하여 묻자 공자는 "주충신主忠信, 사의徙義, 숭덕야崇德也. 애지욕기생愛之欲其生, 오지욕기사惡之欲其死. 기욕기생旣欲其生, 우욕기사又欲其死, 시혹야是惑也", '충성과 신용을 주로 하고 의로운 데로 옮겨가는 것이 덕을 숭상하는 것이다.

사랑할 때에는 살기를 바라다가 미워할 때에는 죽기를 바라는데, 이것은 살기를 바란데다 또 죽기를 바라는 것이니 미혹됨이다'이라 하였다.

사랑했던 여인과 결혼을 했는데, 이혼을 하고, 세상에서 가장 '철천지원수徹天之怨讐'가 된다. 대상은 같은 여인인데, 우리의 마음은 일순간에 '사랑(애愛)'에서 '미움(오惡)'로 변한다. 이 얼마나 모순된 일인가.

모든 만물에 대한 우리의 시각, 관점 역시 마찬가지다. '인'으로 바라보아야, 모든 것이 '인'으로 보이는 법이다.

'변혹辨惑'은 인의예지仁義禮智를 흔들림 없는 마음과 흔들림 없는 실행으로 실천해야 극복할 수 있는 것이다. 가장 중요한 것은 마음이다. 그래서 맹자는 백성을 사랑하는 것 역시 가장 중요한 것은 '마음을 헤아리는 것' 즉 '마음의 씀씀이'라 하였다.

〈孟子·梁惠王上〉에서 맹자는 "고추은족이보사해故推恩足以保四海, 불추은무이보처자不推恩無以保妻子. 고지인소이대과인자무타언古之人所以大過人者無他焉, 선추기소위이의善推其所爲而已矣", '그러므로 은혜를 미루어 나가면 넉넉히 온 세상을 편안하게 할 수 있고, 은혜를 미루어 나가지 않으면 처자조차 편안하게 할 길이 없는 것이다.

옛날 사람들이 남보다 대단히 뛰어난 까닭은, 별다른 것은 없고, 그들이 하는 바를 잘 미루어 나갔다는 것 뿐이다'이라 하였다.

번지樊遲가 무우舞雩에서 노닐 때, 공자에게 "숭덕崇德, 수특脩慝, 변혹辨惑", '덕을 숭상하는 것, 사악한 마음을 바로잡는 것, 미혹된 일을 가려내는 것'에 대하여 물었다. 공자는 〈顏淵〉에서 "선사후득先事後得, 비숭덕여非崇德與? 공기오攻其惡, 무공인지오無攻人之惡, 비수특여非脩慝與? 일조지분一朝之忿, 망기신이급기친忘其身以及其親, 비혹여非惑與?", '일은 먼저 하고 이득은 뒤로 미루는 것이 덕을 숭상하는 것이 아니겠느냐? 자기의 나쁜 점을 공격하고 남의 나쁜 점을 공격하지 않는 것이 사악한 마음을 다스리는 것이 아니겠느냐? 하루아침의 분함으로 자기 몸과 자기 어버이에게 미치는 것이 미혹된 짓이 아니겠느냐?'라 하였다.

'일조지분一朝之忿'은 '하루아침의 분노'이다. '일시적인 분노를 참지 못하여 일생의 한을 남

기지 말라'는 뜻이다.

'수특修慝' 중 '慝(사특할 특, tè)'자는 '간사하다'·'사악하다'라는 뜻이다. '특慝'은 '자신의 사악한 마음'으로 이해하거나 혹은 '다른 사람 이 나에게 갖는 나쁜 마음'으로 이해하기도 한다. '숭덕' 등이 자신의 덕을 높이는 것이기 때문에 '특慝'을 '자신이 가지는 사악한 나쁜 마음'으로 이해할 수 있다.

'사악한 마음'을 없애기 위해서는 자신의 나쁜 점을 공격하고 다른 사람의 나쁜 점을 공격하지 않는 것이라 하였다.

"공기오攻其惡" 중 '기其'자는 '자기 자신'을 가리키는 대사代詞의 용법으로 쓰인다. '변혹辨惑' 중 '辨(분별할 변, biàn)'자는 '분별하다'·'변별하다'의 뜻이고, '惑(미혹할 혹, huò)'은 '미혹되다'·'어리석다'라는 뜻으로, 전체적으로 '어리석음을 변별해내다'·'어리석은 짓을 하지 않도록 하다'이다. 분노를 다스릴 줄 모르면 자신은 물론 온 집안이 쑥밭이 될 수 있다.

작은 일에도 참지 못하고 인내심이 없다면 어떻게 큰일을 해 낼 수 있겠는가? 그래서 '참을 수 있으면 참아야 되고, 경계할 수 있으면 경계하여야 하고, 참지 못하고 경계하지 않으면 작은 일이 크게 된다'하였다.

〈衛靈公〉에서 공자는 "교언난덕巧言亂德. 소불인소不忍, 즉난대모則亂大謀", '약삭빠른 말은 덕에 혼란을 가져오고, 작은 것을 참지 않으면 큰 계획에 혼란을 가져온다'라 하였다. 순간적인 분노를 참지 못하면 자기 자신은 물론 가족까지도 해치고 만다.

군주가 일시적인 화를 참지 못한다면 온 나라가 혼란에 빠지게 되며, 제후가 자신의 영토를 늘리려 전쟁을 일으키면 오히려 제 몸이 죽음에 이르게 될 것이고, 관리들이 일시적인 유혹에 빠져 탐을 하게 된다면 형장의 이슬로 사라질 수 있다.

《명심보감明心寶鑑》〈계성戒性〉편에서 참지 못하는 '불인不忍'의 각종 결과에 대하여 언급하였다. '천자가 참지 못하면 나라가 텅 비게 되고, 제후가 참지 못하면 자신의 몸을 잃게 되고, 관리가 참지 못하면 법에 의해 죽음에 이르게 되고, 형제지간에 참지 못하면 헤어지게 되고, 부부가 참지 못하면 자식이 고아가 되고, 친구와 참지 못하면 우정이 소원해지고, 개인 자신이 참지 못하면 근심걱정이 떠날 날이 없게 된다'라 하였다.

지자知者는 불혹不惑하기 때문에 '忍'할 수 가 있다. 결국 '知者'는 '不惑'하기 때문에 '변혹辨惑'할 수 있다.

지혜로운 자는 '미혹'되지 않는다.

眞岩 金亨洙 진암 김형수

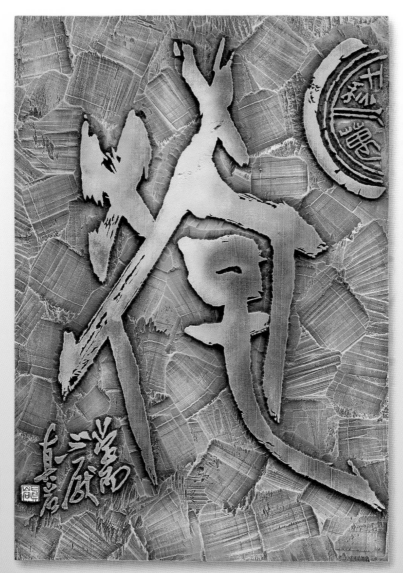

學而不厭(학이불염) 40×60㎝

학 學, '학이불염 學而不厭'

'학이불염學而不厭'은 '배움에 싫증내지 않는다'는 뜻이다.

'學'자를 갑골문은 '𗀉'·'𗀊'이나 '𗀋'으로 쓰고, 금문은 '𗀌'으로 쓴다. 집에서 아이가 두 손으로 '爻'를 잡고 셈을 배우는 형상이다.

공자는 묵묵히 그저 배워서 알게 되었고, 또한 배우기를 싫증내지 않으며, 남 인도하기를 게을리 하지 않았다.

공자는 〈述而〉에서 "묵이식지默而識之, 학이불염學而不厭, 회인불권誨人不倦, 하유우아재何有于我哉!', '묵묵히 배워 알고, 배우기를 싫증내지 않으며, 남을 가르치고 인도하는 것을 게을리 하지 않는 것 이외에 나에게 또 무엇이 있으랴!'라 하였다.

'묵이식지默而識之' 중 '識'자의 음은 '식', 뜻은 '알다'라는 의미로 해석하기도 하고, 음을 '지', '기억하다'라는 의미로 풀이하여, 배운 지식을 묵묵히 가슴 속에 간직한다는 뜻으로 보기도 한다. '묵이식지'는 나보다 훌륭한 사람을 보면 그와 같아지기 위하여 노력하고, 나보다 못한 사람을 만나면 스스로 반성하여 그렇게 되지 않도록 노력하는 것과도 같다. "견현사제見賢思齊"하고, "내자성內自省"하는 것이다. 이는 서적과 스승의 가르침을 통하여 지혜를 습득하는 것이 아닌 주위 환경을 통하여 지혜를 넓혀가는 공부에 해당된다. '회인불권誨人不倦'은 남을 가르치고 인도하기를 게을리 하지 않는다는 말이다.

자공이 공자에게 성인이냐고 물었다. 공자는 자신은 성인이 아니기 때문에 성인의 일에 능숙하지 않지만, 배우는 것이 싫증나지 않고, 가르치기를 게을리 하지 않았다라고 하였다.

자공은 배움에 싫증이 나지 않는 것은 '지혜(智)'이고, 가르치기를 게을리 하지 않는 것은 '인'한 것인데, 공자가 이 둘을 갖추고 있기 때문에 성인이라고 하였다.

≪孟子·公孫丑上≫에서도 공자의 '학이불염'에 대하여 언급하였다. "성즉오불능聖則吾不能, 아학불염이교불권야我學不厭而教不倦也", '성인의 일은 내가 할 수 없지만, 배우는 것이 싫증나지 않으며, 가르치는 것을 게을리하지 않았다'라 하자, 자공은 "학불염學不厭, 지야智也. 교불권教不倦, 인야仁也. 인차지仁且智, 부자기성의夫子旣聖矣", '배우는 것에 싫증나지 않는 것은 지智이고, 가르치는 것에 게을리 하지 않는 것은 인입니다. 인하면서 지혜로우시니 스승님은 이미 성인이시다'라 하였다.

'묵이식지默而識之'·'학이불염學而不厭'과 '교이불권教而不倦'은 성인이 갖추어야 할 덕목이다. 이 세 가지를 수양하면, 공자와 같은 위대한 성인에게 까지는 미치지 못하겠지만, 적어도 그 다음의 훌륭한 사람은 될 수 있다.

'학이불염'은 인생 역경에 대한 공부, 학문 탐구에 대한 공부, 지혜로운 삶을 위한 공부가 고역이 아닌 즐거움 그 자체인 것을 말한다. 알아 간다는 것, 할 수 없었던 것을 할 수 있게 되었다는 것, 이를 즐길 수 있다는 것이 얼마나 행복한 일인가? 배운다는 것은 정말 행복한 일이다. 그러나 경쟁을 위한 입시 시험이 아니어야 한다. 배움은 행복하게 살아가는 상식을 알려 주는 길이다.

배움은 스트레스가 아니라, 더 즐겁기 위한 방도를 강구하는 것이다.

운동을 배우고, 헬스 크럽에 가서 몸 만드는 것이 남을 이기기 위한 것이고, 몸매를 보여주기 위해서 가꾸는 것이 아니다. 해당하는 규칙과 방식을 배우고, 반복 학습을 통해 숙지의 즐거움을 알고 그로 인해 재미있게 노는 방식을 배우는 것이다.

아는 것은 좋아하는 것만 못하고, 좋아하는 것은 즐기는 것만 못하다고 했다. 〈雍也〉에서 공자는 "지지자불여호지자知之者不如好之者, 호지자불여낙지자好之者不如樂之者', '아는 것은 좋아하는 것만 못하고, 좋아하는 것은 즐기는 것만 못하다'라 하였다.

공자의 제자가 삼천이라니, '회인불권誨人不倦'을 제대로 실천한 셈이다.

사람은 다른 사람에게 충고하기를 좋아한다. 그래서 맹자는 사람의 잘못은 '호위인사好爲人師', 가르치기를 좋아하는데 있다고 하였다.

사람은 잘못을 지적하고 충고하고 가르치려 한다. 이는 진정한 가르침이 아니라 상대방에게 상처를 남기는 지적질, 비평이 되기 쉽다.

충고는 반드시 필요하지만 우선은 애정 어린 마음의 표현이 먼저여야 한다. 남을 가르친다는 것은 쉬운 일이 아니다. 교단에서 학생들을 가르친다는 것 또한 매우 어려운 일이다. 학생의 지적 욕구를 충분히 만족 시킬 수 있도록 학문을 전달하는 것도 어렵지만, 존경받는 진정한 스승이 되기란 더욱 어렵다. 공자가 배우는 것과 가르치는 것에 싫증을 내지 않았고 게을리 하지 않았다고는 할 수 있다라고 하자, 제자 공서화公西華는 이것이 바로 제자들이 스승님에 미치치 못하는 점이라 하였다. 남을 가르친다는 것은 성인과 같은 사람이 하는 매우 어렵고 중요한 일이다.

어렵고 중요하다는 것은 그만큼 값지다는 것이다. 공자는 〈述而〉에서 "약성여인若聖與仁, 즉오개감즉오개감則吾豈敢? 억위지불염抑爲之不厭, 회인불권誨人不倦, 즉가위운이이의則可謂云爾已矣", '성인과 인仁같은 것을 내가 어찌 감히 할 수 있겠냐 만은 이를 위하여 노력하는 것을 싫어하지 않고, 다른 사람을 가르치는 것을 게을리 하지 않았다고는 말할 수 있다'라 하자, 공서화가 "정유제자불능학야正唯弟子不能學也', '바로 이것이 오직 저희 제자들이 배울 수 없는 점입니다'라 하였다. '이를 위하여 노력하는 것을 싫어하지 않는 것', '위지불염爲之不厭은 '학이불염學而不厭'과 같은 뜻이다.

鶴栖 朴今淑 학서 박금숙

苗實(묘실)/씨 뿌려 거두리 35×17cm

苗實 묘실, '씨뿌려 거두리'

'묘실苗實'은 '싹과 열매'라는 뜻이다.

공자는 〈子罕〉에서 "묘이불수자苗而不秀者, 유의부유의부有矣夫! 수이불실자秀而不實者, 유의부有矣夫!", '싹이 돋고서 꽃을 피워 내지 않는 경우도 있고 꽃을 피워 내고서 열매를 맺지 않는 경우도 있다'라 하였다.

'苗(모 묘, miáo)'자는 '艸'과 '田'으로 이루어진 자이다. '밭에 초목이 자란 모양'이다. '實(열매 실, shí)'자는 '宀'·'周'와 '貝'로 이루어진 자이다. '집 안에 보배로운 것이 가득 차 있다'는 뜻이다. '實'자를 금문은 '🏺'이나 '🏺'로 쓴다.

- 국립경상대학교 대학원 졸업
 문학박사(최치원서예미연구)
- 대한민국미술대전초대작가 및 심사위원 역임
- 유당미술상 수상 / 경남미전 초대작가상
 창원미술상 / 창원시문화상 수상
- 세계서예 전북비엔날레 / 부산서예비엔날레
- 프랑스파리국제대학촌 초대전 外 300회

- 개인전 5회
- 현) 서예단체총연합회 경남지회장
- 경남 창원시 의창구 용지로 239번길 19−30
 롯데학원상가 202호
- Tel_055−274−8088 Mobile_010−9327−4066
- E−mail_pks715@hanmail.net

'묘이불수苗而不秀'는 '수이불실秀而不實'로 쓰기도 한다.

'중도에 그만 두면 결실을 맺지 못한다'나, '좋은 조건에 있음에도 성과를 거두지 못하다'는 뜻으로 쓰인다.

'묘이불수'는 혹은 '꽃을 피어보지 못하고 요절하다'라는 뜻으로 쓰이기도 한다.

'묘이불수苗而不秀'와 '수이불실秀而不實'은 '중도에 그만두면 학문적 성과 내지는 인격적 수양에서의 어떤 완성을 보지 못함을 말한다. 본 구절에서는 공자가 중도에 그만두지 말고 끝까지 노력하라는 것을 역설하는 뜻이다.

'묘苗'·'수秀'와 '실實'은 '상중하上中下' 세 개의 단계로 이해할 수 있다.

즉 시작, 발전과 완성의 세 단계이다.

아무리 천부적 재능이 뛰어나도 노력하지 않으면 학문적 발전은 없을 것이고, 어느 정도 성과를 이루었다고 하나 노력하지 않으면 학문적 결실을 기대하기 어렵다.

'미성일궤未成一簣'라는 말이 있다. 《논어》〈子罕〉에 나오는 말이다. '공휴일궤功虧一簣'로 쓰기도 한다. '簣(삼태기 궤, kuì)'자는 '삼태기'라는 뜻이다.

한 삼태기가 모자라 산을 이룰 수 없듯이, 이제까지 잘 해왔는데 조금을 참지 못하여 성공을 바로 앞두고 실패하는 경우를 말한다.

'미성일궤' 중 '미성未成'은 '이루지 못하다', '일궤一簣'는 '한 삼태기'의 의미로, 전체적으로 '한 삼태기로 이루지 못하다'는 뜻이다.

'공휴일궤功虧一簣' 중 '공功'은 성공, '휴虧(이지러질 휴, kuī)'는 '어긋나다'로 '성공을 거두지 못하다'라는 뜻이다. 즉 '한 삼태기가 모자람으로 산이 완성되는 성과를 이루지 못하다'는 말이다.

'퇴고推敲'는 시를 지을 때 자구字句를 여러 번 생각하여 잘 어울리게 다듬어 고친다는 뜻이다.

원래는 '밀다'라는 '추推'자를 쓸까 아니면 '두드리다'라는 '고敲'자를 쓸까하는 고심한다는 뜻에서 나오는 성어이다.

당唐나라 시인 가도賈島(779~843)는 과거를 보러 장안에 갔다가 '조숙지변수승고월하문鳥宿池邊樹僧敲月下門'이라는 싯구 중의 '고敲'자를 '추推'자로 쓸 것인가 고심하다가 당시 길가에서 행차를 하고 있던 경윤京尹 한유韓愈를 만나자, 한유는 '敲'자로 쓰는 것이 좋겠다고 충고하였다.

두 사람은 후에 여러 날을 함께 머무르며 시를 논하는 친구가 되었다고 한다.

가도는 싯구 몰두에 고관의 행차에 잘못 끼어 한유를 만나게 되었고 '고敲'의 싯구를 얻었다.

늙은 노새에 몸을 의지한 채 넋을 잃고 한 자를 얻기 위하여 고심하는 가도의 모습이 눈에 선하다.

당대唐代 시인 두보는 '세상 사람이 놀란 만한 시구를 지어내지 못한다면 죽어도 그만두지 않겠다', '어불경인사불휴語不驚人死不休'라 하였다.

〈강상치수여해세료단술江上値水如海勢聊短述〉, '강가에서 바다 같은 기세의 강물을 대하고서 잠시 짧게 기술하다'에서 한 말이다.

아무리 천성적으로 뛰어난 시인의 기질을 갖추고 있어도, 검은 머리 하얗게 세어 백발이 되도록 노력하지 않으면 좋은 싯구를 얻지 못하고, '묘이불수苗而不秀'나 '수이불실秀而不實'할 따름이다.

40

鶴栖 朴今淑 학서 박금숙

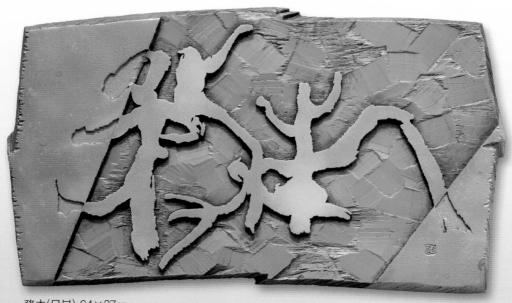

務本(무본) 64×37㎝

務本 무본

'무본務本'은 "무본務本, 본립이도생本立而道生"에서 나온 말이다.

군자란 모름지기 기본적인 일에 힘을 써야 되고, 그 기본을 세워야 만이 도道가 생겨나게 되는데, 공자는 그 기본이 바로 효와 우애라 하였다.

부모에게 효도하지 않고 형제간에 우애하지 않으면 인간이 갖추어야 할 가장 근본인 인성이 없기 때문에 짐승과 마찬가지이다.

이런 사람은 '범상작란犯上作亂', '윗 사람을 무시하고 난동을 일으키게'된다.

부모님께 효도하지 않고 함부로 대하는데, 하물며 윗사람에게 오직 하겠는가!

자유子游가 '효'에 대하여 묻자, 공자는 〈爲政〉편에서 "금지효자今之孝者, 시위능양是謂能養. 지어견마至於犬馬, 개능유양皆能有養, 불경不敬, 하이별호何以別乎?", '지금은 효라고 하면 부모를 먹여 살릴 수 있는 것을 의미하는데, 개와 말까지도 다 먹여 살려주는 사람이 있으니, 공경하지 않는다면 (짐승을 기르는 것과) 무엇으로 구별하겠느냐'라 하였다.

'기르는 것'을 개와 말을 기르는 사람으로 이해하기도 하고, 개와 말 자체로 이해하기도 한다.

만약에 개와 말 자체로 이해한다면 '개와 말도 자신의 새끼를 기를 줄 아는데, 사람이 효도할 줄 모른다면 이 개나 말과 무엇이 다르겠는가'라는 의미로 이해할 수 있다.

'務(일 무, w)'자는 '矛'·'攵'과 '力'로 이루어진 자이다. '力'을 생략하고 '敄'자로 쓰기도 한다. 진나라 죽간은 '𢼸'로 쓴다. '힘쓰다'의 뜻이다.

효란 일상생활이다.

'유필유방遊必有方'은 '노는 곳을 알려라'라는 뜻이다.

자신이 출타를 했으면 자신의 위치를 부모님께 알려라는 뜻이다. 이는 자식이 행하는 가장 기본적인 도리이다.

가장 기본적인 도리가 곧 효이다.

공자는 〈里仁〉에서 "부모재父母在, 불원유不遠遊, 유필유방遊必有方", '부모님이 생존해 계실 때는 먼 곳에 가서 놀지 않으며, 놀더라도 반드시 일정한 장소가 있어야 한다'라 하였다.

현대사회와 달리 고대 사람들은 먼 곳으로 갈 때에 교통이 매우 불편하였기 때문에, 일정한 연락을 취한다는 것이 불가능했다.

오늘날은 그것이 가능해졌다. 친구 집에 놀러가더라도 부모님께 꼭 연락을 취하여야 한다.

현 시대는 교통이 편리하고 연락을 함에도 매우 편리하다.

부모님이 걱정하는 것은 자녀가 가는 곳이 안전한지 아닌지, 친구를 사귈 때 도움이 되는 친구를 사귀고 있는가이다.

비록 옛날 말이지만 현대 생활에도 꼭 필요한 말이다.

맹무백孟武伯이 효에 관하여 묻자, 공자는 "부모유기질지우父母唯其疾之憂", '부모로 하여금 오직 그 자녀의 질병만을 근심하시게 하는 것이다'라 하였다.

〈爲政〉편에서 한 말이다.

공자는 질병을 걱정하는 것 외에 다른 일에 대해서 부모님을 걱정하지 않도록 하는 것이 효라 하였다. 부모님께 자녀의 질병을 걱정하도록 하는 것 역시 불효이다.

이 구절에서 말하고자 하는 것은, 자녀들이 각 방면의 일을 잘 행함으로써 부모가 질병 이외에 다른 문제들로 인해 걱정할 필요가 없게 하라는 것이다.

이보다 더 큰 효는 없을 것이다.

질병은 사람의 힘으로 제어할 수 있는 것이 아니다. 그러나 자식된 입장에서는 모든 방면에서 자신의 행동을 잘 다스림은 물론이고 자신의 건강에도 소홀해서는 안 된다.

공자와 재아宰我가 "삼년상"이 필요한지에 대해 논한 〈陽貨〉편의 구절이 있다.

재아는 말재주가 좋았으며 논리도 강하였다.

이 문제에 대해 재아가 제시한 논거도 매우 논리적이었다.

부모님의 상을 지키는 기간 동안 예와 음악을 돌보지 못할 것이므로 3년이 지나면 예와 음악이 무너지게 될 것이라는 것이다.

예의와 음악은 실제 행동으로 옮겨야 되기 때문이다. 예악이 한 번 무너지면 사회의 예절은 와해되기 마련이라는 것이다.

곡식도 1년에 한 번 새로운 곡식이 나오고, 불도 1년에 한 번 바꾸므로 자연계는 1년을 기점으로 하여 순환하는데, 상사喪事는 어째서 3년인가 하는 것이다.

재아의 주장은 상을 1년 동안만 치르면 된다는 것이다.

재아는 사회학의 관점에서 출발하였다. 반면 공자는 윤리규범을 중시하였다.

사회전체가 공통으로 지켜야 하는 행동준칙이 있다.

부모님이 돌아가시고 얼마 지나지 않아 좋은 것을 먹고 좋은 옷을 입고 좋은 곳에 살고 음악을 듣는 것을 즐기는 것은 효의 도를 실천하는 사람이 할 수 없는 행동이다.

양심이 그 기준이다. 부모님을 잘 모시지 못한 것에 대한 불효의 마음을 중시한 것이다.

재아는 '저는 1년 상을 치르고도 마음이 편안합니다'라고 하였고, 공자는 재아에게 '네가 편

하다면 그렇게 하라'고 하였다.

재아는 이 말을 듣자마자 밖으로 나갔다.

재아가 나간 뒤 공자는 '자식은 태어나서 삼 년이 지난 후에야 부모의 품을 벗어나니, 실로 삼년상은 천하 공통의 상례이다. 재아도 그 부모로부터 삼 년 동안의 사랑은 받았을 것이다' 라고 하였다.

이처럼 공자는 윤리방면에서 심리방면으로, 다시 생리적인 입장에서 설명하고 있다.

사람에게는 진실한 감정(양심良心)이 있다.

공자는 재아가 이 마음이 없음을 안타깝게 생각하였다.

삼년상은 이제 더 이상 행해지지 않는다.

오늘날의 진정한 효도는 상을 지키는 시간이 많고 적음에 달려있지 않고, 부모님을 그리는 마음, 올바르게 자신의 인생을 살아감으로써 부모님을 욕되게 하지 않는 것에 있다.

한 사람이 어려서부터 좋은 가정교육을 받고 부모님과 어른을 존경하는 것을 배우면, 사회에 나가서도 예의 없이 다른 사람을 대하지 않으며 반동적인 행동을 하지 않는다.

《맹자》는 〈離婁上〉에서 "인인친기친人人親其親, 장기장長其長, 이천하평而天下平", '사람마다 부모님을 부모님으로 대하고 어른을 어른으로 대하면 천하가 태평하다'라 하였고, 〈告子下〉에서 "요순지도堯舜之道, 효제이이의孝弟而已矣,', '요순의 도는 효제일 뿐이다'라 하였다.

이는 고대 선현들의 "이효치천하以孝治天下", '효로써 천하를 다스린다'는 무본務本이다.

松堤 宋朵燮 송제 송채섭

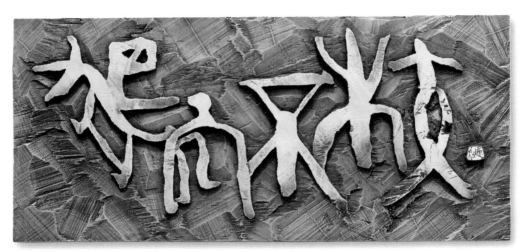

范而不校(범이불교) 64×30㎝

犯而不校 범이불교

'범이불교犯而不校'는 '남이 내 마음을 거슬러도 보복하지 않는다',

'남이 내게 시비를 걸어와도 따지지 말라'는 뜻이다. 이는 '용서(恕)'이고, 공자가 《衛靈公》에서 말한 군자와 소인의 차이, 군자는 '구저이求諸己', '자기에게서 구하고', 소인은 "구저인求諸人', '남에게서 구하는 태도'와 같다.

'犯(犯)'자는 '犬'과 소리부 'ㄈ'으로 이루어진 자이다.

'범하다'는 뜻이다. 혹은 의미부 '犬'과 소리부 '氾'자의 생략형이 소리부인 자가 아닌가 한다.

'범範'자에 대하여 설문해자는 '范(법 범, fàn)'자의 생략형이 소리부이다라 하고, '범犯'으

• 경상남도서예대전 초대작가
• 대한민국서예대전 특 · 입선
• 전국서도민전 특 · 입선
• 남도서예대전 특 · 입선
• 경남 창원시 의창구 하남 천동길 44번길 5-3 금강초원빌라102호
• Mobile_010-3851-1320

로 읽는다 하였다.

'범范'은 옛날 '대나무 위에 기록한 형법(竹刑)'이라는 뜻이다.

법은 행동의 어긋남, 범람하는 범죄를 방지하기 위한 규율이다.

'범氾'은 '범람하다'는 뜻이다. 따라서 '犯(범할 범)'자는 개와 같이 행동에 어긋나는 행위를 하는 것을 말한다.

'校(학교 교)'자와 '較(견줄 교,)'자는 소리부가 모두 '交'이기 때문에 의미가 통한다. '較'는 '비교하다'·'견주다'·'따지다'·'논쟁하다'라는 뜻으로 쓰인다. 나무를 교차시킨 울타리를 쳐 만든 장소를 뜻한다. 울타리 안에 잡은 짐승이나 죄인을 가두거나 혹은 군인들이 주둔한 곳이기도 하다.

'교較'자는 의미부 '車'와 소리부 '交'로 이루어진 자이며, 혹은 '較(較)'로 쓴다. '교較'자를 금문은 '㸚'·'㪉'·'㪉'로 쓴다.

찻간에 나무 막대를 교차하여 댄 가름목이 있는 마차이다.

고문자 '㐁(交)'자는 사람이 다리를 교차하여 꼬고 선 형상이고, '交'는 막대를 서로 어긋나게 놓은 형상이다.

물건을 상호 교차하게 놓거나 어긋나게 놓으려면 서로 비교를 하기도 하기 때문에 후에 '교차하다'·'교류하다'·'비교하다'는 뜻으로 쓰인다.

〈泰伯〉에서 증자는 "이능문어불능以能問於不能, 이다문어과以多問於寡; 유약무有若無, 실약허實若虛, 범이불교犯而不校. 석자오우상종사어사의昔者吾友嘗從事於斯矣", '유능하면서 무능한 사람에게도 물어보고, 학식이 많은 사람이면서도 학식이 적은 사람에게도 물어보며, 가졌는데도 없는 것 같고, 차 있는데도 비어 있는 것 같고, 자기에게 잘못하여도 따지지 않는 이러한 일을, 지난날 내 친구 하나가 실천한 바 있었다'라 하였다.

증자가 말한 옛날의 내 친구는 일반적으로 '안회'를 가리키는 것으로 본다.

'능'-'무능'과 '다-과'를 대립시킴으로써 겸손과 학문을 하는 태도 즉 '불치하문不恥下問'하는 것을 말한다.

안회는 하나를 들으면 열을 알고, '문일지십聞一知十', 자공 뿐만 아니라 공자 자신도 안회에게 미치지 못한다 하였으니, 성실하게 노력하는 안회의 모습을 짐작하고도 남음이 있다.

또한 안회는 한 광주리의 밥이나 물만 마시는 가난한 생활과 누추한 거주지에 살아도 즐거움을 잊지 않는 '안빈낙도安貧樂道'한 삶을 살았다.

어느 날 공자가 〈公冶長〉에서 자공에게 너와 안연 중에 누가 더 나은가 묻자, 자공은 "회야문일이지십回也聞一以知十; 사야문일이지이賜也聞一以知二', '안연은 하나를 들으면 열을 알지만,

자공 자신은 하나를 들으면 겨우 둘을 알 뿐이다' 하였다.

공자 자신도 "불여야弗如也. 오여여불여야吾與女弗如也", '안연보다 못하다, 나와 너는 안연보다 못하다'라 하였다.

겸손의 말이다.

동료들도 인정하고 공자 자신도 안연보다 못하다 했으니 안연이 얼마나 성실하게 노력하는 사람이었는가는 가히 상상해 볼 수 있다.

게으름을 피우지 않고 스승님 말씀에 따르고자 하였는데, 공자는 사랑하는 제자 안연을 떠나보냈으니 애석하지 않았겠는가?

공자는 그의 제자 안회를 매우 아꼈다.

한 그릇 밥과 한 표주박의 물만을 마시는 '표음단사瓢飮簞食'하여도 안회는 즐거워하였다.

〈雍也〉에서 공자는 "일단사一簞食, 일표음一瓢飮, 재누항在陋巷, 인불감기우人不堪其憂, 회야불개기락回也不改其樂", '광주리에 담은 간단한 식사를 하고 표주박으로 물을 마시고, 누추한 골목에 살아도, 남들은 그 근심을 견뎌내지 못하지만 안회는 그 즐거움을 고치지 않는구나'라 하였다.

공자는 안연은 앞으로 나아가는 것만 보았지, 한 번도 후퇴하는 것을 보지 못했다고 했다.

〈子罕〉에서 공자는 "오견기진야吾見其進也, 미견기지야未見其止也", '나는 그(안연)가 나아가는 것을 보았지, 그가 중지하는 것을 보지 못했다'라 하였다.

"유약무有若無, 실약허實若虛", '가졌는데도 없는 것 같고, 차 있는데도 비어 있는 것 같다'는 뜻이다.

'있으나(有)' '없는(無)' 것 같이 하고, '꽉 차 있으나(實)' 항상 모자라는 마음 '비는(虛)' 태도는 결코 과시를 위한 오만이 아니다.

지혜로운 자와 어진 자만이 이렇게 할 수 있는 것이다.

'유'·'무'는 상대적 개념이다.

'있다면 또한 우리가 얼마나 가지고 있는가.

가지고 있는 것에 대한 의미를 부여하기 전에 내가 가지고 '있다'는 것에 대한 질양은 결국 '비교'를 할 수 있는 대상이 있기 때문이다.

그런데 내가 남보다 많이 가지고 있는가?

곰곰이 헤아려 보면 결국 내가 남보다 많이 가지고 있는 것은 사실상 양적으로 하나도 없다.

있다고 한다면 이는 진정한 소유자가 아니다.

결국 '있고' '없고'는 자기 마음 안에 있다.

마음을 비우고, 욕심을 비우고, 세계 만물을 가슴에 품으면 세상의 모든 만물이 모두 나의

것이다.

풀도, 나무도, 공기도, 사람도, 아기도, 소리도, 물도, 모두 내가 귀 기울이고 들으면 모두 나와 함께 할 연인이다.

'가득 참(實)'이란 무엇인가, 이제 기울어야 한다는 것이다.

달이 차면 기울고, 꽃이 피면 져야 하는 것이다.

옛날 선비는 '계영배戒盈杯'를 옆에 두고 경계하였다.

물이 잔에 차면 잔이 엎어져 한 방울도 남아 있지 않게 되는 것이다.

권력에 맛을 들여 더 높이 오르려다 집안 망신당하는 꼴을 경계할 일이다.

'인자仁者'는 마음을 비어 둔다.

마음을 열어 비어두고 있기 때문에, 남을 사랑할 수 있는 공간, 남이 나를 거슬러도 보복하지 않는 마음, 남이 들어앉을 수 있는 공간이 있는 것이다.

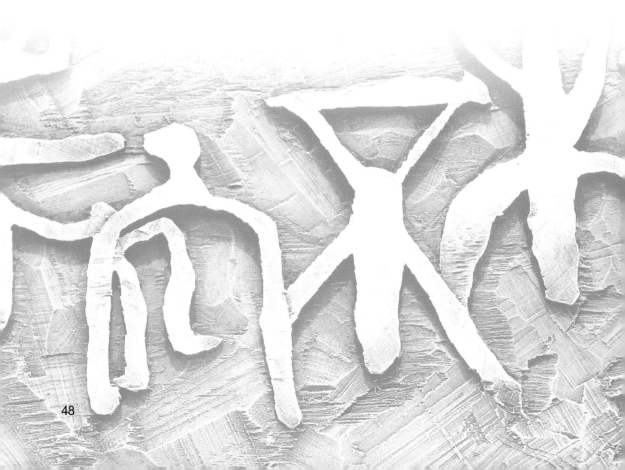

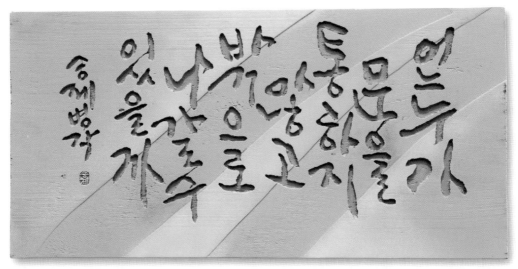

誰能出不由戶(수능출불유호) 57×30㎝

어느 누가 문을 통하지 않고 나갈 수 있을까

'어느 누가 문을 통하지 않고 나갈 수 있을까'는 《논어》의 "수능출불유호誰能出不由戶" 구절이다.

〈雍也〉편에서 공자는 "수능출불유호誰能出不由戶? 하막유사도야何莫由斯道也?", '누가 문을 통하지 않고 밖으로 나갈 수 있겠는가? 그렇거늘 왜 이 도道를 따르지 않는 건가'라 하였다.

도는 모든 사물의 이치이므로 마치 밖으로 나가려면 문을 통해 나가야 하듯이 사람이 세상에서 살아 나가려면 도를 준수해야 한다는 것이다.

《논어》에 도에 관한 언급은 많다.

《논어》에 '道'라는 단어가 모두 60여 차례 보인다.

그 중에서 '도덕'·'학술'이나 '방법' 등의 뜻으로 쓰이는 경우가 44 여 차례 보인다. 공자는 "오도일이관지吾道一以貫之', '나의 도는 하나로 꿰뚫을 수 있는데, '충서忠恕'라 하였다. 부귀는 사람들이 바라는 것이기는 하나 "불이기도득지不以其道得之"정당한 방법으로 얻은 것이 아

니라면, '거기에 머물러 있지 않는다'라 하였다.

'인간이 지켜야 할 도리道理'라는 뜻으로는 예를 들자면, '임중도원任重道遠', '임무는 막중하고 가야할 길은 멀다'라 하였고, '수사선도守死善道', '목숨 걸고 정의를 실현하다' 등이 있다. '임중도원' 중 '도'는 부담을 느끼고 실현해야할 주요 '책임','맡겨진 임무는 무겁고 실천할 길은 어렵고 아득하다'는 뜻이다.

《논어》에서 증자는 〈泰伯〉에서 "사불가이불홍의士不可以不弘毅, 임중이도원任重而道遠. 인이위기임仁以爲己任, 불역중호不亦重乎? 사이후이死而後已, 불역원호不亦遠乎?", '선비는 도량이 넓고 뜻이 굳세지 않으면 안 되는데, 이는 책임이 막중하고 갈 길이 멀기 때문이고, 인을 실현하는 것이 책임이기 때문에 책임이 막중하다'하였다.

성인에게 있어 책임은 '인'이나, 우리에게는 '목표'이고 '꿈'이다.

'꿈'은 '희망'이다. '희망'이 없다는 것은 죽음과 같다.

꿈을 향하여 앞으로 전진하기 위해서는 넓은 도량과 굳센 의지가 필요하다.

즉 '홍의弘毅'해야 한다.

'홍弘'은 도량이 넓고 크며, '의毅'는 굳세고 강한 의지이다.

〈泰伯〉에서 공자는 군자란 모름지기 "독신호학篤信好學, 수사선도守死善道", '굳게 믿고 배우기를 좋아하고, 죽기를 각오하고 그 도를 지키라'라 하였다.

'선도'를 굳게 믿고, '선도'를 배우기 좋아하고, '선도'를 죽기를 각오하고 지켜라는 뜻이다.

'좋은 도'는 공자가 추구하는 도이다.

《大學》은 '넓고 큰 학문' 혹은 '크게 이루기 위한(大成)의 학문'이나 소인이 아닌 '대인의 학문'이라는 뜻으로 이해한다.

'대학'이란 '덕'을 더욱 더 밝게 하고, 밝은 덕으로 백성을 사랑하여 최고의 선에 이르는 것이라 하였다.

'대학지도大學之道'는 "재명명덕在明明德, 재친민在親民, 재지어지선在止於至善", '광명한 덕을 밝히는 데 있고, 백성들을 새롭게 하는 데 있고, 지극한 선에 머물러 있는 데 있다'라 하였다.

'친민親民'을 '신민'으로 읽기도 한다.

《대학》에서 말하는 '격물格物'·'치지致知'·'성의誠意'·'정심正心'·'수신修身'·'제가齊家'·'치국治國'·'평천하平天下' 등 여덟 가지 항목은 《대학》에서 강조하는 중요한 수양 덕목이다.

'격물'과 '치지'는 '이理'를 밝히는 것이고, '성의'·'정심'과 '수신'은 '理'를 체현하는 것이고, '제가'·'치국'과 '평천하'는 '이理'를 확충하여 실현하는 것이다.

누구나 이러한 수양의 덕목의 문을 통해야 만이 도란 밖으로 나갈 수 있는 것이다.

南谷 李坤政 남곡 이곤정

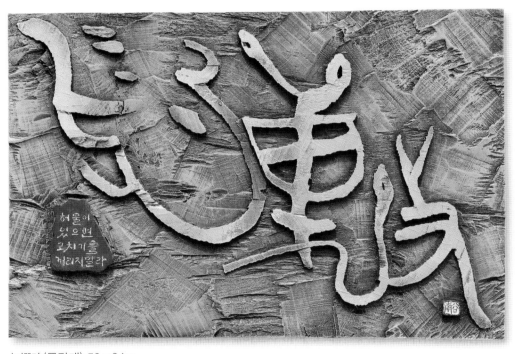

勿憚改(물탄개) 50×34㎝

• 대한민국서예대전 초대작가
• 경상남도서예대전 초대작가
• 세계서예전북비엔날레 초대작가
• 2012문자문명전 특별상 수상
• 개인전 2회(인사아트플라자 2013
 경인미술관 2019)

• 현) 경남MBC 근무
• 진주시 초북로 88, 205동 1102호
• Mobile_010-4587-4508
• E-mail_gonjalee@gmail.com

勿憚改 물탄개, '허물이 있으면 고치기를 꺼리지 말라'

'물탄개勿憚改'는 '과즉물탄개過則勿憚改'의 준말이다.

'잘못이 있으면 고치는 것을 꺼리지 말라'는 뜻이다.

〈學而〉에서 공자는 군자는 "부중不重, 즉불위則不威, 학즉불고學則不固. 주충신主忠信. 무우불여기자無友不如己者. 과즉물탄개過則勿憚改"라 하였다.

군자는 '자중自重하지 않으면 위엄이 없고, 학문도 견고해지지 않는다.

충성과 신용을 주로 하고, 자기만 못한 사람을 벗으로 사귀지 말고, 과오를 저지르면 그것을 고치기를 꺼려하지 말라'라 하였다.

'자기만 못한 사람을 벗으로 사귀지 말라'는 것은 '사귀지 말라' 하는 것이 아니라, 함께 인仁을 지향하여 서로 권면하는 친우를 사귀라'는 뜻이다.

'勿(말 물, wù)'자를 갑골문은 '⟨𠃌⟩'이나 '⟨⟩'로 쓴다.

'刎'과 같은 자가 아닌가 한다. 물건을 칼로 자르는 형상이다. 후에 부정부사의 용법으로 쓰인다.

'憚(꺼릴 탄, dān)'자는 '心'과 소리부 '單'으로 이루어진 자이다.

'單'자를 갑골문은 '⟨⟩'·'⟨⟩'으로 쓰고, 금문은 '⟨⟩'으로 쓴다. '사냥을 할 때 사용하는 무기'의 모양이다.

'탄憚'자는 '두려워하다'·'꺼려하다'는 뜻이다.

《논어》에는 제자 중 누가 더 나은가에 대한 물음과 대답이 있다.

자공이 자장子張(師)과 자하子夏(商) 중 누가 더 나은 사람이냐고 묻자, 공자는 자장은 지나침이 있고, 자하는 미치지 못함이 있다고 했다.

그렇다면 자장이 더 낫냐고 자공이 다시 묻자, 공자는 지나친 것은 미치지 못한 것과 같다라고 하였다.

〈先進〉에서 "사야과師也過, 상야불급商也不及", '사는 지나치고, 상은 미치지 못한다'라 하고, 공자는 "과유불급過猶不及", '지나친 것은 미치지 못하는 것과 같다'라 하였다.

자장과 자하 모두 성인에 해당되는 공자의 훌륭하고 현명한 제자였는데, 자장의 지나침은 무엇이고, 자하가 미치지 못한 것은 무엇인가.

공자는 이 문장 뒤에서 자장을 다른 제자와 함께 평가하면서, 자장은 '辟(허물 벽)'한 사람

이라 하였다.

'벽'은 '편벽便辟'이라는 뜻이다.

〈先進〉에서 "시야우柴也愚, 삼야노參也魯, 사야벽師也辟, 유야안由也喭", '시柴(子羔)는 어리석고, 증삼曾參은 노둔하고, 사師(子張)는 치우치고, 由유(子路)는 거칠다라 하였다. '喭(거칠안 yàn,ān)'자는 '거칠다'는 뜻이다.

자장은 다른 제자들의 비평에도 아랑곳하지 않고 그 사람의 됨됨과 상관없이 친구들을 교류하였다.

자장은 '존현용중尊賢容衆', '어진이를 존경하고 뭇 사람을 포용한다'를 주장하였고, 자장을 사람 사귀기를 좋아하는 사람이라하여 '고지선교자古之善交者', '옛날에 친구 사귀기 좋아하는 자'라 부르기도 한다. 또한 매우 용맹하여 '충신忠信'의 모델이 되었고, 호방한 성격에 사소한 일에는 그다지 신경 쓰지 않았으며, 외관에도 신경을 쓰지 않아 의관이 정제하지 않았다한다.

자하는 예를 중시하여, 공자가 말한 '자기보다 못한 친구를 사귀지 않는다'는 주장을 받아들여, 자하는 〈子張〉에서 군자는 '삼변三變', '세 가지 변하는 것'이 있는데, "망지엄연望之儼然, 즉지야온卽之也溫, 청기언야려聽其言也厲", '바라보면 근엄하고, 대면하면 따뜻하고, 말을 들어 보면 엄격하여야 한다라 하였다.

친구를 구별하여 사귀고, 군자는 근엄하고 엄격할 것을 주장하였다. 그러나 이러한 사귐은 제한적이고 편협적일 수 밖에 없다.

어느 날 자하의 문하생이 자장에게 사귀는 것에 대하여 물었다.

너의 스승 자하는 어떻게 이야기하시던가? "가자여지可者與之, 기불가자거지其不可者拒之", '사귈만한 사람은 사귀고 그렇지 못할 사람은 거절하라'고 하였다.

그러자 자장은 "존현이용중尊賢而容衆, 가선이긍불능嘉善而矜不能. 아지대현여我之大賢與, 우인하소불용于人何所不容? 아지불현여我之不賢與, 인장거아人將拒我, 여지하기거인야如之何其拒人也?", '군자는 어진 이를 존중하고 뭇 사람을 포용하며, 잘하는 이는 칭찬해주고, 못하는 이가 있으면 가벼이 여긴다고 들었다. 내가 크게 어질다면 용납하지 못할 것이 어디 있으며, 내가 어질지 못하면 남이 나를 거절할 것이다라 하였다.

남과 교류하는데도 분명한 구별이 있어야 할 것이다.

사악한 사람을 사귀지 말고 멀리해야 할 것이다. 그렇다고 해서 자기에게 이익이 되는 친구만을 가려서 사귀는 것 또한 좋지 않다.

상대방이 가난하다고 사귀지 않고, 좋은 사람인데 좀 우둔하다고 멀리해서도 안 된다.

공자는 상황에 따라 가르친다.

지나치게 강한 사람에게는 약하라 하고, 약한 사람은 강하라 한다.

자기보다 못한 사람을 사귀지 말하는 것은 인격적으로 문제가 있는 사람을 구별없이 사귀는 제자에 대한 충고이다.

〈里仁〉에서 "견현사제언見賢思齊焉, 견불현이내자성야見不賢而內自省也", '현자를 보고는 그와 같아지기를 생각하고 악惡한 사람을 보고서는 안으로 자기를 돌아볼 것이다'라 하였다.

남의 좋은 점을 보면 자기도 그같이 되기를 생각하고, 남의 불선한 점을 보면 자기에게도 그러한 불미한 점이 없나 하고 반성하면 되는 것이다.

잘못했을 때 잘못은 '물개勿改'하는 것이다.

잘못을 인정하고 반성하면 다시는 잘못을 반복하는 일을 없을 것이다.

공자가 〈雍也〉에서 애공哀公이 호학하는 자에 대하여 묻자 한 대답이다.

물론 안연과 같이 완벽한 인격자가 아니라 "호학好學, 불천노不遷怒, 불이과不貳過", '배우기를 좋아하여 노여움을 다른 사람에게 풀지 않고 과오를 되풀이하지 않지' 않을 수도 있지만, 반복해서 반성하다보면 이전보다 잘못하는 횟수는 적어질 것이다.

증자가 "오일삼성오신吾日三省吾身"라 한 것과 같은 반복학습이다.

'문과식비文過飾非'라는 말이 있다.

'화려한 언사나 문장으로 자신의 잘못을 감추는 것'을 말한다. 〈子張〉에서 자하는 "소인지과야필문小人之過也必文", '소인이 허물을 저지르면 반드시 그럴싸하게 꾸며댄다'라 하였다.

공자는 그 사람의 과오는 보면 그 사람이 어떤 사람인지 알 수가 있다 하였다.

공자는 〈里仁〉에서 "인지과야人之過也, 각어기당各於其黨. 관과觀過, 사지인의斯知仁矣", '사람의 허물은 각각 그 부류에 따라 다르다. 허물을 살펴보면 인자한가의 여부를 알게 될 것이다'라 하였다.

잘못은 여러 종류가 있는데, 잘못한 과오들을 귀납해 내면 그 잘못의 진위여부를 판단할 수 있다는 것이다.

공자가 앞에서 주장한 '무우불여기자無友不如己者'와도 같은 맥락일 것이다. 자신과 뜻을 같이 하지 않는 인하지 않은 자를 사귀지 말라는 것일 것이다.

'각각 그 부류에 따라 다르다'는 의미는, 사람의 잘못은 여러 종류가 있는데 그 잘못은 각각 그 종류에 따라 귀납할 수 있고, 잘못을 하게 된 원인과 이유도 각각 다를 수 있기 때문에 그 사람의 잘못을 보면 그 사람의 인仁한 정도를 알 수 있다는 것을 말한다.

모든 인간은 과오가 없을 수 없다.

작은 과오로부터 큰 과오까지 어떤 과오이든 간에 인간은 태어나면서부터 과오를 범하며 산다.

과오도 사람에 따라 여러 종류가 있다. 그래서 그 과오가 어떤 것이냐에 따라 그 사람의 정도를 알 수 있는 것이다.

사람은 누구나 과오를 저지른다. 하지만 가장 중요한 것은 과오를 저지르면 그를 거울삼아 자신의 잘못이 어디에 있는지 스스로 책망하여야 한다. 이러한 스스로 반성하는 것을 '자송自訟'이라 한다.

공자는 〈公冶長〉에서 "이의호已矣乎, 오미견능견기과이내자송자야吾未見能見其過而內自訟者也", '다 되었나보다. 나는 여지껏 자기의 과오를 알아 가지고 내심 스스로를 비판할 수 있는 사람을 보지 못하였으니', 가장 큰 과오는 잘못을 저지르고 '문과식비文過飾非'하여, 구차히 자신을 변명하고 잘못을 감추려 하는데 있다.

자신의 잘못을 인정하고 이를 반성하여 고치기를 주저하지 말아야 한다.

그래야 인간이 더 초라해 보이지 않는 법이다.

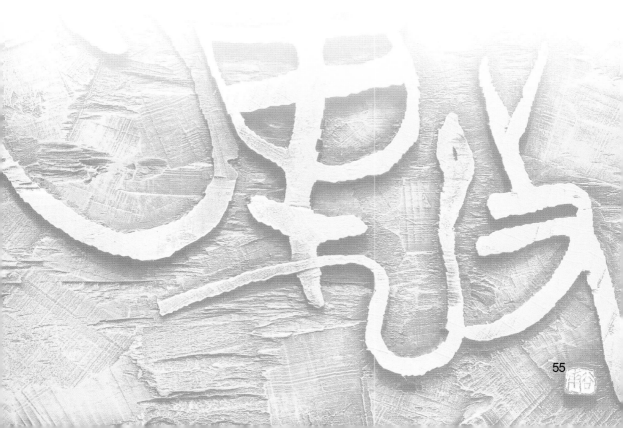

南谷 李坤政 남곡 이곤정

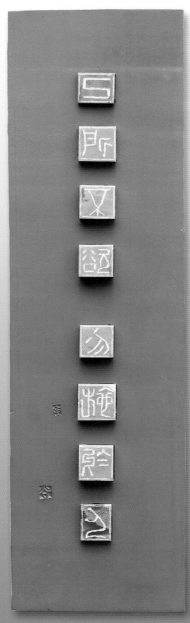

己所不欲(기소불욕) 15×55㎝

己所不欲勿施於人 기소불욕물시어인

'기소불욕물시어인 己所不欲勿施於人'은 '자기가 하기 싫은 것은 남에게 요구하지 않는 것'이다. '恕(용서할 서, shù)'이다. 용서하는 마음이다.

공자가 자신의 도는 "도일이관지道一以貫之", '하나로 꿰뚫을 수 있다'하였는데, 증자가 공자를 대신해서 공자의 제자들에게 '충서忠恕'라 하였다.

자공子貢이 평생동안 행할 만한 '일'을 물어보자 공자는 '恕'라 하였고, '용서'란 "기소불욕己所不欲, 물시어인勿施於人", '자기가 하기 싫은 것은 남에게 요구하지 않는 것이다'라고 구체적으로 설명하였다.

'𢙃(恕)'자는 '心'과 '如'로 이루어진 자이다.

'여(如)'는 '같다'라는 뜻이다. '서(恕)'는 '남과 같아지려는 마음'이다. '�226(施, 베풀 시, shī)'를 '실시하다'라는 뜻이다.

'㫃(언)'과 소리부 '也'로 이루어진 자이다. '也'는 "它'와 같은 자이다. "它'자를 갑골문은 '𧈹'·'𧈙'로로 쓴다. 뱀과 같은 파충류의 모습이다.

'깃발 아래에 대중들이 모여 범죄자의 죄를 벌하며 공포하다'는 뜻이다.

'施'와 '它'는 고대 음성이 서로 통한다. 이 자는 후에 '공포하다'실행하다'라는 뜻으로 쓰인다.

'서恕'는 '어진 마음'이다. '仁'이다. '恕'는 마음(心)이 상대방과 같아지는(如) 마음, 즉 용서하는 마음이다.

중궁仲弓 염염冉冉이 인에 대하여 묻자, 공자는 〈顔淵〉에서 "출문여견대빈出門如見大賓, 사민여승대제使民如承大祭. 기소불욕己所不欲, 물시우인勿施于人. 재방무원在邦無怨, 재가무원在家無怨", '밖에 나가서 사람을 만나면 큰 손님을 대하듯 정중하게 대하고, 백성을 부릴 때에는 큰 제사를 대하듯 정중히 하고, 자신이 원하지 않는 바는 다른 사람에게 요구하지 않는 것이며, 또한 나라 사람들이 원망하지 않도록 하고, 집안사람들도 원망하지 않도록 하는 것이다'라 했다.

정치를 하는 위정자가 가장 먼저 갖추어야 할 것도 백성을 사랑하는 마음이다.

사람에 대한 연민, 백성에 대한 연민, 상대의 입장에서 생각해 보는 '서恕'가 필요하다.

'인'은 사람을 사랑하는 것이고, '지혜'란 사람을 재대로 인식하는 것이다.

〈顔淵〉에서 번지樊遲가 인에 대하여 묻자 공자는 '애인愛人', '사람을 사랑하는 것이다'라 하였고, 지혜(智)에 '지인知人'이라 하였다.

'기소불욕, 물시어인'은 '내 자신에게는 엄격하게, 다른 사람에게는 가볍게 요구하면, 원망하

는 마음은 없어진다'는 뜻과도 같다.

〈衛靈公〉에서 공자는 "궁자후이박책어인躬自厚而薄責於人, 즉원원의則遠怨矣", '자책하기를 두터이 하고 남에게 요구하기를 가벼이 하면 원망을 멀리할 수 있다'라 하였고, '잘못이 있으면 자기 탓이지, 남을 탓하지 않는다'고 했다.

이를 실천하기란 참 어려운 일이다.

자공이 〈公冶長〉에서 "아불욕인지가저아야我不欲人之加諸我也, 오역욕무가저인吾亦欲無加諸人", '남이 나에게 가하는 것이 싫은 것은 나도 남에게 요구하지 않겠습니다'라 하자 공자는 "사야賜也. 비이소급야非爾所及也", '자공(賜)아! 이는 네가 미칠 바가 아니다'라 하였다.

남을 용서한다는 것, '내가 하기 싫은 것을 남에게도 원치않는다'는 것은 참 어려운 일이다. 남이 나에게 하는 것이 싫으면, 나도 남에게 요구하지 않겠다는 자공같이 훌륭한 성인도 해내기 어려운 일이다.

공자는 또한' 군자는 자기에게서 구하고, 소인은 남에게서 구한다'라고 한 것이다.

점점 우리 뇌리 속에서 양보라는 배려가 마비되어 가고 있다.

오토바이를 타고 음식물을 배달하는 배달원 중에는, 헬멧도 쓰지 않고, 신호도 지키지 않고, 굉음을 내며 과속으로 질주하는 경우가 많다.

운전 중 차 창 밖으로 담배 꽁초를 버리는 운전자도 많다.

신호를 지키지 않고, 방향등도 켜지 않고 무작정 끼어드는 운전자가 많다. 주차를 할 때도 자기 편리한대로만 한다.

나는 다른 사람들을 불편하게 한 적은 없는가?

나는 성인군자인가?

나는 이 사회에서 꼭 필요한 사람인가?

한번 쯤은 반문하여 스스로 성찰할 필요가 있다.

내 자신에게는 엄격하게, 다른 사람에게는 가볍게 요구하면, 원망하는 마음은 없어진다고 했다.

《여씨춘추呂氏春秋》에서는 '군자는 다른 사람을 문책할 때 인정仁情을 가지고 하며, 자신을 문책할 때는 의리로 한다.

다른 사람을 인정을 가지고 문책한다면 쉽게 만족할 수 있고, 쉽게 만족할 수 있으면 사람을 얻을 수 있다'하였다. 그리고 "자책이의즉난위비自責以義則難爲非", '스스로 도리를 가지고 문책한다면 잘못을 저지르기 어렵고, "난위비즉행식難爲非則行飾", '잘못을 저지르기 어려우면 행실이 바로 잡힌다'라 하였다.

頑石 鄭大炳 완석 정대병

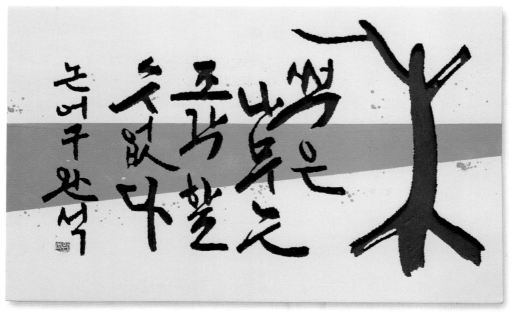

朽木不雕(후목불조) 50×31㎝

木, '썩은 나무는 조각할 수 없다'

'썩은 나무는 조각할 수 없다'는 논어는 '후목불조朽木不雕'로 쓴다.

재여宰予(宰我)가 낮잠(주침晝寢)을 자자 그 모습을 보고 공자가 나무라는 말이다.

공자는 '발분망식發憤忘食', '노력하여 밥 먹은 것을 잊은' 제자들을 좋아하였기 때문에 안연

• 대한민국 서예대전 초대작가, 심사위원, 운영위원
• 경남서예대전 초대작가, 운영위원장, 심사위원
• 죽농서예대전 초대작가, 운영위원, 심사위원
• 사)한국서협상임부이사장 (현)
• 사)한국서협 경남지회장 (현)
• 경남 하동군 하동읍 섬진강대로 2222 하동포구팔십리
• Tel_884-4442, 884-4446(직장) Mobile_010-6338-4446
• E-mail_wjdequd@hanmail.net

을 아꼈고, 낮잠을 자는 재여宰予를 보고 뼈 있는 말을 하였다.

재여가 어느 날 공부하지 않고 낮잠을 자자 썩은 나무는 조각할 수 없고 똥 묻은 담장은 손질할 수 없다, 썩은 나무와 같은 놈이며 똥 묻은 놈과 같이 쓸모없는 놈이라 하였다.

공자는 〈公冶長〉에서 "후목불가조야朽木不可雕也, 분토지장불가오야糞土之墻不可朽也", '썩은 나무에는 조각할 수 없고, 똥묻은 담장은 손질할 수 없다'라 하며 "어어어하주於予與何誅!", '재여에 대해서 더 이상 무엇을 꾸짖겠는가?'라 하였다.

또한 "시오어인야야始吾於人也, 청기언이신기행聽其言而信其行, 금오어인야今吾於人也, 청기언이관기행聽其言而觀其行", '처음에 나는 남에 대하여 그의 말을 듣고 그의 행실을 믿었는데, 이제 남에 대하여 그의 말을 듣고 그의 행실을 살피게 되었는데', "어어여개시於予與改是", '이것은 재여 때문에 바뀐 것이다라 하였다.

재여 역시 공자의 훌륭한 제자 중의 한 사람이다.

공자가 낮잠을 잤다해서 썩은 나무, 똥 묻은 담장 같은 사람이라 심하게 꾸짖고 있다. 이는 아마도 재여는 다른 제자보다 게으른 성격의 소유자가 아닌가 한다.

공자는 시간은 쉴새 없이 흘러가는 냇물과 같다 하였다. 지금이 흘러가 버리면 다시는 지금이라는 시간은 다시 오지 않는다. 그러니 시간을 낭비하지 말고 끊임없이 노력하라는 뜻이다.

공자는 〈子罕〉에서 냇가에 서서 "서자여사부逝者如斯夫! 불사주야不舍晝夜", '지나가는 것은 이와 같은 것이라, 밤낮없이 멈추지 않는다'공자는 제자들이 알려고 노력하지 않으면 계도하지 않았고, 배우지 못하여 괴로워하지 않으면 일깨워 주지 않았고, 가르쳐 준 내용을 더욱 더 분발하여 발전시키지 못하면 다시는 되풀이해서 가르쳐 주지 않았다.

그런데 재여는 노력은 커녕 낮잠만 자고 있으니 공자는 얼마나 화가 났겠는가.

〈述而〉에서 공자는 "불분불계不憤不啓, 불비불발不悱不發. 거일우擧一隅, 불이삼우반不以三隅反, 즉불복야則不復也", '알려고 답답해하지 않으면 지도하지 않고, 표현하지 못해 괴로워하지 않으면 일깨우지 않는다. 한 귀퉁이를 들어 주어 다른 세 귀퉁이를 알지 않으면 되풀이하지 않는다라 하였다.

공자는 무조건 나무라거나 칭찬하지 않았고, 반드시 그 사람이 하는 행위를 보고 나서 판단하여 나무랄 것은 나무라고 칭찬할 것은 칭찬하였다.

사람을 가르칠 때는 잘하는 것이 있으면 반드시 권면勸勉을 하여 더욱 잘 전진하도록 하여야 한다. 그런데 전통적 유학자들은 제자들에게 잘하든 못하든 너무 엄숙하게 대하고 칭찬에 너무 인색한 면이 없지 않다.

칭찬을 하면 오히려 학생에게 부작용을 야기시킬 수 있다고 생각하기도 한다. 또한 대부분 사람이 그를 헐뜯는다 해서 알아보지도 않고 부화뇌동하듯이 다른 사람과 똑같이 미워하지 말고 반드시 관찰하여 알아보고 사실 여부를 결정하고, 대중이 좋아한다 해서 무조건 좋아하지 말고 사실여부를 직접 알아보고 판단하도록 하여야 한다.

공자는 재여로 인하여 '청언관행聽言觀行', '말을 듣고 그 언행을 관찰하여, 확실한지를 확인해 보았다'하였다.

말만 듣고는 못 믿어 그 사람이 실제로 행동으로 실천하는지 두고 봐야겠다는 뜻이다.

'말도 행동도 믿는다'는 '청언신행聽言信行'과 반대말이다.

재여는 이래저래 논어에서 그렇게 긍정적이 못하다.

재여가 삼년 상喪은 너무 길다고 하자 재여는 부모로부터 삼년동안 사랑을 받지 못한 자라고 꾸짖었다.

〈陽貨〉편에서 공자가 재여의 주장에 반대하는 내용이다.

공자는 재여는 인자하지 못하다 하며, "자생삼년子生三年, 연후면어부모지회然後免於父母之懷. 부삼년지상夫三年之喪, 천하지통상야天下之通喪也, 여야유삼년지애어기부모호也有三年之愛於其父母乎!", "자식은 나은 지 3년이 된 후에야 부모의 품에서 벗어난다.

삼년 상은 온 천하에 공통되는 상례다. 자여도 자기 부모한테서 3년 동안의 사랑을 받은 일이 있는가?"라 하였다.

상례의 기간이 옛날과 지금이 다르다.

중요한 것은 기간이 아니라 마음이다.

부모에 대한 그리움이 없다고 한다면 말과 개와 같은 짐승과 무엇이 다르겠는가? 상중인데도 음악을 듣고 즐겁고 맛있는 음식을 먹고 편히 거처한다면 부모를 떠나 보내는 진정한 마음이 아니다.

슬퍼하여 몸을 상하게 해서는 안 되고, '애이불상哀而不傷', 부모가 그동안 자신을 위하여 희생하였던 마음을 충분히 헤아릴 수 있어야 한다.

'청언관행聽言觀行'은 결국 그 사람의 말을 믿지 못하겠다는 것이다.

내가 말을 하여도 다른 사람이 믿지 않는다면 얼마나 불행한 일인가.

사람이 신뢰가 없으면 존재 가치가 없고, 썩은 나무와 같이 이 사회에서 완전히 신임받지 못하게 될 것이다.

頑石 鄭大炳 완석 정대병

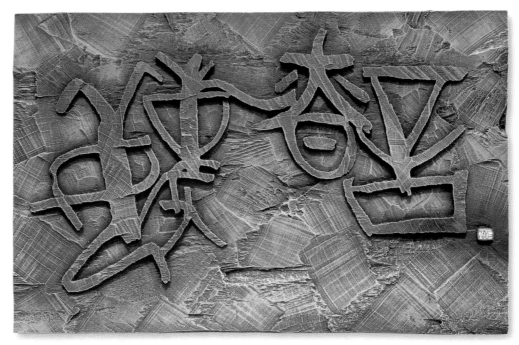

敏事愼言(민사신언) 63×43㎝

敏事睿(愼)言 민사신언

'민사신언敏事愼言'은 '행동은 민첩하게 말은 신중하게'의 뜻이다.

'눌언민행訥言敏行'과 같은 말이다.

'말은 더디게 하고 행동은 민첩하게 하라'는 뜻이다. '언과기행言過其行', '말이 행동을 앞서지 말라'는 뜻이기도 한다.

공자는 말보다 행동을 누누이 외쳤다. 이후의 '지행합일知行合一'과 같은 사상이다.

'민사신언'은 '민어사이신어언敏於事而愼於言'의 준말이다.

〈學而〉에서 공자는 호학하는 군자는 "식무구포食無求飽, 거무구안居無求安, 민어사이신어언敏於事而愼於言, 취유도이정언就有道而正焉", '식사하는 데는 배부르기를 바라지 않고, 거처

하는 데는 편안하기를 바라지 않고, 일에 민첩하며 말에 조심스럽고, 인격을 갖춘 사람에게 나가 자신을 바로잡는다면', 이런 군자는 '호학好學, 배우기를 좋아한다고 할 수 있다'라 하였다.

'敏(敏, 재빠를 민, mǐn)'은 '攴(攵)'과 소리부 '每'로 이루어진 자이다. '每(每)'자는 갑골문은 '󰀀', '󰀁'으로 쓰고, 금문은 '󰀂', '󰀃'으로 쓴다. '비녀를 꽂은 여인'의 모습이다.

어머니는 자식에 대한 변함없는 사랑의 의미이기 때문에 '언제나'·'매번'이란 뜻이 있다.

'민敏'은 어머니가 매를 들고 교육을 실시하는 모습으로, 자식이 영민하게 행동하여 '민첩하게 실천하도록 하다'라는 뜻이다.

'事(事)'자를 갑골문은 '󰀄'로 쓰고, 금문은 '󰀅'로 쓴다.

손에 도구를 쥐고 있는 형상이다. 후에 '일' 혹은 '일을 하다'는 뜻으로 쓰인다.

'愼(삼갈 신, shèn)'자는 '心'과 '眞'으로 이루어진 자로, 고문은 '󰀆(睿)'자로 쓰기도 한다.

금문 중 〈邾公華鐘〉은 '󰀇'으로 쓰고, 초간은 '󰀈'으로 쓴다. '신愼'은 '마음으로 신중하게 함'을 가리킨다.

〈學而〉에서 공자는 배우기 좋아하는 사람이 취해야 할 '식食'·'거居'·'사事'·'언言'·'도道'에 대한 태도에 대하여 언급하였다. 즉 봉록이나 부귀, 거처하는 집, 일에 대한 태도, 조심해야 하는 언사, 도를 취하는 마음가짐 등이다.

'식무구포食無求飽'의 문자적 해석은 '밥을 먹는데 배부름을 구하지 않는다'라는 뜻이다.

재산에 대한 태도로 해석할 수 있다.

재산에 욕심을 부리지 않기 때문에, 봉록에 너무 집착하지 않고, 부정부패를 저지를 수 있는 여지의 마음을 다스릴 수 있다. 자신이 사는 거처를 낭비하여 너무 화려하게 치장을 해서는 안 된다. 가족이 살만한 편안한 안식처이면 족하거늘, 큰 정원이 달린 거대한 저택을 가질 필요는 없을 것이다.

당唐 유우석劉禹錫은 《누실명陋室銘》에서 "산부재고山不在高, 유선즉명有仙則名. 수불재심水不在深, 유룡즉영有龍則靈", '산은 높아서가 아니라 신선이 있어 유명한 것이고, 물은 깊어서가 아니라 용이 있어 신비로운 것'이라 하였다.

거처는 화려함이 아니라, 어떻게 꾸미느냐에 달려있다. 화려한 장식이 아니라, 그곳에 사는 사람이 누구냐가 중요한 것이다. 천하 만물을 통괄할 수 있는 넓은 가슴을 가진 자가 거처하는데 대궐 같은 집이 필요할 리가 없다. 배우기 좋아하는 사람은 '식食'·'거居'에 관심을 두지 말라는 공자의 가르침이 매우 흥미롭다.

배운다는 것은 결코 배부르고, 좋은 집에 살고자 하는 것이 아니다. 어떻게 주위 사람들과 더불어 잘 살고, 자기에 맡겨진 일은 민첩하게 처리하고, 말은 삼가 조심하는 것이다.

자신이 맡은 바에 대한 책임에 더 관심을 두어야지, 일 처리 후에 가져다 줄 금전적 이득에만 관심을 갖는다면, 일이 성공적으로 잘 마무리 될 리도 없을 것이고, 일 자체에 대해서 어떤

흥취를 느낄 수 없을 것이다.

'식食'·'거居'·'사事'·'언言'은 역시 '도道'의 일종이다. 이러한 덕목을 잘 처리하는 자가 '유도有道'한 사람이다.

주위에 이러한 사람이 있다면 이를 본받고 따르는 것이 '배움'이다.

〈憲問〉편에서 공자가 공명가公明賈에게 공숙문자公叔文子에 묻자 공명가는 "부자시연후언夫子時然後言, 인불염기언人不厭其言, 낙연후소樂然後笑, 인불염기소人不厭其笑, 의연후취義然後取, 인불염기취人不厭其取", '그 분은 해야 할 때가 된 후에 말하므로 사람들이 그 분의 말을 싫어하지 않고, 즐거워진 후에 웃으므로 사람들이 그 분의 웃음을 싫어하지 않고, 의로워야 물건을 받으므로 사람들이 그가 받는 것을 싫어하지 않는다'라 하였다.

공숙문자公叔文子는 위衛나라의 대부 공손지公孫枝이다. 공명公明은 복성複姓이고 가賈가 이름이다.

'시연후언時然後言'은 곧 말은 신중하게 하고 일은 민첩하게 하는 '민사신언敏事愼言'하는 것과 같다. 공자는 이런 사람은 배우기 좋아하는 사람이라 하였다.

공숙문자는 시기적절하게 말을 하기 때문에 다른 사람이 그의 말을 따르고, 진정으로 기뻐서 웃기 때문에 허풍이라 생각하지 않고 그의 미소를 좋아하며, 이득을 취할 때는 정의로움으로 하기 때문에 다른 사람이 동감하는 것이다.

천하에 걱정할 일이 있으면 남보다 먼저 걱정하고, 즐거워해야 할 일이 있으면 남보다 후에 즐거운 마음을 갖는 것은 '낙연후소樂然後笑'와 같은 맥락이다.

범중엄范仲淹의 ≪악양루기岳陽樓記≫에 나오는 말이다.

"선천하지우이우先天下之憂而憂, 후천하지낙이낙後天下之樂而樂."라 하였다.

나라에 걱정거리가 생기기 전에 먼저 나라를 어떻게 하면 평안하게 할까 고민하고, 나라가 잘 되어가면 어떻게 하면 이러한 평온과 부귀가 오래 지속될까 고심하여 행복 누리기를 뒤로 미루는 충정忠貞의 마음이다.

가장 안타까운 것은 나라의 백성은 고통에 빠져있는데 집정자는 질고疾苦도 모르고 혼자 쾌락에 빠져있는 것이다.

이러한 일에는 민첩하게 행동을 하고, 공약을 하여 백성을 현혹하는 일은 신중해야 할 것이다.

林齊 鄭榮虎 임제 정영호

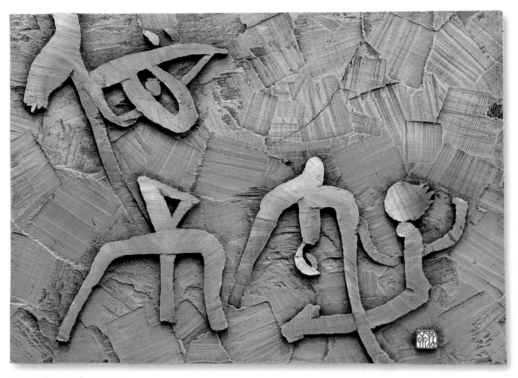

德不孤(덕불고) 34×47㎝

德不孤 덕불고

'덕불고德不孤'는 '덕불고필유린德不孤必有隣'의 준말이다.
'德(덕 덕, dé)'자를 '悳'자로 쓰기도 한다.

· 대한민국서예대전 초대작가
· 경상남도서예대전 초대작가
· 대한민국서각대전 초대작가
· 한국문자문명전 초대작가
· 한양문화예술협회 초대작가

· 한글미술대전 우수상 수상
· 창원시 의창구 의안로 70번길 27-2
· Tel_055-294-8512
· Mobile_010-3864-2948

갑골문은 '�'·'𣎳'로 쓴다. 사람이 길을 직시하고 똑바로 가는 모양이다.

'孤(외로울 고, gū)'자를 예서는 '𤔌'나 혹은 '𤔾'로 쓴다. '子'와 소리부 '瓜'로 이루어진 자이다.

공자는 인한 자는 능히 남을 좋아할 수도 있고 미워할 수도 있다했다.

〈里仁〉편에서 공자는 오직 인자仁者만이 "능호인能好人, 능오인能惡人."라 하였다.

성인도 남을 좋아하고 미워할 수 있다. 무조건적인 용서와 사랑은 오히려 죄의식은 무디어지게 할 수 있다. 상대방이 피해를 당했을 때 얼마나 고통스러운 것인가 인식을 할 수 있도록 적절한 조치를 취해야 한다.

공자는 덕 있는 사람은 외롭지 않으며, 반드시 이를 지지하는 이웃이 있다하였다.

공자는 〈里仁〉편에서 "덕불고德不孤, 필유린必有鄰", '덕 있는 사람은 외롭지 않다. 반드시 이웃이 있다'라 하였다.

덕이 있는 사람은 기꺼이 이웃을 껴안고 배려하기 때문에 주위에 사람이 많이 모여든다.

덕이 있는 사람은 남이 잘 되도록 노력하는데, 주위에 사람이 모여들지 않겠는가?

공자는 〈顔淵〉에서 군자는 "성인지미成人之美, 불성인지악不成人之惡. 소인반시小人反是", '군자는 남의 아름다움을 이루어주고 남의 나쁜 점은 이루어지지 않게 하지만, 소인은 이와 반대다'라 하였다.

공자는 남을 대할 때 온화(溫), 선량(良), 공경(恭), 검약(儉)과 겸양(讓)으로 대했다. 자금子禽이 자공에게 공자가 '공자가 어떤 나라에 도착하면 그 나라의 정치에 관하여 듣게 되는데 이것은 공자 선생님께서 요구하신 것입니까. 아니면 그 나라가 선생님에게 자진해서 들려 드리는 것입니까?'라 묻자 자공은 공자는 다른 사람과 달리 "온량공검양이득지溫良恭儉讓以得之", '온화하고, 선량하고, 공손하고, 검약하고, 겸양함으로써 얻은 것이다'라 하였다.

공자는 다른 사람과의 접근법이 다르다.

아첨을 하거나 뇌물을 주어서 가까이 다가가는 것이 아니다.

오만하고 거만한 것이 아니라, 남을 따뜻하게 배려해주고 높이 세우기 때문에 나를 더 따뜻하게 대해주고 더 높여 주는 것이다.

공자는 맹목적인 사랑을 주장하지 않았다.

공자는 〈憲問〉에서 "이직보원以直報怨, 이덕보덕以德報德", '정직함으로 원수에 보답하고, 은덕은 은덕으로 보답하는 것이다'라 하였다.

예수는 원수를 사랑하라 했다. 부처는 중생에게 자비를 베풀라 했다. 공자는 원수를 정직함으로 덕은 덕으로 갚으라 했다.

노자는 "보원이덕報怨以德", '덕으로써 원수를 갚으라' 했다.

노자의 생각은 예수와 석가와 같으나 공자의 견해는 좀 다르다. 공자는 정직함이나 의리로써 보답하라 했다.

〈노자〉제63장은 "위무위爲無爲, 사무사事無事, 미무미味無味. 대소다소大小多少, 보원이덕報怨以德. 도난어기이圖難於其易, 위대어기세爲大於其細, 천하난사天下難事, 필작어이必作於易, 천하대사天下大事, 필작어세必作於細", '하지 않음(無爲)을 행하고, 일을 하지 않음(無事)을 하고 맛 없음을 맛보아야 한다. 작은 것을 큰 것으로 여기고 큰 것은 작은 것으로 여기며 덕망으로 원한을 갚아야한다.

어려운 일은 그것이 쉬울 때 처리하고 큰일은 그것이 작을 때 처리하여야 한다. 이는 천하의 어려운 일은 반드시 쉬운 일에서 생겨나고 천하의 큰일은 반드시 작은 일에서 생겨나기 때문에, 그래서 "성인종불위대聖人終不爲大, 고능성기대故能成其大", '성인은 큰일을 하지 않고도 큰일을 완성할 수 있는 것이다'라 하였다.

덕망으로 원한을 갚는데 작은 것이 어디 있으며 큰 것이 어디 있겠는가?

정직이란 올바름이다. 의리란 합리적인 것이다. 무조건 은덕으로 원수를 사랑하는 것이 아니라, 실질적인 상황에 맞게 대응하라는 것이다.

만약에 아무런 이유없이 막대한 잘못을 저지른 원수는 그 시대 그 상황에 맞게 합리적으로 처리하면 된다는 것이다.

구약성서에 나오는 "이안환안以眼還眼, 이아환아以牙還牙", '눈에는 눈 이에는 이'가 아니라, 형법에 맞게 한다고 할 수 있다.

군자는 덕을 그리워하고 소인은 영토를 넓히고자 하며, 군자는 형법을 그리워하고 소인은 혜택받기만을 좋아한다 했다.

공자는〈里仁〉에서 "군자회덕君子懷德, 소인회토小人懷土. 군자회형君子懷刑, 소인회혜小人懷惠", '군자는 덕을 그리워하고 소인은 땅을 그리워하며, 군자는 형법을 그리워하고 소인은 은혜를 그리워한다'라 하였다.

군자는 잘못을 저지르면 그에 따라 정당한 법적 처벌을 받으려 하지만, 소인은 잘못을 저지르고도 이를 어떻게 피해갈까를 고민하여 인맥을 대고 뇌물을 써서 법망을 벗어나려 한다. 그래서 부당함이 아니라 정직함으로 이웃을 대하기 때문에 이웃도 믿고 따르는 것이다.

덕은 절대 외로운 것이 아니다.

林齊 鄭榮虎 임제 정영호

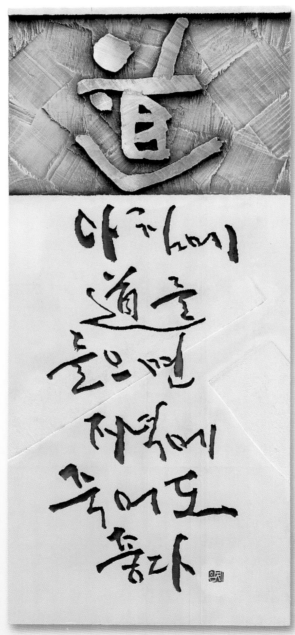

朝聞道 夕死可矣(조문도 석사가의) 30×67㎝

道, '아침에 도를 들으면 저녁에 죽어도 좋다'

'아침에 도를 들으면 저녁에 죽어도 좋다'는 "조문도석사가의朝聞道夕死可矣"이다. 이를 줄여서 '조문석사朝聞夕死'라 한다.

'아침에 도를 들으면 저녁에 죽어도 좋다'라는 참 이치를 깨닫고 싶어 하는 공자의 절실한 마음을 표현한 것이다.

〈里仁〉편에서 공자가 한 말이다.

도道는 세상의 모든 만물이 마땅히 그렇게 되어지는 이치다. 도를 안다는 것 그만큼 힘들고 소중한 일이다. 그래서 성인은 세상 만물의 당연한 이치에 통달하고 대도를 통달하고자 끊임없이 갈망하였다.

'조문석사朝聞夕死'는 도를 탐구하는 간절한 열망이다.

'조문朝聞'이 성인에게 있어서는 '도를 깨닫는 것'이지만, 우리 같이 보통 사람에게는 '개과천선改過遷善'과 같다. 즉 어느 날 돌연히 깨닫고 어짐(인仁)을 행하는 것이다.

《세설신어世說新語·자신自新》에 주처가 개과천선한 내용이 있다.

주처라는 자는 젊었을 때 흉악하고 포악하게 굴어 향리사람들이 모두 그를 근심거리로 여겼다. 또한 그 동네 의흥義興 땅엔 물에는 교룡이 산에는 이마에 흰 색 무늬가 있는 호랑이가 백성들을 못살게 굴었다.

의흥 사람들은 이 셋을 횡포한 놈들이라 하였다. 그 중에서도 주처가 가장 심하다고 여겼다.

어떤 이가 주처에게 호랑이를 죽이고 교룡을 칼로 베라고 하였다.

그 뜻은 세 가지 흉악 중에 하나만 남기고자 한 것이다.

주처는 즉각 호랑이를 잡아 죽이고 또한 물로 들어가 교룡과 결판이 붙었다. 교룡은 주처와 함께 물 위로 솟아났다 갈아 앉기를 몇 번씩 하면서 수 십리를 갔고, 이렇게 삼일 밤낮을 싸우자 향리 사람들은 이미 모두 죽었다고 여기고 서로 서로 축하를 하였다. 그런데 주처는 결국 교룡을 죽이고 나왔고, 주처는 동네 사람들이 둘 다 죽었다고 여기고 서로 경축하였다는 소문을 듣고 자신이 마을 사람들에게 근심거리라는 것을 알았다.

그래서 개과천선하기로 마음 먹고 오군吳郡으로 들어가 육기陸機와 육운陸雲에게 자문을 구하고자 하였다.

마침 육기가 없고 육운이 있어 그를 만났다. 육운에게 상황을 보고하고 '스스로 수양하여 고치고자 하나 이미 나이가 많아 결국은 이루어 내지 못할까봐 걱정입니다'라 하였다.

육운은 옛 사람들은 '조문석사朝聞夕死', '아침에 도를 들으면 저녁에 죽어도 좋다'고 했소. 하물며 그대처럼 앞날이 창창한 사람에게 있어서는 더욱 잘 될 것이요. 또한 사람은 이른바 마땅히 뜻이 서지 않음을 근심하는 것이지 어찌 명성이 날리지 않음을 근심하는거라며 충언을 하였다.

주처는 후에 열심히 노력하고 개과천선하여 마침내 충신이 되었다.

자신의 잘못을 알고 개과천선 한다는 것 결코 쉬운 일이 아니다. 그래서 공자는 자신의 잘못을 알고 스스로를 자책할 줄 아는 사람을 보지 못했다고 한탄하였다.

공자는 〈公冶長〉에서 "오미견능견기과이내자송자야吾未見能見其過而內自訟者也", "나는 여지껏 자기의 과오를 알아 가지고 내심內心 스스로를 비판할 수 있는 사람을 보지 못하였으니." 라고 한탄하였다.

'인(仁)'을 실천하고 덕을 밝히는 것이 도(道)이다.

인을 깨우친다는 유가에 있어 지상최고의 목표이다. 그래서 공자는 아침에 도를 깨우치면 저녁에 죽어도 좋다한 것이다.

증자는 인의 실천을 자신의 임무로 삼았기 때문에 책임이 막중한 것이고, 죽은 후에야 그만둘 수 있으니 갈 길이 먼 것이라 하였다.

'사이후이死而後已'는 '인'의 실천을 죽어야 그만두는 것이다.

공자는 수사선도守死善道라 하였다. '목숨 걸고 정의를 실현해야 한다'는 것이다.

공자는 〈泰伯〉 "독신호학篤信好學, 수사선도守死善道", '굳게 믿고 배우기를 좋아하고, 죽기를 각오하고 그 도를 지키라'라 하였다.

'좋은 도'는 공자가 추구하는 도이다. 그러면서 공자는 "위방불입危邦不入, 난방불거亂邦不居. 천하유도즉현天下有道則見, 무도즉은無道則隱. 방유도邦有道, 빈차천언貧且賤焉, 치야恥也; 방무도邦無道, 부차귀언富且貴焉, 치야恥也", '위태로운 나라에는 들어가지 말고, 혼란한 나라에는 살지 말라. 세상에 행해지면 나아가고 정도가 행하여지지 않으면 숨는 것이다. 나라에 정도가 행하여지는데 빈천하게 산다는 것은 수치다. 나라에 정도가 행하여지지 않는데 부귀를 누리는 것은 수치다'라 하였다.

천하에 도가 있는데 '현(見)'하지 않는 것도 정의롭지 않은 일이다. 나라의 부흥을 위해서 힘써야 한다. '부귀' 역시 마찬가지다. 나라가 평화로워 정당한 방법으로 취할 수 있음에도 '부귀'롭지 않다면 이는 능력 부족이다.

이와는 반대로 도가 없는 나라인데도 '부귀'를 취했다면, 도가 없는 나라의 집정자가 능력이

있는 인재를 널리 찾아 구한 것이 아니라 부당한 방법으로 등용하였기 때문에 부당한 방법으로 부귀를 취하기 때문이다. 그래서 공자는 의롭지 않은 '부귀'는 뜬 구름과 같이 쓰잘데기 없는 폐물이라 하였다.

〈述而〉에서 공자는 "불의이부차귀不義而富且貴, 어아여부운於我如浮雲", 거친 것을 먹고 물을 마시고 팔베개를 하고 살아도 즐거움은 또한 그 가운데 있는 것이니 '의롭지 않으면서 돈 많고 버슬 높은 것은 나에게는 뜬구름과 같다'라 하였다.

공자는 거친 음식을 먹으며 고달프게 사는 그 자체가 즐겁다고 말한 것이 아니라, 비록 이러한 생활을 한다 하여도 정도에 따라 즐겁게 살 수 있다는 것이다.

뜬구름과 같다는 것은 높이 떠 있어 자신에게는 전혀 관심없는 것이고 취할 바도 아니고 취할 수 있는 가능성도 없는 것이다는 뜻이다.

그건 '도'가 아니기 때문이다.

愚松 趙範濟 우송 조범제

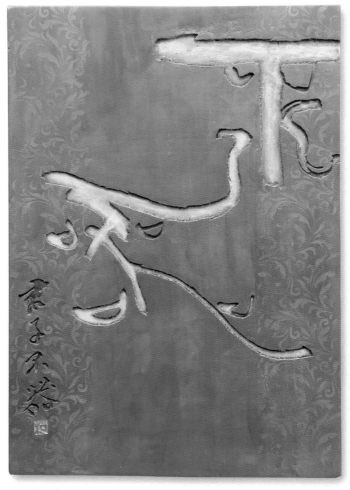

不器(불기), 君子不器 34×50㎝

- 대한민국서예대전 초대및 심사위원 역임
- 중일한 한자예술대전(2013)
- 경남서예가초대전(2015)
- 세계서예전북비엔날레 (2015~2017)
- 창원시립진해박물관 기획초대전(2016)
- 영호남미술교류전(2016)
- 유택렬과 함께하는 중견작가전(2016)
- 개인전 3회
- 창원시 진해구 충장로 325 한빛프라자 206호 우송 서예술 연구소
- Tel_545-6755 Mobile_010 3584 6755
- E-mail_bisul@naver.com

불기 不器, '君子不器 군자불기'

'불기不器'는 군자는 '한가지에만 쓰는 그릇이 되어서는 안 된다'라는 뜻이다. '군자불기君子不器'의 준말이다. 본 구절에 대해서는 학자마다 의견이 분분하나 일반적으로 군자는 다방면에 쓸모 있는 인간이 되리라는 뜻으로 이해한다.

〈爲政〉편에 나오는 말이다.

'器(器, 그릇 기)'자는 원래 '네 개의 그릇(口)'과 '犬'으로 이루어진 자이다.

그릇은 고대에 중요한 생활도구이기 때문에 개가 특별히 이를 지키고 있는 것이다. 금문은 '器'로 쓴다.

《논어》에서 '器'자는 '그릇'·'날카로운 도구'·'도량', 동사의 용법으로 '적절한 기물로 사용하다'의 뜻으로 쓰인다. '군자불기君子不器'중 '不器'는 '단순하게 하나의 역할 만을 하는 기물이 아니다'는 동사의 용법으로 쓰인다.

'군자는 그릇처럼 살지 아니한다'라 하여, '그릇은 특정한 형태를 가지고 있고, 그 형태에 맞는 역할만을 하는 것이다'.

자신의 육체를 주체로 하여 자신의 삶을 영위하는 사람은 소인이고, 천명을 주체로 하여 만물 전체와 조화되는 삶을 영위하는 사람은 군자이다."라 주장하기도 한다.

주희는 '용기는 각각 그 용도에만 적합하여 서로 통용될 수 없는 것이다. 덕을 이룬 선비는 체통體統이 갖추어지지 않음이 없으므로, 그 사용됨이 두루 미치지 않음이 없으니, 다만 한 재주 한 기예에만 갖추고 있는 것이 아니다'라 하였다.

만약 문자 그대로 해석한다면, '군자는 용기가 아니다'라 해석할 수 있다. 용기처럼 남에 의하여 피동적으로 쓰여지는 딱딱한 비생명체 아니라, 의식적 생명 양심·도덕·시비판단과 이상을 지닌 군자와 같아야 한다는 것이다.

남회근南懷瑾 《논어별재論語別裁》는 '군자불기' 구절을 '爲政'과 관련시켜 설명하였다.

나라를 다스리기 위해서는'모든 것을 통달한 재능을 갖추고 있어야 한다. 모든 것을 통달한 재능이란 즉 모든 것을 잘 안다는 뜻이다. '불기'는 어떤 하나만을 아는 전형적인 인물이 아니라는 뜻이다.

나라를 다스리기 위해서는 '위정자'는 옛날이나 지금을 막론하고 동서고금 모두를 통달하여야 한다'라 하고, 그래서 '군자불기'를 《위정爲政》편에 편입하여 나라를 다스릴 때의 필요함을 설명하였다. '윤문윤무允文允武, 문예와 무예가 모두 뛰어나는' 것이 '군자불기'라 하였다. '윤문

'윤무'는 《시경詩經·노송魯頌·반수泮水》에 나오는 말이다.

공자는 '온고지신溫故知新'하면 스승이 될 수 있다 하였다.

'온고지신'은 동서고금을 막론하고 모든 것에 통달함을 말하는 것으로 위정자가 갖추어야 할 소질과 능력을 가리키고, '선행후종先行後從'은 말한 것을 반드시 실천해야 하고 말이 행동을 앞서지 않는다는 군자의 도덕적 소양, 실천 행동행식이다.

'군자불기'는 예를 들어, '소주잔' 하나로만 쓰이는 인물이 아니라, 때에 따라서는 '장 종지'나 '사발', '항아리'가 되어 모든 것을 섭렵할 수 있는 능력을 갖추고 있어야 한다는 의미로 해석할 수 있다. '온고지신'하고 '선행후종'하는 자라 할 수 있다.

〈논어〉에 '필선리기必先利器'라는 말이 있다.

'장인은 먼저 연장을 잘 다듬는다'는 뜻이다.

'필선리기'는 '물건을 잘 만들려면 먼저 반드시 연장을 날카롭게 다듬어 준비한다'는 뜻이다. '군자불기'이지만, 또한 그 그릇의 쓰임을 잘 다루어야 하는 것이다.

자공이 공자에게 인에 대하여 묻자, 장인이 물건을 잘 만들려면 먼저 반드시 연장을 다듬어 날카롭게 하듯이 현명한 자나 인자仁者를 가까이 해야한다고 하였다.

〈衛靈公〉에 나오는 말이다.

"공욕선기사工欲善其事, 필선리기기必先利其器. 거기방야居是邦也, 사기대부지현자事其大夫之賢者, 우기사지인자友其士之仁者", '공인이 그 일을 잘 하려면 반드시 먼저 연장을 예리하게 하듯이, 그 나라에 살 때는 그 나라의 대부 중에 현명한 자를 받들고, 그 나라의 선비 중에서 인한 사람을 벗으로 하여야 한다'라 하였다.

공자가 주장하는 예리한 연장은 환경일 수도 있다.

'필선리기'는 지금은 어떤 일을 하기에 앞서 먼저 철저히 준비하여야 한다는 말로 쓰인다.

칼과 낫이 날카롭지 않으면 주방장이 채소와 고기를 다듬지 못하고, 농부가 풀과 벼를 베지 못한다.

모든 일의 성공 여부는 노력에 있다.

노력 하는 자만이 성공의 단 맛을 볼 수 있다.

자기가 어떤 용기, 즉 도구로 쓰일지언정 그 도구를 날카롭게 하는 것은 사전에 철저히 준비하는 노력이다.

노력 없는 성공은 일시적인 행운일 뿐이고, 요행은 오래 가지 못하며, 설사 성공한다 한들 오래 갈 수 없다는 것을 알기 때문에 항상 불안하다.

愚松 趙範濟 우송 조범제

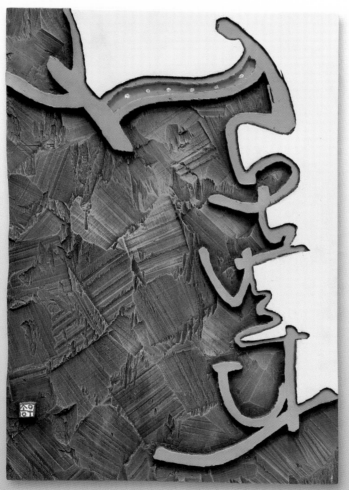

遊於藝(유어예) 34×50㎝

예(藝)로 노닐다

'예藝로 노닐다'를 《논어》는 '유어예游於藝'라 하였다.

'藝(심을 예, yì)'자는 혹은 '藝(埶)'로 쓴다. '埶(언덕 륙, liù)'과 '丮'으로 이루어진 자이다.

갑골문은 '👤'·'👥'로 쓰고, 금문은 '👤'·'👥'·'👥'로 쓴다. '埶'자 중 '埶'은 '땅 위의 나무의 형상이고, '丮'은 '사람이 손을 뻗은' 모습이다.

'藝(埶)'는 사람이 나무를 잡고 땅에 심는 뜻이다. 땅에 나무를 심듯, 사람이 배우고 터득하는 예능藝能의 의미로 후에 확대되어 쓰인다.

〈述而〉편에서 공자는 "지어도志於道, 거어덕據於德, 의어인依於仁, 유어예游於藝", '도에 뜻을 두고 덕을 근거로 하며 인에 의지하고 예에서 노닌다'라 하였다. 본 구절 중에 '예藝'에 대해서는 의견이 분분하다. 아마도 가장 설득력이 있는 설명은 '육예'일 것이다.

중국 춘추전국시기에, 지도자가 되기 위해서는 필수적으로 배워야할 기본적인 학습과목 육예가 있었다. '예禮'·'악樂'·'사射'·'어御'·'서書'·'수數'의 기예技藝이다.

'예'는 사회생활을 하는데 필요한 예절이다.

상을 당하였을 때는 상에 필요한 예를 알아야 하고, 군대에서는 군대에 필요한 예절, 외교 사절단을 맞이할 때는 그에 맞는 적절한 예절이 필요하다.

뿐만 아니라 일상생활에서 사람과 사람 사이의 일반적인 예의도 배워야 한다.

'악'은 음악이다. 악기를 연주할 줄 알아야 하며, 노래를 부를 줄 알아야 하며 무도에도 일가견이 있어야 한다.

'사射'는 활 쏘는 기술이다.

군자에게는 다툼이란 없다. 있다면 오직 활쏘기이다.

활쏘기 할 때도 반드시 예절을 갖춘다. 먼저 읍을 하여 예의를 표하고 올라가서 활을 쏘고, 쏘고 난 다음 읍을 하고 내려와 술을 마시는 예가 필요하다. 군자는 이를 통하여 심신을 수양하였다.

〈八佾〉편에서 군자는 "무소쟁無所爭, 필야사호必也射乎! 읍양이승揖讓而升, 하이음下而飮, 기쟁야군자其爭也君子", '군자는 다투지 않고, 반드시 활쏘기로 경쟁을 한다. 읍의 예절을 갖추고 올라가며, 내려와서는 술을 마신다. 이 다툼이 군자다운 모습이다'라 하였다.

'어御'는 마차를 모는 기술이다. 공자는 수레를 잘 몰았다. 열국을 떠돌 때도 공자가 직접 운전하는 경우가 많았다.

'서'는 글씨를 아는 것이다.

'수'는 계산하는 방법이다. 셈을 할 줄 알아야 사회생활을 할 수 있다.

공자는 제자들에게 이러한 기본적인 기예를 가르쳤다.

학생이 만약에 배우고자 하는 진실한 욕망이 없으면 아예 학생으로 받아들이지도 않았다.

혹은 '육예'를 '육경六經'으로 보기도 하나, 시대 상황에 맞지 않는 듯하다.

육경은 《역易》·《서書》·《시詩》·《예禮》·《악樂》·《춘추春秋》이다.

계강자가 공자에게 중유(자로)와 사(자공), 염유冉有(염구冉求, 자유子有)가 종정할 수 있느냐 물었다.

공자는 자로는 '과감'하기 때문에 할 수 있고, 자하는 '통달'했기 때문에 할 수 있고, 염구는 '예藝'하기 때문에 정치를 할 수 있다 하였다.

〈雍也〉에 나오는 말이다.

"유야과由也果, 어종정호하유於從政乎何有?" 왈曰: "사야가사종정야여賜也可使從政也與?" 왈曰: "사야달賜也達, 어종정호하유於從政乎何有?" 왈曰: "구야가사종정야여求也可使從政也與?" 왈曰: "구야예求也藝, 어종정호하유於從政乎何有?" '자로는 과감합니다. 정치에 종사하는 데 안 될 일이 무엇이 있겠습니까?.

사賜(자공)는 정치에 종사할 수 있겠습니까? 자공은 사리에 통달합니다. 정치에 종사하는 데 안 될 일이 무엇이 있겠습니까?

염구는 정치에 종사할 수 있겠습니까? 구는 재능이 많습니다. 정치에 종사해서 안 될 일이 무엇이 있겠습니까?'라 하였다.

본 구절에서 '예藝'는 '재능'이라는 뜻으로 쓰임이 분명하다.

〈公冶長〉에서 공자에게 염구가 '인'한지에 대하여 묻자 "천실지읍千室之邑, 백승지가百乘之家, 가사위지재야可使爲之宰也", '천호千戶 되는 읍이나 백승百乘을 거느리는 경대부卿大夫의 집에서 읍장邑長이나 가재家宰를 지낼 수 있으나', 염구가 "부지기인야不知其仁也", '인한지는 모른다 하였다.

공자 생각하기에 염구는 재상을 할 만한 인물이라고 생각하였다.

노魯나라의 경卿 계씨季氏는 노魯나라의 시조이며 주실周室의 지친至親으로 큰 공을 세운 총재家宰 주공周公보다도 부유하였다.

당시 제자 염구冉求(冉有, 자유子由)는 계씨의 가재家宰가 되어 백성들의 세금을 배로 올려 계씨의 재산을 늘려 주었다. 그래서 공자가 다 같이 염유를 성토해야 한다고 한 것이다.

염유를 '명고공지鳴鼓攻之'해야 한다 하였다.

'명고공지'는 '북을 울려 공격을 하다'·'모두 나서 공격을 하다'라는 뜻이다. '군기공지群起攻之'와 같은 뜻이다.

〈先秦〉편에 나오는 말이다.

≪춘추좌씨전春秋左氏傳·애공哀公11≫에 계손씨季孫氏 계강자季康子가 염구冉求를 시켜 공자에게 새로운 징세徵稅 방법에 대하여 물어보자 공자가 반대한 내용이 보인다.

계강자季康子는 공자의 말을 듣지 않고 전부田賦를 강행하였는데 이 내용과 관련이 있는 것이 아닌가 한다. 염유는 재능은 뛰어났으나 결코 공자의 눈에는 차지 않았다.

하여튼 〈논어〉에서 염유는 '예藝'의 보유자이다.

〈憲問〉편에서 자고가 '성인成人', '완성된 인간'에 대하여 묻자, "약장무중지지若臧武仲之知, 공작지불욕公綽之不欲, 변장자지용卞莊子之勇, 염구지예冉求之藝, 문지이예약文之以禮樂, 역가이위성인의亦可以爲成人矣", '만약에 장무중臧武仲의 지혜와 맹공작孟公綽의 과욕寡欲, 변읍卞邑 장자莊子의 용기, 염구冉求의 재능에다가 예禮와 악樂으로 윤색潤色을 한다면 또한 완성된 인간이라고 할 수 있다'라 하였고, "금지성인자하필연今之成人者何必然 견리사의見利思義, 견위수명見危授命, 구요불망평생지언久要不忘平生之言, 역가이위성인의亦可以爲成人矣", '지금의 완성된 인간이야 뭐 그러할 것까지야 있겠느냐.

이익을 볼 기회를 당면하면 의로운가를 생각하고, 나라가 위태로워진 것을 보면 목숨을 내놓고, 평소에 승낙한 약속을 잊지 않는다면 또한 완성된 인간이라고 할 수 있다'라 하였다.

공자는 〈述而〉에서 '四敎', 네 가지를 가지고 가리킨다 하였다.

'문文'·'행行'·'충忠'·'신信'이다.

글(典籍)과 실천(품덕과 수양)과 충성忠誠과 신용이다.

육예 중 '예악어사서수'는 인간이 사회생활을 영위해 나가는데 필요한 삶의 전반적인 지식이고, ≪주역≫·≪서경≫·≪서경≫·≪예기≫·≪악기≫·≪춘추≫는 옛 성인들의 남겨놓은 경전 학문이다.

따라서 '예악어사서수'는 인간이 사회생활을 하는데 필요한 기본지식인 '예절'·'음악'·'마차몰기'·'활쏘기'·'글쓰기'·'셈하기'이다.

'문행충신文行忠信'은 육예일 수 있고, 혹은 공자가 〈泰伯〉에서 "흥어시興於詩, 입어예入於禮, 성어악成於樂", '시로써 감흥을 갖고, 예로써 자립하고, 음악으로 완성한다'라 하였듯이 '시서예악詩書禮樂'을 가리키는 것으로 볼 수 있다.

주희는 시는 그것을 읊조리는 동안에 억양과 반복이 있으므로 해서 사람을 감동케 하여 수월히 그 세계로 이끌어 들이고 선을 좋아하고 악을 미워하는 마음을 일으켜준다.

예는 행위의 절도이므로 그것에 의하여 행동하면 사물에 동요됨이 없이 자립할 수 있게 된다.

음악은 성정을 화평케 해주고 사악하고 더러운 마음을 씻어주므로 음악으로 고상한 인품을 이룩하게 된다고 하였다.

그러나 '문행충신文行忠信' 중 '행충신行忠信'이 사람이 갖추어야 할 덕목인 것으로 보아 '문'은 단순히 '육예'나 '육경'과 같은 것이 아니라, 이런 것들을 학습하여 군자가 갖추어야 할 문기 같은 것이 아닌가 한다.

'유어예遊於藝' 중 '예'자를 작금엔 '예술'로 보는 경우가 많다.

특히 예술을 담당하는 작가들은 '예술'로 해석하기를 좋아한다.

그렇다면, '도道'·'덕德'·'인仁'과 '예藝'의 관계는 먼저 사람이 되고 난 다음에 공부를 해야 하는 것이며, 인이 있는 곳으로 찾아가서 살아야 하고, 최종 목표는 도에 뜻을 두고, 도덕에 의거하며, 인에 의지하면서, 예술에서 노닐 줄 알아야 할 것이다.

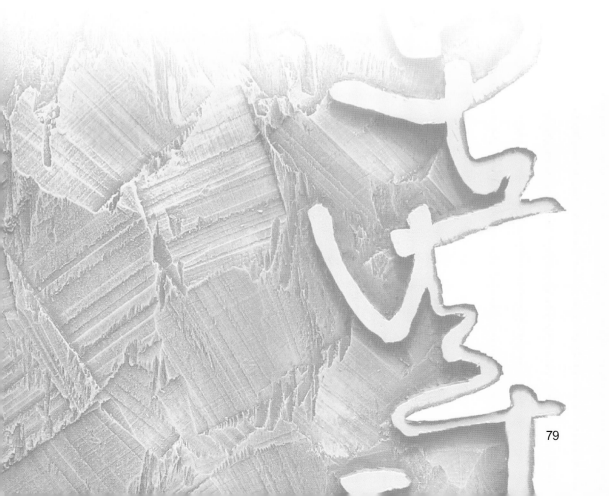

智園 崔榮華 지원 최영화

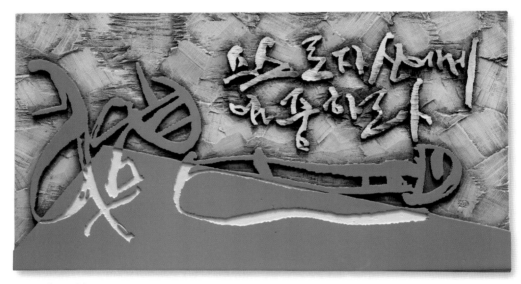

躬自厚(궁자후) 64×35㎝

躬自厚 궁자후, '스스로 자신에게 엄중하라'

'궁자후躬自厚'는 '스스로 자신에게 엄중하라'는 뜻이다.

'궁자躬自'은 '자기자신'이라는 뜻이다. 내 자신에게는 엄격하게, 다른 사람에게는 가볍게 요구하면, 원망하는 마음은 없어진다고 했다. 공자는 〈衛靈公〉에서 "궁자후이박책어인躬自厚而薄責於人", '자책하기를 두터이 하고 남에게 요구하기를 가벼이 하면', "즉원원의則遠怨矣", '원망을 멀리할 수 있다'라 하였다.

- 대한민국서예대전 초대작가
- 경상남도서예대전 대상, 초대작가
- 전라북도서예대전 초대작가
- 대한민국정수 서예. 문인화대전 초대작가
- 안중근서예대전 초대작가

- 팔만대장경전국예술대전 심사위원
- 개인전(2014. 서예의 멋과 맛 전, 서울)
 독일문화원 초대전
- 창원시 마산회원구 합성남 8길 61
- Mobile_010-2541-3623

'躬(몸 궁, gōng)'자는 혹은 '躳'으로 쓰기도 한다.

'躳(躬)'자는 '身'과 소리부 '弓'으로 이루어진 자로 화살처럼 휜 '몸'이라는 뜻이다.

'躬'자는 '躳(躬)'자로 쓰기도 하는데, '呂(등뼈려 lǚ)'는 '등뼈'라는 뜻이다.

'躬'은 '자신'이라는 확대의 의미로 쓰이기도 한다. '躬'자를 금문은 '躬'으로 쓰고, 전국문자는 '躬'으로 쓴다.

'厚(두터울 후)'자는 '厂'와 '㫗'로 이루어진 자이다.

'厂(기슭 엄, ānyán)'은 '산 기슭'이고 '㫗(㫗)'자는 갑골문과 금문 중 자부 '㫗''㫗'가 와전된 것으로 입 주둥이 크고 무거운 용기의 형상이다.

고문자 '厚'는 들고 다닐 수 없는 커나란 용기가 집안 모퉁이 설치되어 있는 모습이다.

≪설문해자≫는 '厚'자의 고문을 소리부 '后'와 '土'로 이루어진 '垕(垕)'로 쓴다.

갑골문은 '㫗'로 쓰고 금문은 '厚''㫗''㫗'로 쓴다.

후에 '두텁다'크다'라는 의미로 확대되어 쓰인다. 혹은 '厂'을 땅굴을 표시하고 '㫗'을 술통으로 이해하기도 한다.

즉 술통을 굴속에 오랫동안 저장하다는 뜻으로 이해하기도 한다.

'궁자후躬自厚'는 '자후박책自厚薄責'이라고도 한다.

'자후박책'은 "궁자후이박책어인躬自厚而薄責於人"의 준말이다.

'자신에게는 각박하게 하고 남에게는 인자하게 대하다'는 것으로 자신에게는 엄격하되 타인에게는 관용을 베푸는 것을 말한다. 혹은 '자기 자신은 다른 사람에게 후덕厚德하게 굴고, 가볍게 책망하다'라는 뜻으로 풀이하기도 한다.

'궁자후躬自厚' 중 '궁자躬自'를 '스스로'라는 두 음절로 이루어진 하나의 부사어로 이해하거나 혹은 '자신은 자신에 대하여'라는 의미로 '궁躬'과 '자自'자가 각각의 대사의 역할을 하는 것으로 이해하기도 한다. 또는 '자自'자가 원래는 동사 '후厚' 뒤에 위치하여야 하나 도치된 문장으로 이해하기도 한다.

뒤 문장에 '於人'이라는 상대방에 대한 행동거지를 의미하는 내용이 고려하여 '궁자躬自'를 '자신은 스스로에 대하여'로 해석하기로 한다.

전체적으로 '궁자후躬自厚' 구절은 '반궁책자기후反躬責自己厚'의 구조로 이해할 수 있다.

'자신을 되돌아보고 자신을 책망하는 것을 심하게 하다'라는 뜻이다. 성어로 말한다면 '반궁책기反躬責己'이다.

논어는 잘못이 있으면 자기 탓이지, 남을 탓하지 않는다고 했다. 이를 실천하기란 참 어려운 일이다.

〈衛靈公〉에서 군자는 "군자구저기君子求諸己, 소인구저인小人求諸人", '군자는 자기에게서 구하고, 소인은 남에게서 구한다'라 하였다. 또한 자공은 〈公冶長〉에서 "아불욕인지가저아야我不欲人之加諸我也, 오역욕무가저인吾亦欲無加諸人", '남이 나에게 가하는 것이 싫은 것은 나도 남에게 요구하지 않겠다'라고 하자 공자는 자공에게 "비이소급야非爾所及也", '이는 네가 미칠 바가 아니다'라 하였다.

'입장 바꿔 생각하는 것'은 참으로 어려운 일이다.
다른 사람을 문책할 때는 인정으로 하고, 자신을 반성할 때는 도리로 해야한다.
인정으로 해야 쉽게 사람을 얻을 수 있고, 도리가 무엇인가로 자신을 반성하여야 잘못을 저지르지 않고, 행실이 바로 잡히는 것이다.

≪명심보감≫에서는 다른 사람을 평가하려면 먼저 자신이 어떤가 헤아려 보고, 남을 비방하면 곧 자신을 비방하는 것이라 하였다.
"욕량타인欲量他人, 선수자량先須自量, 상인지어傷人之語, 환시자상還是自傷, 함혈분인含血噴人, 선오기구先汚其口", '다른 사람을 헤아리려면 먼저 모름지기 자신부터 헤아려야 할 것이다. 남을 헤치려는 말이 도리어 자신을 해치게 되니 입에 피를 물고 남에게 뿜으려면 먼저 자신의 입부터 더럽혀져야 하는 것이다'라 하였고, 군자란 모름지기 "이불문인지비耳不聞人之非, 목불시인지단目不視人之短, 구불어인지과口不語人之過, 서기군자庶幾君子", '남의 그릇됨을 듣지 않고, 눈으로는 남의 단점을 찾으려 하지 않고, 입은 남의 허물을 말하지 않는 자는 거의 군자라 할 수 있다'라 하였다.
귀에 가장 잘 들리고 눈에 가장 잘 띠는 것이 타인의 단점이다.
남의 잘못을 비방하지 않고, 타인의 그릇됨을 눈 감아 주고 다독거려주는 것은 쉽지 않은 일이다. 그래서 공자는 군자는 모든 책임의 소재를 자신에게서 찾지만 소인은 남의 잘못으로 돌린다 하였고, '용서'란 '자신이 하기 싫은 것은 남에게도 시키지 않는 것을 말한다'하였다.
자신을 먼저 반성해야 한다는 말은 《논어》에 자주 보이는 내용이다.

공자는 군자와 소인의 차이를 '군자는 자신에게서 구하지만, 소인은 남에게서 구한다'라 하고, 자공이 '종신행지終身行之', 평생 동안 행동으로 실천해야 할 한마디를 묻자, "기서호其恕乎! 기소불욕己所不欲, 물시어인勿施於人", '용서일 게다.
자기가 원하지 않는 것을 남에게 베풀지 말아라'라 하였다.
남들이 비방한다고 해서 덩달아 비방하지 말고, 확실히 그런지를 먼저 철저히 규명하고 난 다음 잘잘못을 헤아려 밝혀야 하는 것이 지식인의 갖추어야 할 지혜이다.
〈衛靈公〉에서 공자는 또한 "중오지衆惡之, 필찰언必察焉, 중호지衆好之, 필찰언必察焉", '많은

사람들이 미워하면 그것을 반드시 살펴야 하고, 많은 사람들이 좋아하면 그것을 반드시 살펴야 한다라 하였다.

우리는 비방을 직접 확인하지도 않고, 소문만을 듣고 판단하는 경우가 많다.

'자후박책自厚薄責'은 인仁을 실천하는 정수이며, 예의 근본으로 돌아가는 '극기복례克己復禮'이며, 나를 남의 입장에서 생각하는 '추기급인推己及人'하는 배려하는 마음이다.

'증자살인曾子殺人'은 증자의 어머니가 증자가 살인행위를 하지 않는 사람이라는 것을 확신하면서도 여러 사람이 말하자 결국은 의심을 하게 되는 것을 말한다.

헛소문만 듣고 사람을 평가하여 억울한 인신적 피해를 보는 사례가 많다.

소문에 피해를 쉽게 볼 수 있는 인터넷 세대에 더욱더 필요한 것은 인성교육이다. 이로 인해 피해를 당하는 당사자의 입장에서 한 번 정도 바꿔 생각하여야 한다.

설사 해당자가 얼마만큼의 잘못이 있다 하더라도 '박책어인薄責於人'한다면, 개과천선의 기회가 될 수 있지만, 비난을 위한 비난을 거듭하게 된다면 불상사가 발생할 수도 있는 것이다.

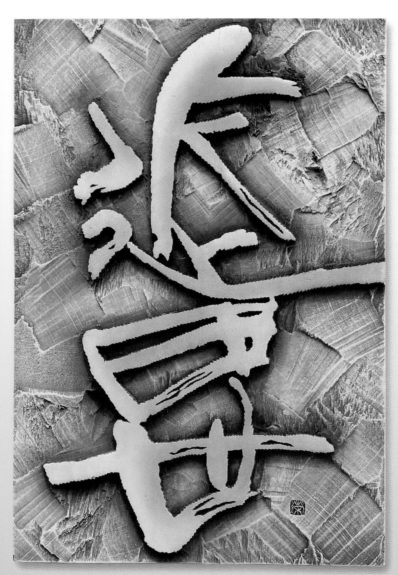

近思(근사) 46×30㎝

近思 근사

'근사近思'는 〈子張〉에서 자하가 "박학이독지博學而篤志, 절문이근사切問而近思", '널리 배우고 의지를 돈독히 하고, 절실히 묻고 근사하게 생각하면' 인이 그곳에 있다라는 구절에 보인다. 학문적으로는 '박학독지博學篤志', 널리 배우고 뜻을 돈독히 하고, '절문근사切問近思', 절실하게 묻고 가깝게 생각하는 것이 인을 실천하는 것이라는 것이다.

'근사近思'라는 말은 이해하기가 쉽지 않다.

묻고자 하는 내용에 '가깝게 생각하는 것'인지, 〈衛靈公〉에서 "궁자후이박책어인躬自厚而薄責於人", '자책하기를 두터이 하고 남에게 요구하기를 가벼이 하다'와 같이 가까운 자기 자신부터 관찰하라라는 뜻인지 의견이 분분하다.

'박학·독지'·'절문'과 '근사'의 각 단어의 앞 자는 일반적으로 뒤 자를 수식하는 형용어 용법으로 해석할 수 있다. '널리 배우다'·'뜻을 돈독하게 하다'·'간절하게 묻다'·'비근하게 생각하다'로 해석할 수 있다.

하안何晏은 ≪論語集解≫에서 '근사'란 "기소능급지사己所能及之事" 자신이 능히 할 수 있는 일이라 하여, '자신이 능히 할 수 있는 가까운 일을 생각하는 것이다'라 하였다. 혹은 '독지篤志' 중 '지志'자를 '기억하다'·'인지하다'로 해석하여 '확실히 기억하다'로 해석하고, '절문' 중의 '절'자를 '재빨리'의 뜻으로 이해하여 모르는 것이 있으면 망설이지 말고 '재빨리 묻도록 하고', '근사'는 '직면한 문제를 많이 생각하다'·'실질적 사고思考에 가까워지도록 하다', 즉 '정의 정답에 근접하도록 노력하다로 해석하기도 한다.

자하는 "수소도雖小道, 필유가관자언必有可觀者焉, 치원공니致遠恐泥", '소도小道라 할지라도 거기에는 반드시 볼 만한 것이 있을 것이나, 그것을 멀리까지 따라간다면 집착할까 무서워서', 그래서 군자는 "불위不爲", '그런 것에 종사하지 않는 것이다'하였고, 〈子張〉에서 자하는 "일지기소망日知其所亡, 월무망기소능月無忘其所能", '나날이 자신에게 부족한 것을 알아가고, 달이 가도 자기가 할 수 있는 것을 잊는 일이 없다'면 '호학好學', '배우기를 좋아한다'고 말할 수 있다라 하였고, 자하는 또한 "백공거사이성기사百工居肆以成其事, 군자학이치기도君子學以致其道", '모든 기술자들은 작업장에서 열심히 일함으로써 그들의 일을 이룩하고, 군자는 배워 가지고서 그의 도를 터득한다라 하였다.

즉 '모든 기술자는 자신의 작업장에서 열심히 일함으로써 일을 성취한다'고 말하였기 때문에, "박학이독지博學而篤志, 절문이근사切問而近思" 구절을 "널리 배우되 학문하는 뜻을 독실하게 갖고, 간절하게 묻되 가까운 비근한 것부터 생각해 나간다면 인이 그 가운데 있을 것이다"

로 해석하여도 큰 무리는 없을 것으로 보인다.

자하는 인의 실천을 먼 것에 구하지 않았다. 가까운 자신의 주위에서 찾았다.

'박학'·'독지'·'절문'·'근사'가 모두 '배움(學)'이다.

〈學而〉에서 자하는 "현현역색賢賢易色, 사부모事父母, 능갈기력能竭其力, 사군事君, 능치기신能致其身, 여붕우교與朋友交, 언이유신言而有信", '재능 있는 인물을 존경하고, 미색을 경시하고, 부모를 섬기는 데 자기 힘을 다할 수 있고, 임금을 섬기는 데 자기 몸을 바칠 수 있고, 벗들과 사귀는 데 말에 신용이 있다'면 배우지 않았다고 하더라도 나는 반드시 그런 사람을 '배운 사람'이라 할 것이다라 하였다.

공자 또한 〈學而〉편에서 "제자弟子, 입즉효入則孝, 출즉제出則悌, 근이신謹而信, 범애중汎愛衆, 친인親仁, 행유여력行有餘力, 즉이학문則以學文", '제자는 들어와서는 효도하고 나가서는 공경하고 삼가고 믿음을 주고 두루 널리 사랑하고, 어진 사람과 친하게 지내야 한다. 그리고 난 다음 여력이 있으면 글을 배워라라 하였다.

기본적인 것을 잘 해야 치국평천하를 할 수 있다.

仁田 黃明子 인전 황명자

問(문) 35×25㎝

• 대한민국서예대전 초대작가
• 경상남도서예대전 초대작가, 심사위원 역임
• 남도서예문인화대전 초대작가, 심사위원 역임
• 경남 고성군 하이면 월흥6길 48
• Tel_010-2635-4312

공자는 "입태묘매사문入太廟每事問", '태묘에 들어 예를 지내면 매사를 물었다'.

아는 길도 물어서 가듯이 알고 있는 일도 큰일을 할 때는 보다 신중을 기하기 위하여 잘 아는 분에게 묻고 할 일이다.

'불치하문不恥下問'은 '아랫사람에게 묻는 것을 부끄럽게 생각하지 말라'이다.

'問'을 다루는 선비들이 갖추어야할 마음자세이다.

'불치하문'은 좀 더 학식이 있다고 생각하고 잘 났다고 생각하면서, 다른 사람에게 묻는 것을 수치스럽게 생각하는 우리들에게 꼭 맞는 말이다.

'불치하문'은 〈公冶長〉에 나오는 말이다. 위衛나라 대부의 공어孔圉는 시호가 공문자孔文子이다.

자공이 시호가 왜 '문'이냐고 묻자, 공자는 총명하고 배우기 좋아하며, 아랫사람에게 묻는 것을 부끄럽지 않게 생각하기 때문이라 했다. "민이호학敏而好學, 불치하문不恥下問."이라 하였다.

〈八佾〉편에서 공자가 "입태묘入太廟, 매사문每事問. 혹왈或曰: 숙위추인지자지예호孰謂鄹(鄒)人之子知禮乎 입태묘入太廟, 매사문每事問", '태묘에 들어가 매사를 물으니 어떤 사람이 말하였다. 누가 추鄹 땅의 아들이 예를 안다고 하였던가? 태묘에 들어가 매사를 묻더라'라 하였다.

공자가 이 말을 듣고 공자는 "시예야是禮也", '이것이 바로 예禮다'라 하였다. '추인지자鄹(鄒)人之子'는 공자를 가리킨다. 공자의 아버지 숙량흘이 추鄹 지방의 대부였다.

공자는 태묘에 들어가 제사를 도울 때 매사를 물어 보았다.

묻는 것이 예(禮)라 하였다.

매사에 신중하고, 알아도 다시 확인하여 다른 사람과 손발을 맞추기 위해서는 물었다. 이것이 예절이다.

자기가 잘 안다고, 다른 사람은 생각지도 않고 혼자서 자기 방식대로만 한다면 절대 일이 잘 성사될 리가 없다.

번지樊遲가 공자에게 농사짓는 방법을 배우려 하자, 자신은 "불여노농不如老農. 청학위포請學爲圃", '숙련된 농부보다 못하니, 농부에게 묻도록 하라'라 하였다. 〈子路〉에 나오는 이야기이다.

공자는 숙련된 농부보다 못하다 하였고, 채소 가꾸는 법을 배우려 하자,

군자는 모름지기 "상호예上好禮, 즉민막감불경則民莫敢不敬, 상호의上好義, 즉민막감불복則民莫敢不服, 상호신上好信, 즉민막감불용정則民莫敢不用情. 부여시夫如是, 즉사방지민강부기자이지의則四方之民襁負其子而至矣, 언용가焉用稼?", '윗사람이 예를 좋아하면 백성들이 감히

공경하지 아니함이 없고, 윗사람이 의를 좋아하면 백성들은 감히 복종하지 아니함이 없고, 윗사람이 신을 좋아하면 백성들이 감히 사실대로 아니함이 없다.

무릇 이와같이 된다면 천하의 백성들이 자기 자식을 포대기에 싸서 업고 올 것인데, 어찌 농사짓는 방법을 쓰겠는가?'라 하였다.

전공이 있는 것이다.

공자는 인의예지仁義禮智를 널리 알리는 것이 목적이었고 그것이 공자의 전공이다. 설사 농사짓는 법을 안다 해도 이를 가장 중요한 업으로 삼는 사람보다는 못했을 것이다. 또한 이 세상의 모든 일을 다 알 필요는 없고, 그럴 필요도 없다.

모르면 물어보고 전문가에게 맡기면 되는 것이다.

따라서 공자는 〈爲政〉편에서 진정으로 안다는 것은 "지지위지지知之爲知之, 부지위부지不知爲不知', '아는 것을 안다고 하고, 모르는 것을 모른다고 하는 것'이며, "시지야是知也", '이게 바로 아는 것'이라 하였다.

세 사람이 함께 할 때, 그 중에는 반드시 스승이 있다.

좋은 점이 있으면 배우고, 나쁜 점이 있으면 그렇게 하지 않으면 되는 것이다.

세상 모든 것이 다 스승이다. 모르면 물어야 한다.

한유韓愈 ≪사설師說≫은 공자의 "삼인행三人行, 즉필유아사則必有我師", '세 사람 가운데 반드시 스승이 있다'에 대하여 "시고제자불필부여사是故弟子不必不如師, 사불필현어제자師不必賢於弟子, 문도유선후聞道有先後, 술업유전공術業有專攻 ", '그러므로 제자가 반드시 스승만 못한 것이 아니고, 스승이 반드시 제자보다 현명한 것도 아니다. 다만 도리를 깨닫는 데는 선후가 있고 기술의 전공에 따라 스승을 삼으면 되는 것이다.'라 하였다.

우리는 일반적으로 '불치하문'보다 '호위인사好爲人師', '가르치기를 좋아하고,'자고자대自高自大,'자기가 가장 잘났다고 생각하고, '사심자용師心自用,'자기 생각만 옳다'라고 하기 쉽다.

仁田 黃明子 인전 황명자

日三省(일삼성) 35×50㎝

日三省 일삼성

'일삼성日三省'은 '하루 세 가지 자기를 반성 한다'는 뜻이다.

'省(살필 성, xǐng)'자를 '眚'으로 쓰기도 한다.

갑골문은 '𣎆'으로 쓰고, 금문은 '𣣉'이나 '𣢜'으로 쓴다.

'生'과 '目'으로 이루어진 자이다. '生'을 혹은 '屮'로 쓴다. 눈에 눈꼽이 생기다는 뜻이다.

증자는 〈학이〉편에서 매일 자신을 세 가지 방면에서 반성하는데, "위인모이불충호爲人謀而不忠乎? 여붕우교이불신호與朋友交而不信乎? 전불습호傳不習乎?", '다른 사람의 일을 하는데 진실되지 않았는가? 벗과 사귐에 진술하지 않았는가? 전수받은 것을 익히지 않았는가?'라 하였다.

'삼성오신三省吾身'은 하루에 자신에 대하여 세 가지 반성하다는 뜻으로 일반적으로 해석한다. 혹은 '일일삼성一日三省'이라 하기도 한다. '三'을 세 가지로 해석하기도 하지만,

'삼사이행三思而行'과 같이 꼭 세 번 혹은 세 가지가 아니라 횟수의 빈번함을 말한다. 따라서 하루에도 자기 자신을 여러 번 혹은 여러 가지를 반성한다는 뜻으로 이해할 수 있다.

증자는 좋은 벗이 되기 위하여 하루에 세 가지를 반성하였다.

일은 충직하게 했는가(忠), 친구에게 믿음을 주었는가(信), 공부를 열심히 하였는가(習)이다. '충'자는 마음(心)에 중심(中)을 잡는 것이다. 어떤 것에도 치우치지 않는 중용中庸이고, 변치 않는 마음이다. 정직한 마음이다.

공자의 도를 한마디로 축약한다면 '충忠'과 '서恕'라 하였다.

'恕(용서할 서)'는 마음(心)이 상대방과 같아지는(如) 마음, 즉 용서하는 마음이다.

《논어》는 〈學而〉에서 '충신'과 '친구'와 '학습'에 관한 내용을 함께 언급한 내용이 있다. 만약에 군자가 "부중不重, 즉불위즉불위, 학즉불고學則不固", '진중鎭重하지 않으면 위엄이 없고, 학문도 공고鞏固해지지 않는다'라 하였고, "주충신主忠信, 무우불여기자無友不如己者", '충성과 신용을 가장 중요한 것을 삼고, 자기만 못한 사람을 벗으로 사귀지 말고, "과즉물탄개過則勿憚改", '과오를 저지르면 그것을 고치기를 꺼려하지 말라'라 하였다.

군자가 엄숙하지 않고 엄중하지 않으면 위엄이 갖추어지지 않고 배움도 공고해지지 않으며, 그러면서도 엄숙한 태도와 배움에는 또한 '충신忠信'한 마음이 있어야 한다.

친구는 나보다 믿음이 없는 자를 가까이 하지 말 것이며 만약에 내가 남보다 못하다면 '현현사제賢賢思齊'하고자 하고 잘못을 고치기를 꺼리지 말아야 한다.

증자는 공자의 제자로 이름은 삼參이고, 자는 자여子輿이다.

노魯나라 무성武城 사람이다. 공자보다 46세 어렸다.

공자의 손자 공급孔級, 즉 자사子思가 증자曾子의 제자이고, 맹자는 자사의 제자이다. 공자의 사상을 사맹학파思孟學派에게 전수하였다.

《논어》에 증자가 한 말이 적어도 14번 정도 보인다.

증자는 공자·맹자·안자(안연)·자사와 더불어 중국 역대 유학 오대五代 성인聖人 중에 하나라 일컬어지며, 《대학》과 《효경》을 지었다.

증자는 어린아이에게도 함부로 말을 해서는 안된다하며 돼지를 잡았다는 '증자팽체曾子烹彘'라는 내용이 《한비자》에 나온다.

'증자의 처가 시장에 가는데, 아들이 따라오며 울었다. 어머니가 말하기를 '너! 어서 돌아가라. 내가 시장에서 돌아올 때, 너에게 돼지를 잡아주겠다'하였다. 처가 시장에 갔다 오자 증자가 돼지를 붙잡아 죽이려 하였다.

처가 말리며 '다만 어린아이와 장난삼아 했을 뿐인데!'라 하였다.

증자는 '어린아이와 장난하면 안 된다. 어린아이는 잘 알지 못한다. 부모를 의지하여 배우므로 부모의 가르침을 들을 뿐이다.

만일 자식을 속인다면 이는 자식에게 거짓을 가르치는 셈이 된다.

어머니가 자식을 속이면 자식이 되어 어머니를 믿지 않게 되니 가르칠 수가 없게 되는 것이다'라 하며, 돼지를 잡았다라 하였다.

집정자와 백성 사이에 가장 필요한 것은 믿음과 신뢰이다.

집정자는 백성이 믿고 따를 수 있는 정직함을 보여야 한다.

집정자에게 올바른 정직성이 보이지 않기 때문에 백성이 믿지 못하고 정부의 정책에 반대하는 것이다.

개인적인 사리사욕은 결국 나라의 분열만 가져올 뿐이다.

《한비자韓非子》에서 문공文公이 나라에 기근이 계속되자 기정箕鄭에게 그 구제책을 묻자 '신信'이라 하였다.

문공이 다시 어떤 신뢰입니까? 라 묻자, "신명信名, 신사信事, 신의信義", '명분에 대한 믿음이고, 일에 대한 믿음이고, 도의에 대한 믿음'이라 하였다. 그 '명분에 믿음이 가면(信名)', 신하들은 "수직守職, 선악불유善惡不踰, 백사불태百事不怠", '직분을 지키고, 선악을 어기지 않으며, 모든 일에 게을리 하지 않게 되고', 그러면서 일에 믿음이 가면(信事), "불실천시不失天時, 백성불유百姓不踰", '농사시기를 놓치지 않으며 백성들은 소홀히 하지 않게 되고', 도리에 신의가 있으면(信

義), "근친권면이원자귀지의近親勸勉而遠者歸之矣", '가까이 있는 자는 부지런히 일하게 되고 멀리 있는 자는 귀의하게 된다'라 하였다.

하루에도 여러 번 자신을 반성한다는 것은 곧 자신의 잘못을 바로잡고 남에게 덕德을 베풀고자 하는 것이다.

《증광현문增廣賢文》은 '책인지심책기責人之心責己, 서기지심서인恕己之心恕人'이라 하여, '남을 책망하듯이 자신을 책망하고, 자신을 용서하 듯이 남을 용서하라'하였다.

深園 黃鍾淳 심원 황종순

樂以忘憂(낙이망우) 45×30㎝

- 대한민국서예대전 초대작가
- 경상남도서예대전 초대작가, 심사위원 역임
- 전국서도민전 초대작가
- 한중서예교류전

- 한국서예협회 회원(창원지부)
- 문자문명전 추천작가
- 경남서예가협회 회원
- 경남 창원시 의창구 남산로7
- Mobile_010-2590-2630

'즐거움으로 근심을 잊는다.'

'즐거움으로 근심을 잊는다'를 《논어》는 '낙이망우樂以忘憂'로 쓴다.

'낙이망우'는 '배우는 즐거움 혹은 가리키는 즐거움에 걱정할 것이 없다'라는 뜻이다.

공자는 '분발하여 노력하기를 밥 먹는 것도 잊어' '발분망식發憤忘食'하고, 배우고 가리키는 즐거움에 걱정을 잊어 늙어가는 지도 모른다 하였다.

〈述而〉에서 공자는 자신을 가리켜 '거친 밥을 먹고 물을 마시고 팔베개를 하고 누워도 즐거움이 또한 그 가운데에 있으니, 의롭지 않으면서 부자가 되고 명예가 있는 것은 나에게 뜬 구름과 같다'라 하였다.

근심 걱정을 모르고 산다는 것 얼마나 행복한 일인가? 그렇다고 해서 공자는 '자신이 좋아하는 일만 하고 만사를 제쳐 두라고는 하지 않았다'

군자는 편안할 때 위태로움을 생각하고, 생존할 때 멸망할 경우를 생각하고 나라가 혼란에 닥쳤을 때를 걱정해야 한다 하였다.

《周易·繫辭》에서 공자는 "위자危者, 안기위자야安其危者也. 망자보기존자야亡者保其存者也, 난자亂者, 유기치자야有其治者也", '위태롭게 여기는 이는 그 자리를 안전케 하는 사람이고, 멸망할까 하는 이는 그 생존을 보존하는 사람이고, 어지러워질까 하는 이는 다스리게 되는 사람이다'라 하고, 그러므로 군자는 "안이불망위安而不忘危, 존이불망망存而不忘亡, 치이불망난治而不忘亂, 시이신안이국가가보야是以身安而國家可保也", '편안하여도 위태로움을 잊지 않고, 생존하여도 멸망할 것을 잊지 않고, 다스려져도 어지러울 것을 잊지 않는다. 이 때문에 몸이 편안하여 국가를 보존할 수 있다'라 하였다. 그래서 공자는 '멀리 내다보고 도모하지 않으면 가까이서 반드시 우환이 생긴다'라 하였다.

〈衛靈公〉에서 공자는 "인무원려人無遠慮, 필유근우必有近憂", '사람이 먼 일을 생각하지 않으면 반드시 가까운 우환이 생긴다'라 하고, 공자가 근심하는 것은 덕德, 학문學問, 정의正義, 선善 등이라 하였다.

〈述而〉에서 공자는 "덕지불수德之不修, 학지불강學之不講, 문의불능사聞義不能徙, 불선부능개不善不能改, 시오우야是吾憂也", '덕이 닦아지지 아니하는 것, 학문이 탐구되지 아니하는 것, 정의임을 알고도 그곳으로 옮겨가지 못하는 것, 선善하지 않은 것을 고치지 못하는 것. 이것이 내 근심이다'이라 하였다.

'강講'은 '강구하다'는 뜻이고, '徙(옮길 사, xǐ)'는 정의로움을 보고 이를 실천을 하는 것을 말한다.

덕은 인간이 되어 가는 실천 수양이고, 학學은 배움에 대한 갈망이고, 의義는 도의적인 삶에 대한 양식이고, 선善은 사람을 대하는 선량한 마음이다.

이는 군자가 갖추어야 할 덕목들이다.

천하에 걱정할 일이 있으면 남보다 먼저 걱정하고, 즐거워해야할 일이 있으면 남보다 후에 즐거운 마음을 갖는 것은 '낙연후소樂然後笑'와 같은 맥락이다.

범중엄范仲淹의 ≪악양루기岳陽樓記≫에서 "선천하지우이우先天下之憂而憂, 후천하지낙이낙後天下之樂而樂."이라 하였다.

나라에 걱정거리가 생기기 전에 먼저 나라를 어떻게 하면 평안하게 할까 고민하고, 나라가 잘 되어 가면 어떻게 하면 이러한 평온과 부귀가 오래 지속될까 고심하여 행복 누리기를 뒤로 미루는 충정忠貞의 마음이다.

가장 안타까운 것은 나라의 백성은 고통에 빠져있는데 집정자는 질고疾苦도 모르고 혼자 쾌락에 빠져있는 것이다.

맹자는 제齊나라 선공宣公에게 현자賢者는 군주가 백성의 즐거움을 즐거워하면 백성은 군주의 즐거움을 진정으로 즐거워하고, 군주가 백성의 고통을 근심하면 백성은 군주를 위하여 진심으로 걱정한다하였다.

〈梁惠王下〉에서 "현자역유차낙호賢者亦有此樂乎?", '현량賢良한 사람 역시 이러한 즐거움이 있습니까?'라 하자 맹자는 있다 "인부득즉비기상의人不得則非其上矣. 부득이비기상자비야不得而非其上者非也, 위민상이불여민동낙자역비야爲民上而不與民同樂者亦非也. 낙민지낙자樂民之樂者, 민역낙기낙亦樂其樂; 우민지우자憂民之憂者, 민역우기우民亦憂其憂. 낙이천하樂以天下, 우이천하憂以天下, 연이불왕자然而不王者, 미지유야未之有也",

'사람이 자기의 뜻을 이루지 못하면 윗사람을 비난합니다. 자기의 뜻을 이루지 못한다고 윗사람을 비난하는 것은 옳지 않습니다. 그렇다고 백성들의 윗사람이 되어서 백성들과 즐거움을 같이하지 않는 것 역시 옳지 않습니다.

백성들의 즐거움을 즐긴다면 백성들 역시 그 즐거움을 즐기고, 백성들의 근심을 근심하면 백성들 역시 그 근심을 근심합니다. 천하의 일을 가지고 즐기고, 천하의 일을 가지고 근심하는 것으로 왕 노릇하지 못한 사람은 여태까지 있어 본 일이 없습니다."라 하였다.

'낙민지낙자樂民之樂者, 민역낙기낙民亦樂其樂; 우민지우자憂民之憂者, 민역우기우民亦憂其憂,' '백성들의 즐거움을 즐긴다면 백성들 역시 그 즐거움을 즐기고, 백성들의 근심을 근심하면 백성들 역시 그 근심을 근심한다,'

현 집정자들이 꼭 새겨들어야 할 말이다.

백성이 즐거워하는 일을 즐거워해야 하고, 백성이 싫어하는 일은 하지 말아야하는 것이 집정자이다.

정당한 방법으로 자신의 이득을 취하면 백성은 분노하지 않는다.

'의義롭지 않은 방법으로 부귀를 누린다면 이는 뜬 구름과 같이 헛된 것이고, 나라에 정의가 없는데도 부귀를 누린다면 이는 부끄러운 일이다.

이는 모두가 정당한 방법으로 취하지 않았기 때문이다. 하지만 나라가 도의道義로 다스려지는데 빈천하다는 것은 이는 군자가 능력이 없기 때문에 나라가 등용을 하지 않는 것이므로 이 또한 부끄러운 일이다.

이는 '의로운 방법으로 이익을 취하게 되면 사람들이 그가 부귀를 누리는 것을 싫어하지 않는', '의연후취義然後取, 인불염기취人不厭其取'와 같은 것이다.

노魯나라 정공定公 14년(BC 496)에 공자 나이 56세가 되었을 때 대사구大司寇가 되어 재상의 임무를 대리하고 있을 때, 얼굴에 즐거워하는 희색이 돌자, 제자들이 '복된 일이 있어도 희희낙락하지 않는 것이 군자인데 스승님은 왜 그렇게 즐거워 하십니까'라 물었다.

《사기》〈孔子世家〉에서 문인들이 "문군자화지불구聞君子禍至不懼, 복지불희福至不喜", "군자란 화가 닥쳤을 때 두려워하지 않아야 하고, 복된 일이 생겨도 기뻐하지 않아야 한다."라고 하자 공자는 "유시언야有是言也. 불왈不曰: '낙기이귀하인호樂其以貴下人乎?', "너희들의 말이 맞다. 그러나 귀한 신분으로 낮은 신분의 사람을 만나는 것도 즐거움이라고 하지 않았느냐?"라 하였다.

공자는 자신보다 낮은 사람들을 위해 봉사할 수 있기 때문에 즐거워 웃는 것이다.

'즐거움으로 근심을 잊는 것',

'낙이망우樂以忘憂', '남을 위해 베풀기 때문에 근심 없이 항상 즐거운 것이다.

深園 黃鍾淳 심원 황종순

見利思義(견리사의) 70×34㎝

見利思義 견리사의

'견리사의見利思義'는 '눈앞에 이익을 보면 의로운가를 먼저 생각 한다'는 뜻이다.

자로가 완성된 사람 '성인成人'에 대하여 묻자, "견리사의見利思義, 견위수명見危授命, 구요불망평생지언久要不忘平生之言."하면 또한 '완성된 사람'이라 하였다.

〈憲問〉편에서 한 말이다.

'견위수명見危授命'·'구요불망久要不忘' 등의 성어가 나왔다.

'견위수명'은 '견위치명見危致命'이나 '임위수명臨危授命'으로 쓰기도 한다. '위험한 상황에서 서슴없이 목숨을 바치다'는 뜻이다.

'구요불망久要不忘'은 '구요불망평생지언久要不忘平生之言'의 준말로 '오래된 약속을 평소의 말처럼 잊지 않다', 혹은 '오랫동안 늘 생각하며 잊지 않다'는 뜻으로 쓰인다.

〈里仁〉에서 공자는 군자와 소인의 차이를 "유어의喩於義, 유어리喩於利", 만사를 군자는 '정의에 입각해서 이해하고', 소인은 '이익에 입각해서 이해한다'라 하였다.

'견리사의見利思義'와 같은 뜻이다. 군자는 의를 생각하지만 소인은 이득만을 생각한다는 것이다.

의롭지 않은 부귀는 뜬 구름과 같이 무슨 의미가 있겠는가. 그 뜬 구름을 잡기 위해 우리는 무단히도 애쓰다가 그 결과 자신은 물론 가족까지 패가 망신되는 꼴을 당하는 것을 우리는 종종 보아왔다.

〈述而〉에서 공자는 "반소사음수飯疏食飲水, 곡굉이침지曲肱而枕之, 낙역재기중의樂亦在其中矣. 불의이부차귀不義而富且貴, 어아여부운於我如浮雲', '거친 것을 먹고 물을 마시고 팔베개를 하고 살아도 즐거움은 또한 그 가운데 있는 것이다. 의롭지 않으면서 돈 많고 벼슬 높은 것은 나에게는 뜬구름과 같다'라 하였다. '부운浮雲', 의롭지 못한 부귀는 뜬 구름 같은 것이다.

〈陽貨〉편에서 군자는 "유용이무의위난有勇而無義爲亂', '용맹하나 만약에 도의가 없다면 난을 일으킬 수 있고', 소인은 "유용이무의위도有勇而無義爲盜', '용맹하나 도의가 없으면 도둑질을 한다'라 하였다.

아무리 많이 배워도 예절로 절제되지 못하면 소인배가 예절을 모르는 것보다 그 재앙은 더 심각하다. 나라를 팔아먹거나, 반란을 일으키거나, 부패를 일삼을 수 있기 때문이다. '난'과 '도적', 모두가 '의'가 없기 때문에 생겨난 폐단이다.

≪여씨춘추呂氏春秋≫에 어리석은 용맹에 대한 이야기가 나온다.

제나라에 용기를 자랑하는 자들이 있었는데 한 사람은 동편 성곽 근처에 거주하고 한 사람

은 서편 성곽 근처에 거주하였다.

우연히 길에서 서로 만나 잠시 함께 한잔 할까?하고 말하며 술잔이 여러 번 돌았다.

한 사람이 잠시 고기나 구해 올까? 하고 말하자 다른 한 사람이 자네도 고기가 있고, 나도 고기가 있는데 왜 굳이 다른 곳에서 고기를 구하려고 하는가? 여기에다 간장만 준비하면 그만인데. 그래서 "인추도이상담因抽刀而相啖, 지사이지至死而止", '칼을 뽑아 서로 상대의 살을 베어 먹다가 죽음에 이르러서야 그쳤다'.

"용약차勇若此, 불약무용不若無勇", '용기가 이와 같으면 차라리 용기가 없는 것만 못하다' 이는 진정한 용기가 아니라 '의義'가 없는 맹용이다.

≪상해박물관장전국초죽서上海博物館藏戰國楚竹書·종정종정從政≫편에서는 나라를 다스리는 데(종정從政), 일곱 가지 관건(칠기七機)이 있다 하였다.

만약에 감옥으로써 엄격하게 다스리면 백성들은 일어나게 되고, 위협을 가하면 백성들은 도의道義를 잃게 되고, 엄하면 백성들이 모이지 않게 되고, 너무 사나우면 신변에 친한 사람이 없게 되고, 형벌刑罰을 중시하면 백성들은 도망가게 되고, 형법을 자주 행하게 되면 상서祥瑞로운 일이 없게 되고, 사형을 자주 행하게 되면 백성은 혼란에 빠지게 된다 하였다.

종정자從政者는 이른바 이 일곱 가지로 백성을 다스린다라 하였다. 백성을 다스리는 것은 형벌이 아니다. 도의道義로써 인도하여야 감히 복종하지 않는 자가 없는 것이다.

'혼용무도昏庸無道'라는 말이 있다.

'혼용昏庸'은 어리석고 무능한 군주인 '혼군昏君'과 '용군庸君'을 합한 말이고, '무도無道'는 '도가 행해지지 않다'라는 말이다.

맹자는 사람에게는 '차마 모른 척하고 지나칠 수 없는 마음', '불인지심不仁之心'이 있다 하였다.

맹자가 제齊나라에 머물렀을 때 혹독한 정치를 펼치는 군주들에게 각성하라고 강력히 요구하면서 '불인지심'을 말하였다. '불인지심'은 인간이 갖추고 있는 가장 근본적인 마음이다. 남의 불행을 마음 편하게 그대로 보아 넘기지 못하는 마음이다.

'불인지심'은 측은지심과도 같은 연민의 마음이다.

《孟子》는 〈公孫丑上〉에서 사람에게는 또한 네 가지 마음, 즉 '사단四端'이 있다하였다.

"측은지심惻隱之心, 인지단야仁之端也; 수오지심羞惡之心, 의지단야義之端也; 사양지심辭讓之心, 예지단야禮之端也; 시비지심是非之心, 지지단야智之端也", '측은해 하는 마음은 인의 단서이고, 부끄러워하는 마음은 의의 단서이고, 사양하는 마음은 예의 단서이고, 시비를 가리는 마음은 지의 단서이다'

"유시사단이자위불능자有是四端而自謂不能者, 자적자야自賊者也; 위기군불능자謂其君不能者, 적기군자야賊其君者也. 범유사단어아자凡有四端於我者, 지개광이확충지의知皆擴而充之矣,

약화지시연若火之始然·천지시달泉之始達. 구능충지苟能充之, 족이보사해足以保四海; 구불충지苟不充之, 부족이사부모不足以事父母",

'이 네 가지 단서를 지니고 있으면서 선한 일을 하지 못한다고 스스로 말하는 것은 스스로를 해치는 사람이고, 자기 군주가 선한 일을 하지 못한다고 말하는 것은 자기 군주를 해치는 사람이다.

자기에게 이 네 가지 단서가 있는 사람이면 다 그것을 확충시킬 줄 알게 마련이다. 그것은 불이 처음 타오르고 샘이 처음 솟아나는 것과 같아서, 정녕 그것을 확충시킬 수 있기만 하면, 사해를 편안하게 하기에도 충분하고, 정녕 그것을 확충시키지 않는다면 부모를 섬기기에도 부족하다'라 하였다.

인간은 네 가지 마음, 즉 '사단'이 있다.

인간은 인仁에 해당하는 측은해하는 마음 측은지심, 의에 해당하는 부끄러워하는 마음 수오지심, 예에 해당하는 사양하는 마음 사양지심, 지에 해당하는 옳고 그름을 가리는 마음 시비지심이 있으며, 이런 마음이 없으면 인간이 아니라고 하였다.

사단은 인간이 갖추어야 '참아하지 못하는 마음', '불인지심'이 생겨나게 된다. 사단만 있으면 불이 처음 타오르고 샘이 처음 솟아나는 것과 같아서, 정녕 그것을 확충시킬 수 있기만 하면, 온 천하를 편안하게 하기에도 충분하고, 만약에 이 사단이 없다면 인간에게서 가장 근본인 부모도 섬기지 못하게 되는 것이다.

'불인지심'이 있어야 '불인인지정不忍人之政'할 수 있다. '불인인지정'은 남의 고통을 외면하지 못하는 정치다.

남의 고통을 외면하지 못하는 마음으로 정치를 한다면 집정자가 나라를 다스리는 것은, "천하가운어장天下可運於掌", 손바닥 위에서 움직이는 것'처럼 쉬운 일일 것이다.

송 문천상文天祥(1236~1283, 文山)은 ≪의대찬衣帶赞≫에서 "공왈성인孔曰成仁, 맹왈취의孟曰取義, 유기의진惟其義盡, 소이인지所以仁至", '공자는 인을 이루는 것을 가르치고, 맹자는 도의를 취하는 것을 가르쳤다.

도의를 다하면 이른바 인에 이르게 될 것이다'라 하고, 우리가 "독경현서讀經賢書, 소학하사所學何事, 이금이후而今而後, 서기무괴庶幾無愧!', '성현의 경전을 읽는 것은 무엇을 배우기 위한 것인가. 성현의 말씀을 배우게 된다면 지금부터는 남에게 창피한 일을 거의 하지 않게 될 것이다'라 하였다. 이는 우리가 성인을 통해서 '성인成仁'할 수 있고, '취의取義'할 수 있기 때문이다.

〈學而〉에서 유자有子는 "신근어의信近於義, 언가복야言可復也. 공근어예恭近於禮, 원치욕

야遠恥辱也. 인불실기친因不失其親, 역가종야亦可宗也", '약속이 정의正義에 가까우면 그 말은 실행할 수 있다.

공손한 것이 예절에 가까우면 치욕을 면할 수 있다. 가까이 하면서도 그들 사이의 친밀함을 잃지 않는다면, 역시 존경할 만하다'라 하였다.

믿는 것도 '의'가 있어야 하고, 공경하는 것도 '예'가 있어야 한다. 서로 믿는다 해서 무조건 맹목적으로 따르는 것은 패거리 깡패집단의 행위이다.

공경하는데 예가 없으면 아부이다.

102

전북현대서각회
全北現代書刻會

思無邪(사무사)

訥言敏行(눌언민행)

恒常心(항상심)

見賢思齊(견현사제)

覺(각)

成人之美(성인지미)

道之以德(도지이덕)

樂/樂山樂水(요/요산요수)

斐然成章(비연성장)

從心所欲(종심소욕)

以文會友(이문회우)

有始有終(유시유종)

歲不我與(세불아여)

好學(호학)

言信行果(언신행과)

不憂不懼(불우불구)

堅白(견백)

仁(인)

어진 곳에 살면 아름답다

學而時習(학이시습)

南圭(남규)

翕純皦繹(흡순교역)

和爲貴(화위귀)

所損益(소손익)

無信不立(무신불립)

如爲山(여위산)

文卿 金洛凡 문경 김낙범

思無邪(사무사) 84×23㎝

사思, '생각에는 사악함이 없어야 한다'

'思'자를 '🐝'로 쓴다.

心과 '囟(정수리 신)'으로 이루어진 자이다.

공자는《爲政》에서《시경》을 한마디로 '사무사思無邪'라 총괄할 수 있다 하였다.

《시경》3백편을 "일언이폐지一言以蔽之, 왈사무사曰'思無邪'", '한 마디로 말해서 생각에 사악邪惡함이 없다고 하겠다'라 하였다.

지금 전하여지는《시경》은 305편인데 공자 시대에는 이보다 많았을 것이다. 공자는《시경》을 한 마디로 '사무사, 사악한 생각이 들어있지 않은 것'이라 하였는데, 이는《시경》의 내용이 가식 없이 민간의 진실 된 음성을 담고 있음을 말하는 것일 것이다.

'사무사'라는 구절은《시경》의〈노송魯頌・경駉〉에 나오는 구절에도 보인다. 물론 공자가 말한 '사무사'가〈경〉의 구절과 관련이 있는지는 의문이지만, 원래의 뜻을 이해하는데 도움이 될

- 전라북도미술대전 우수상, 초대작가
- 온고을전국미술대전 우수상, 초대작가 심사위원 역임
- 춘향전국미술대전 우수상, 초대작가
- 농업인서예대전, 한국미술문화협회, 한겨레서예대전 입선
- 대한민국서예대전 입선

- 세계서예전북비엔날레출품('19, '21)
- 전북서예대전 입・특선
- 아름다운 한글전(2021 완주향토문화회관)
- 전북미술협회 회원, 전북현대서각회 회원, 동방서예 캘리그라피 회원
- 우)54803 전주시 덕진구 원동마을길 45-21
- mobile_010-2038-2626

것이다.〈경〉은 명마名馬가 귀인을 태워 수레를 끄는 모습을 노래한 내용이다.

"경경모마駉駉牡馬, 재경지야在坰之野. 박언경자薄言駉者, 유인유하有駰有騢, 유류유어有駵有魚, 이거거거以車祛祛. 사무사思無邪, 사마사조思馬斯徂", '살찌고 큰 수컷 말이 먼 들 밖을 달리고 있네. 살찐 큰 말들은 잿빛 흰빛 얼룩말과 붉고 흰 얼룩말이 있고, 정강이 흰 말과 양 눈흰 말이 있는데, 수레를 힘차게도 잘도 끄네. 아무런 생각 없이 말은 달려가고만 있네'〈경〉에서 '사무사'는 '말이 전혀 흩어짐이 없이 잘 달리고 있는 모습'을 나타내고 있다.

'사思'자에 대해서는 의견이 분분하다. '생각하다'의 동사의 용법 이외에, 의미 없는 조사, 혹은 대사인 '사斯'의 용법으로 쓰인다고 주장한다.

'사思'자는 그 다음에 '마馬'자가 오거나 혹은 '무無'자가 오는데, 만약에 '마'인 경우엔 '생각하다'의 실사로 해석하기엔 다소 무리가 있어 보인다. 따라서 조사나 혹은 대사로 해석할 수 있다.

한편 '사' 다음에 '무'자가 오는 경우인 '무강無疆'·'무기無期'·'무역無斁'·'무사無邪' 역시 말의 어떤 행동거지에 대한 내용이기 때문에 역시 '생각하다'의 의미로 해석하는 것보다 조사의 용법으로 해석하는 것이 옳다. 하지만《논어》의 '사무사'는 공자가《시경》구절을 단장취의斷章取義하여《시경》의 내용을 한마디로 요약하고자 한 것이기 때문에 실사의 용법으로 해석하여도 별 무리가 없어 보인다.

공자는 자신의 논지를 펼칠 때 《시경》의 구절을 인용하여 설명하는 형식을 자주 사용하였다.

예를 들어,《예기禮記·치의緇衣》에서 '나라를 가진 자는 좋은 것을 밝히고, 나쁜 것을 밝힘으로써, 백성에게 후덕함(후厚)을 보여 주어야 한다. 그래야 백성의 정이 변하지 않는다'하면서 ≪시경·소아·소명≫ "정공이위靖共爾位, 호시정직好是正直", '그대의 직위를 조용히 하고 공손히 하며, 정직한 사람을 좋아하라(그러면 신이 네 소원을 듣고 축복을 크게 내려 주리라.)'의 구절을 인용하였다.

공자가 이와 같이 《시경》을 중요시 한 것은, 시는 인간의 가장 순수한 감정에서 우러난 것이므로 정서를 순화하고 다양한 사물을 인식하는 데는 그 만한 것이 없다고 생각하였기 때문이다.

공자는《陽貨》에서 아들 백어伯魚에게는 《시경》의〈주남周南〉과〈소남召南〉을 공부하지 않으면 "기유정장면이립야여其猶正牆面而立也與?", '그것은 마치 담에 맞대고 서 있는 거와 같을 것이다'라 하였고, 또한 공자는《泰伯》에서 "흥어시興於詩, 입어예立於禮, 성어악成於樂", '시로써 감흥을 갖고, 예로써 자립하고, 음악으로 완성한다'라 하였다.

시는 읊조리는 동안에 억양과 반복이 있어 사람을 감동케 하고 감흥을 느끼게 하여 선을 좋아하고 악을 미워하는 마음을 일으켜준다.

예는 행위의 절도이다. 예에 따라 행동하면 외부 사물에 동요되지 않고 자립할 수 있게 된다.

음악은 성정性情을 화평하게 해주고 사악邪惡하고 더러운 마음을 씻어주므로 음악으로 고상한 인품을 갖게 해 주는 것이다. 또한 인간은 시를 통하여 흥하게 되는 것이기 때문에 심신을 수양하기 위해서는 반드시 시를 배워야 하는 것이다.

《시경》의 첫 작품 〈관저關雎〉에 대하여, 공자는 〈八佾〉에서 "악이불음樂而不淫, 애이불상哀而不傷', '즐거우나 방탕하지 않고, 애달프나 고통스럽지는 않다'라 하였다. '애이불상哀而不傷'은 임을 그리워하는 마음이 애달프나 그렇다고 해서 마음에 상처를 입는 것이 아니다라는 뜻이다.

즐거운 설레임과 그리움이다. '악이불음'이나 '애이불상'은 지나침이 없는 '중용中庸'의 미학, 즉 '중화中和'의 미학이기도 한다. 이외에 '원이불노怨而不怒'라는 말이 있다. 원망하되 노하지 않는다는 말이다.

공자는 만년에 제자를 가르치는 데 있어 육경六經 중 《시경》을 첫 번째로 삼았다. 시는 인간의 가장 순수한 감정에서 우러난 것이므로 정서를 순화하고 다양한 사물을 인식하는 데는 그 만한 것이 없다고 생각하였기 때문이다.

공자의 '과정지교過庭之敎'가 유명하다.

백어가 종종걸음으로 마당을 지나다가 부친 공자를 마주치자 공자가 백어에게 《시》와《예》를 배우라고 한 이야기이다.

《季氏》에서 공자는 아들에게 "불학시不學詩, 무이無以. ……불학예不學禮, 무이립無以立', '시를 배우지 않으면 말을 할 길이 없느니라, 예를 배우지 않으면 남 앞에 나설 길이 없느니라'라 하였다.

공자의 제자 진항陳亢은 이 이야기를 듣고 "문일득삼問一得三, 문시문예聞詩聞禮, 우문군자지원기자야又聞君子之遠其子也", "한 가지를 물었다가 세 가지를 알게 되었다. 시에 관한 것을 들어서 알았고, 예에 관한 것을 들어서 알았고, 또 군자는 아들을 멀리 한다는 것을 들어서 알았다."

현재 '사무사思毋邪'라는 구절은 평소 생각함에 '간사한 생각을 품지 말라'라는 뜻으로 쓰인다.

퇴계 선생은 일찍이 "무불경毋不敬, 신기독愼其獨, 무자기毋自欺, 사무사思毋邪', '모든 것을 공경하고, 홀로 있어도 항상 조심하고, 스스로를 속이지 말고, 간사한 생각을 품지 말라'고 하였다.

文卿 金洛凡 문경 김낙범

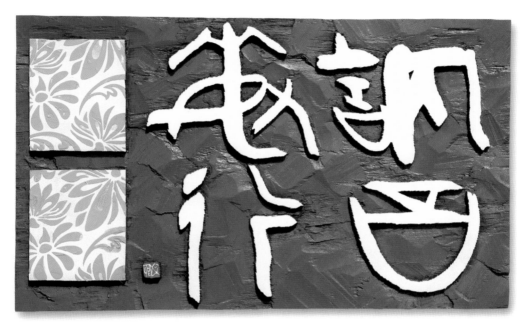

訥言敏行(눌언민행) 31×51㎝

訥言敏行 눌언민행

'눌언민행訥言敏行'은 '말은 더디게 하고 행동은 민첩하게 하라'는 뜻이다.

'訥(말 더듬을 눌)'자는 '과묵하게 경솔하게 말을 하지 않다'는 뜻이다. '말을 안으로 삼키다'는 뜻에서 소리부를 '內'자를 썼다. '言'자를 갑골문은 ''이나 ''으로 쓴다. 말이 혀를 통해서 나오는 모양이다.

'敏(재빠를 민, mǐn)'자를 금문은 ''으로 쓴다. 의미부 '又(手)'와 소리부 '每'으로 이루어진 자이다. '손을 민첩하게 놀리다'는 뜻이다.

그렇다고 말을 꼭 어눌하게 하라는 뜻은 아닐 것이다.

'언과기행言過其行', '말이 행동을 앞서다'라는 말과 반대되는 말이다. '눌언민행'은 즉 '언과기행'하지 말라는 뜻이다. '언과기행'은 '말이 행동을 앞서는 것'을 말한다.

공자는 말보다 행동을 먼저 하라고 누누이 외쳤다. 공자 이후의 왕양명의 사상 '지행합일知行合一', '인식과 실천을 일치시키는 것'과도 같다.

공자는 《이인里仁》에서 군자는 "욕눌어언이민어행欲訥於言而敏於行", '말에는 더디고 실천에는 민첩하고자 한다'라 하였다.

'일은 민첩하게 이행하고 말은 신중하게 하라'는 '민사신언敏事愼言'이나, '말을 삼가고 행동을 신중하게 하라'는 '근언신행謹言愼行'과 비슷한 뜻이다.

'언다필실言多必失', 말이 많으면 실수하기 마련이고, '병종구입病從口入, 화종구출禍從口出'', '병은 입으로 들어가는 것이지만 재앙은 입에서 나온다'하였다.

《논어》에서는 언행에 관해서 자주 언급하였다.

《學而》에서 공자는 군자는 "식무구포食無求飽, 거무구안居無求安, 민어사이신어언敏於事而愼於言, 취유도이정언就有道而正焉, 가위호학야이可謂好學也已", "식사하는 데는 배부르기를 바라지 않고, 거처하는 데는 편안하기를 바라지 않고, 일에 민첩하며 말에 조심스럽고, 인격을 갖춘 사람에게 나가 자신을 바로잡는다면 배우기를 좋아한다고 할 수 있다."라 하였고, 《里仁》에서는 또한 옛날에는 "언지불출言之不出, 치궁지불체야恥躬之不逮也", "말을 앞세우지 않았으니 그것은 실천이 따르지 않는 것을 부끄러워하여서였다."라 하였다.

군자란 먼저 모름지기 일을 민첩하게 처리하고 말은 조심해야 하며, 옛날 사람들이 말을 앞세우지 않는 것은 그 일을 해내지 못할까봐 걱정해서이고, 인자仁者는 행동으로 실천하기가 어렵다는 것을 알기 때문에 말을 함부로 하지 않는다하였다. 모두가 말보다 실천을 강조한 것이다.

《爲政》에서는 자공이 군자에 대하여 묻자 공자는 "행기언이후종지行其言而後從之", '할 말을 먼저 실행하고 나서 그것을 말하느니라'라 하였다. 《顏淵》에서 사마우司馬牛가 공자에게 인仁에 대하여 묻자, 공자는 인자仁者는 "기언야인其言也訒", '인자仁慈한 사람은 말하는 것이 더듬거린다'라 하자, 사마우가 다시 '말하는 것이 더듬거리면 곧 인자하다는 것입니까?'라 재차 묻자, 공자는 "위지난爲之難, 언지득무인호言之得無訒乎?", '인仁을 실천하기가 힘 드는데 그것을 말하는 것이 더듬거려지지 않을 수 있겠느냐?'라 하였다.

말이 많으면 실수하기 십상이고 신뢰성이 떨어진다.

말이 아닌 행동으로 보여 주는 것이 훨씬 믿음이 가는 것이다.

'말은 오히려 쉽게 할 수 있기 때문에 경솔하게 빨리 하지 말고 천천히 더듬거리듯 하고, 행동으로 옮기는 실천은 어렵기 때문에 민첩스럽게 행동으로 옮길 수 있도록 노력하라'는 말이다.

말한다는 것, 정말 어려운 일이다.

한번 가면 돌아오지 않는 것이 세 가지가 있는데, 그것은 '말'과 '화살'과 흘러가는 '세월'이라 하였다. 한번 내뱉은 말은 다시 수습하기가 쉽지 않다.

내뱉은 말은 엎질러진 물과 같다. '복수난수覆水難收'는 '엎질러진 물은 다시 담기 어렵다'는 말이다.

한나라 무제 때 승상인 주매신朱買臣의 '복수난수'란 이야기로 유명하다.

주매신은 가난한데 매일 책만 읽자 아내가 그를 두고 떠나갔다. 후에 주매신이 출세하여 회계會稽 태수가 되어 부임하자 이전 부인이 용서를 빌고 다시 아내로 받아들이기를 청했다.

주매신은 물 한 동이를 땅에 뿌리고 난 뒤 부인에게 '물을 다시 물동이에 담으면 아내로 다시 맞이 하겠다'했다.

엎질러진 물을 다시 주워 담지 못한다.

'복수난수'는 헤어진 부부가 다시 화합하기 어렵다는 말이나, 저질러진 일은 수습하기가 쉽지 않다는 말로 쓰이기도 하지만, 입 밖으로 한 말은 다시 말 바꾸기가 쉽지 않다는 말로도 쓰인다.

'사마난추駟馬難追'와 '사불급설駟不及舌'은 '말이 입 밖을 나가면 사두마차도 따라 잡지 못한다'는 말이다.

'사마'는 '네 필의 말'이고 '난추'는 '쫓기가 어렵다'는 뜻이다. '불급'은 '미치지 못하다'라는 뜻이고, '불급설'은 '혀에서 나온 말을 따라 잡지 못하다'라는 의미이다. 뱉은 말은 주워 담기 힘들다.

말을 많이 해야 하는 경우가 있다. 남을 칭찬하는 말이다.

'칭찬 한마디는 고래도 춤을 추게 한다' 하지 않았는가.

우리 민족은 칭찬에 인색하다. 칭찬하면 배가 아픈 게 우리다. 칭찬도 습관이다. 계속 하다 보면 느는 게 칭찬이다.

以木 金大榮 이목 김대영

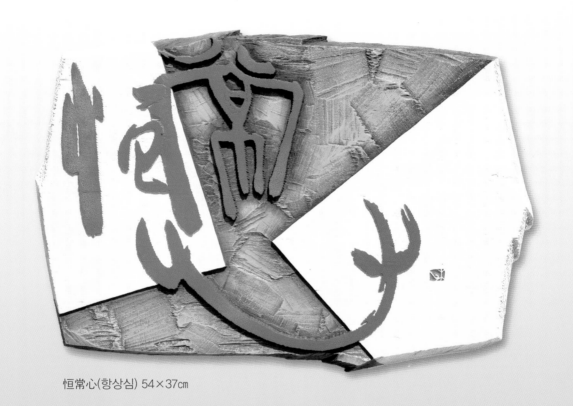

恒常心(항상심) 54×37㎝

- 전북현대서각회전 출품('19, '20 전북예술회관)
- 아름다운 한글전(2021 완주향토문화회관)
- 우)55083 전주시 완산구 용리로 165 삼천이안A109동 1401호
- mobile_010-3497-2006

恒常心 항상심

'항상심恒常心'은 '변하지 않는 마음'이다.

'어떤 경우든 한결같은 마음'이다. 부동심不動心이기도 하고 평상심平常心이기도 하다. 부동심은 '충동에도 흔들리거나 움직이지 않는 마음'이고, 평상심은 '일상적인 마음'이다. 중심을 잡아가는 마음 '충忠'이기도 하고, 혹하지 않는 마음 '불혹不惑'이기도 하다.

공자는 군자는 "지자불혹知者不惑, 인자불우仁者不憂, 용자불구勇者不懼", '지혜로운 사람은 당황하지 않고, 인자한 사람은 근심하지 않고, 용기 있는 사람은 두려워하지 않는다'하였다. 그렇다면 항상심을 갖는 사람은 지혜로운 사람이며 어진 사람이기도 하고 용감한 사람이며, 바꾸어 말하면 지혜롭고 어질고 용감한 사람은 곧 항상심을 가진 사람이다.

공자는 증삼(증자)에게 자신의 도는 '일이관지一以貫之', '하나의 도로 관철되어 있다'라 하였다.

증자는 공자의 도를 한마디로 정리하자면 '충서忠恕'일 따름이라 하였다.

'충忠'자는 마음(心)에 중심(中)을 잡는 것이다. 어떤 것에도 치우치지 않는 중용中庸이고, 변치 않는 마음이며, 정직한 마음이며, 진심으로 흔들림 없이 상대방을 존경하는 마음이다. '서恕'는 마음(心)이 상대방과 같아지는(如) 마음, 즉 용서하는 마음이다. 고문은 '恕'자를 '女'와 '心'인 '㣽'로 쓴다. '女'자는 '너'·'당신'이라는 의미인 '汝(너 여, rǔ)'자로 쓰기도 한다.

'상대방을 헤아리는 마음'이다. 자기가 할 일을 다 하고 자기가 남에게 바라는 것을 남에게 베푼다는, 남을 책망하는 것이 아니라 자기를 책망하는 마음이다.

자공은 어느 날 자신이 평생 동안 실천하고 살아야 할 덕목을 한 마디로 줄여주기를 부탁하자, 공자는 자신이 원하지 않으면 남에게도 요구하지 말라는 '서恕'를 권고하였다.

공자는 또한 《衛靈公》에서 '용서함'이란 "기소불욕己所不欲, 물시어인勿施於人", '자기가 원하지 않는 것을 남에게 베풀지 않는 것'이라 하였다.

'충忠'은 '진심으로 흔들림 없이 상대방을 존경하는 것'이며 '성심성의誠心誠意'를 다하는 것이다.

《대학大學》에서는 군자는 '성심성의'하는 "무자기毋自欺", '자신을 기만하지 않는 것'이기 때문에, 이를 두고 '스스로 겸손하는 것'이고, "신기독愼其獨", '혼자 있을 때를 조심한다'하였다.

이른바 자기의 생각을 성실하게 한다는 것은 자기를 속이는 일이 없도록 하는 것이기 때문에 스스로 겸손하다고 하는 것이고, 그래서 군자는 반드시 혼자 있는 때를 조심한다고 한 것이다. 자신을 속이지 않는 마음이 가장 진실 된 마음이다.

상대방을 진실로 배려하는 마음은 깊은 마음속에서 우러나는 자신을 속이지 않는 마음이다. 그렇지 않으면 얼굴에 금방 드러나게 된다.

항상심이 아닌 거짓 된 마음은 금방 얼굴로 드러나는 것이다. 그래서 '색난色難'인 것이다.

'색난'은 공자가 자하에게 효도란 '색난色難', '부드러운 안색으로 부모님을 대하는 것이 어렵다'라 하였다. 그래서 항상 부모님께 '진실된 마음으로 대하는 것'이 효라 하였다.

부모에게 효도하는 것은 일종의 책임감에서 하는 것이 아니라 진심으로 즐거운 마음으로 하는 것이다. 그래야 항상 웃는 즐거운 마음으로 부모를 대할 수 있는 것이다. 그렇지 않으면 단지 '견마지양犬馬之養', '개나 말이 새끼 키우는 것'과 같을 따름이다.

《논어》에서 유자有子는 "예지용用禮之用, 화위귀和爲貴", '예의 실용적 가치는 조화에 있으며', 대소를 막론하고 '화'를 지향하여 행해졌고, '지화이화知和而和', '조화를 알고 조화를 이루어야 한다'라 하였다.

'한낱 조화에 귀중한 가치가 있다는 것만을 알고 조화를 지향하는 것'으로 이해하여, 조화를 위한 억지로의 조화이고, 예절로 절제를 하지 않으면 행할 수 없게 된다는 뜻이기도 하다. 무조건 남의 의견을 따르는 것은 '화和'가 아니다, 이는 '부화뇌동附和雷同'이다.

공자는 《子路》에서 군자는 '화이부동和而不同'하고, 소인은 '동이불화同而不和'이라 하였다.

"군자는 화합하기는 하나 뇌동雷同하지는 않고, 소인은 뇌동하기는 하나 화합和合하지는 않는다."라는 뜻이다.

'동이불화'는 '부화뇌동'이다. '부화뇌동'은 줏대 없이 항상심이 없이 남의 의견에 따라 행동하는 것이다.

진정한 조화란 남이 나와 다른 점을 상호 인정하고 존중하면서, 한편으로는 상호 서로 조화를 이루어 나가는 것을 말한다. 이를 '동중존이同中存異, 이중구동異中求同'이라 한다. '같은 것에서 서로 다름을 찾고, 서로 다름에서 같음을 찾는다'는 뜻이다. 이를 줄여서 '존이구동存異求同'이라 한다. 그래야 만이 세계가 대동大同하게 된다. 온 세상이 화평을 하고 함께 번영할 수 있는 것이다.

'항상심' 또한 치우침이 없는 '중용'과 같다. '중용'이란 참 어려운 일이다.

치우치지 않는다는 것 참 어려운 일이다. 그래서 공자는 중용의 덕은 "민선구의民鮮久矣", "사람들이 중용을 오래 지키고 있는 일이 적다."라 하였다.

〈述而〉에서 공자는 '성인'과 '군자'에 대하여 '성인을 만나볼 수 없게 될 것이고, 군자다운 사람을 만나볼 수 있다면 그만 해도 괜찮을 것이다'라 하고, '선인善人'과 '항자恒者'에 대해서는 '선善한 사람을 나는 만나볼 수 없게 될 것이고, 한결같은 마음(恒心)을 지닌 사람을 만나볼 수 있다면 그만 해도 괜찮을 것이다'라 하였다. 그러면서 공자는 항상심을 갖지 않고 "망이위유亡

而爲有, 허이위영虛而爲盈, 약이위태約而爲泰", '없으면서도 있는 체하고, 비어 있으면서도 차 있는 척하고, 적으면서도 많은 체하는 세상'이기 때문에 "난호유항의難乎有恆矣", '한결같은 마음을 갖기는 어렵다'라 하였다. 항상심을 갖는 사람은 '성인군자'나 '선인'에 미치지 못할망정 적어도 '체하면서 사는 사람'이 아닌 꽤 괜찮은 사람일 것이다.

以木 金大榮 이목 김대영

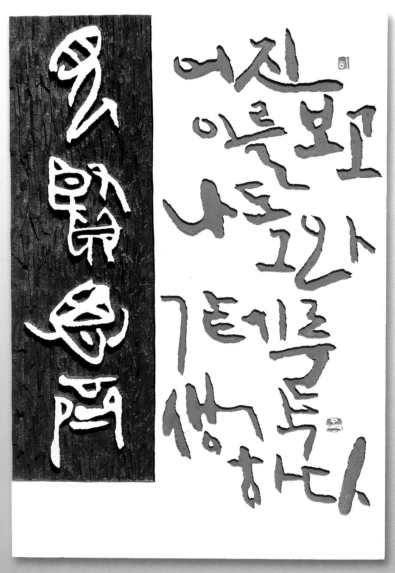

見賢思齋(견현사제) 33×49㎝

見賢思齊 '견현사제' 어진이를 보고 나도 그와 같기를 생각하다.

'견현사제見賢思齊'란 '현인을 보면 그와 같아지기를 생각한다'는 뜻이다.

'견현'은 '현명하고 어진 자를 대면하다'의 뜻이다. '사제'는 '나란히 될 것을 생각하다'의 뜻이다. 그러면서 공자는 《里仁》에서 "견불현이내자성야見不賢而內自省也", '현자가 아닌 자를 보면 속으로 자신을 반성해야 한다'라 하였다.

현명한 사람을 보면 내 자신도 그 사람과 같이 훌륭한 사람이 되겠다고 생각하고, 만약에 어질지 못한 사람을 보면 나는 어떤 사람인가 반성해야 한다.

어질지 못한 자를 만나면 '반면교사反面教師', 본이 되지 않는 남의 말이나 행동이 도리어 자신의 인격을 수양하는 데 도움을 주는 효과로 삼을 수 있으며,

'타산지석他山之石', 남의 산에 있는 돌이라도 나의 옥을 다듬는 데에 사용이 된다는 뜻으로, 다른 사람의 하찮은 언행 또는 허물과 실패까지도 자신을 수양하는 데 도움이 된다는 말이다.

'타산지석'은 《詩經·小雅·鶴鳴》에서 '타산지석它山之石, 가이공옥可以攻玉'에서 나온 말이다.

'賢(어질 현)'자를 금문은 '⬚'으로 쓴다. '貝'와 '臤(어질 현, qiān)'으로 이루어진 자이다. '臤'자는 '臣'과 '又(手)'로 이루어진 자이다. 혹은 '賢'자는 원래 '多財', '재물이 많다'라는 뜻이다. '많은 재물을 잘 다루는' 현능賢能하고 재간才幹이 있는 자를 말하다. '賢'자를 또는 편방에 '子'를 사용하여 '⬚'자로 쓰기도 한다. '사람을 잘 다루는 자'가 현명한 사람이라는 뜻이다. '齊(가지런할 제)'자를 갑골문은 '⬚'로 쓰고 금문은 '⬚'나 '⬚'로 쓰기도 한다. '벼 이삭이 나란히 있는 모양이다.

《禮記·學記》에서 "독학이무우獨學而無友, 즉고루과문則孤陋寡聞", '혼자 배우고 친구가 없으면 견문이 좁아지고 학식이 천박해진다'라 하였다. 친구를 사귀는 방법은 어렵지 않다. 벗에게 믿음을 주고, 벗을 공경하면 된다.

《學而》에서 자하는 "현현역색賢賢易色, 사부모능갈기력事父母能竭其力, 사군능치기신事君能致其身, 여붕우교與朋友交, 언이유신言而有信, 수왈미학雖曰未學, 오필위지학의吾必謂之學矣", '현인을 존경하고 미색을 경시하고, 정성을 다하여 부모님을 섬기고, 몸을 바쳐 군주를 섬기고, 친구와 교제할 때 언행에 믿음이 있다면, 비록 배우지 않았다 하더라도 나는 반드시 그를 배운 사람이라 평하겠다'라 하였다.

배운 사람은 바로 훌륭한 성인의 말씀을 존경하면서 미색을 중시하지 않고, 정성을 다하여 부모님을 섬기는 효자이며, 나라에 충성하고 친구와는 신뢰를 줄 수 있는 사람이다.

공자는 사귀어서 득이 되는 벗 셋이 있고, 해가 되는 벗 셋이 있다 하였다.

유익한 벗 셋을 '익자삼우益者三友'라 한다. 이와 반대가 되는 친구를 '손자삼우損者三友'라 한다.

공자는《季氏》에서 우직友直, 우량友諒, 우다문友多聞, 익의益矣. 우편벽友便辟, 우선유友善柔, 우편녕友便佞, 손의損矣", '정직한 벗을 사귀고, 믿음이 있는 벗을 사귀고, 견문이 있는 벗을 사귀면 이롭다. 편벽적인 사람을 사귀고, 너무 부드러운 사람을 사귀고, 아첨을 잘 하는 친구를 사귀면 해가 된다."라 하였다. 정직(直)한 벗을 사귀는 것이다.

직直은 행동거지가 바르고 곧은 사람을 가리킨다.

어떤 어려움이 닥쳐도 변치않는 한결같은 마음을 지닌 사람이다. '

'양諒'은 '믿음이 있는 진솔한 친구'이다. '諒'자는 편방이 '言'이다. 언행에 믿음이 가면서 거짓말을 하지 않는 사람을 말한다.

'다문'은 학식이 있는 친구를 사귀는 것이다. 이와 반대로 너무 편협적으로 '편벽便辟'하거나, 너무 나약하여 '선유善柔'하거나, 너무 아부적인 '편녕便佞'인 친구는 자신에 해가 된다 하였다.

'자신에게 이익이 되는 친구는 '견현見賢'하여 항상 좋은 점을 살펴보고, 또한 자신은 좋은 친구가 되고자 '사제思齊'하여야 한다.

又玄 金德寧 우현 김덕영

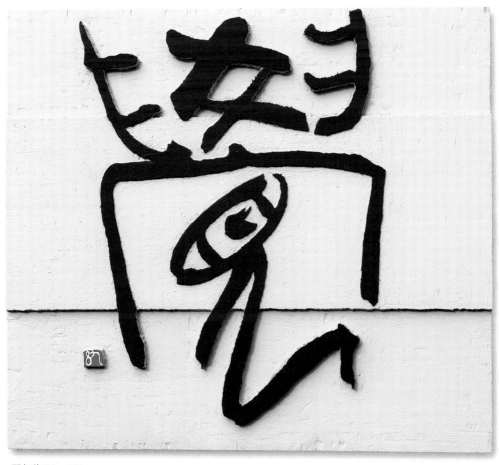

覺(각) 39×37㎝

• 전북현대서각전
• 아름다운 한글전(2021 완주향토문화회관)
• 우)55902 전북 임실군 신덕면 수지로 278-13
• mobile 010-4699-3440

覺 각

'覺(깨달을 각)'자를 진나라 문자는 '𧠭'로 쓴다.

'見'과 '學'자의 생략형으로 이루어진 자이다. '배워서 견문을 넓혀 깨우치게 되다'는 뜻이다.

'학學'자를 갑골문을 '𦥒'이나 '𦥑'으로 쓴다. 집에서 아이에게 셈을 가르치는 모양이다.

《논어》의 《憲問》 편에 '선각자先覺者'라는 말이 나온다.

'선각자'란 현재는 '남달리 앞서 깨달은 사람이며, 같은 시대의 사람들에 비해서 시대에 앞서서 진리나 사물의 이치를 깨친 사람'이라는 뜻으로 쓰인다. 남보다 먼저 깨닫는 사람이나 먼저 깨친 자를 가리킨다. 기독교의 예수, 불교의 석가이다.

공자는 "불역사不逆詐, 불억불신不億不信", '자기를 속일 것이라고 미리 억측하지 않고, 신용을 지키지 않을 것이라고 억측하지 않으면서도', 오히려 '선각자', '먼저 깨닫는 사람', 이런 사람이 현명(賢)한 사람이다라 하였다. 남을 앞질러서 의심하거나 속임을 당할 것이라고 미리 추측하지 말라는 것이다.

진심을 다하여 성심성의껏 대처하면 속임수나 거짓은 미리 나타나게 되어 알게 된다는 뜻으로 이해할 수도 있다. 또한 '남이 나를 속일 것이라고 미리 넘겨짚지 말고 신용을 지키지 않을 것이라고 억측하지 않으면서도 먼저 그런 것을 깨닫는 사람이 현명한 자가 아닌가!'라고 풀이하기도 한다.

'역逆'은 '아직 닥치지 않았는데 먼저 넘겨짚는 것'이고, '억億'은 '아직 드러나지 않았는데 생각하는 것'이다. 일종의 선입견이다.

일반적으로 우리는 아직 일이 발생하지도 않았는데 먼저 되레 짐작하거나, 남의 이야기만 듣고 주관없이 부화뇌동하여 다른 사람을 평가하는 능력이 흐려지는 경우가 흔하다. 그러나 현자는 남의 진정성과 거짓의 진위를 먼저 깨닫고, 부화뇌동하지 않고 적절하게 판단하고 대처한다.

혹은 '현명하지 못하게 남을 의심하거나 억측하지 말고, 후덕한 마음으로 먼저 자신을 수양하여 남을 아는 것이 현명한 행위이다'라고 이해할 수 있다.

공자는 《學而》에서 "불환인지불기지不患人之不己知, 환기불능야患其不能也", '남이 자기를 알아주지 않는 것을 근심할 게 아니라 남을 알아보지 못함을 근심할 것이다'라 하였다. 내가 남을 제대로 알고 있는가를 먼저 반성해야 할 것이다.

불교에서의 '각覺'은 '수행을 통해 삼라만상의 실상과 마음의 근원을 깨달아 앎을 가리키는 교리'이다.

이 사상은 《대승기신론大乘起信論》에서 최초로 제기되었고, 신라의 원효元曉가 집대성하고 심화시켰다.

인간의 모든 심리활동의 원천을 아뢰야식阿賴耶識이라고 보았다. 그러나 평범한 사람들에게는 이 아뢰야식이 맑고 참되고 한결같은 본연의 상태만을 유지하지 못하고 오랜 옛날부터 익혀 온 습기習氣 때문에 더러움, 즉 무명無明에 물들어 있다고 한다.

'각' 중 모든 중생에게 본래부터 있는 것을 '본각本覺'이라고 하고, 또 무명의 습기 때문에 가려 있어 나타나지 않을 때는 '불각不覺'이라고 하며, 한 번 어떤 계기를 만나서 그 본바탕이 드러나기 시작할 경우에는 '시각始覺'이라 한다.

'본각'은 본래 근본으로 있는 상태를 말한 것이고, '시각'은 어떠한 좋은 인연을 만나 불각을 없애면서 발현되기 시작한 본각으로 향해가는 수행 과정을 말한 것이다.

'본각'은 우주 법계法界의 근본인 진여眞如의 본질이며, 중생의 본체로서 여래장如來藏, 여래가 될 수 있는 성품이다.

이 본각의 본체는 헛된 생각이 없어 불각의 어두움이 없고, 지혜의 광명이 있어 법계를 두루 밝히고, 평등하여 불이不二한 것이다.

'불각'은 만유의 진상을 깨닫지 못하는 중생의 밝지 못한 마음이다.

'시각'은 불각의 상태에서 본각을 향해 나아가는 수행상의 과정이다. 복잡하게 얽혀 있는 인과관계 속에서 본연의 자리로 되돌아가는 마음의 환멸하는 과정이라고 할 수 있다. 그 환멸의 과정은 사람들의 환경이나 소질·마음가짐·노력 등에 따라서 달라지게 된다.

'각'을 해야 만이 욕심(貪, 탐할 탐, tān), 시기와 질투와 분노하는 마음(瞋, 부릅뜰 진, chēn), 자기 자신의 본체를 모르는 어리석음(癡, 어리석을 치, chī)·교만(慢, 게으를 만)·의심(疑, 의심할 의)·고집(見) 등의 그릇됨을 깨닫고, 그를 분별하고 집착하는 모습을 버리게 된다.

그러나 부패한 마음의 양상을 없앤다 해도 아직도 더 깊은 마음속에 있는 그릇된 생각들을 없애기 위해서는 노력이 더욱더 필요하다.

더 노력을 하게 되면 법신보살法身菩薩이 망념으로 인해 생긴 '나'라는 고집이 모든 것 속에 강하게 뿌리박고 있음을 깨닫고 나와 남을 구별할 때 일으키는 마음을 모두 버리면, 나도 공이요(아공我空), 내 것이라고 내세우는 객관적인 사물도 공(법공法空)임을 깨닫게 된다.

고유성 또는 절대성이 없음을 상징하는 아공과 법공을 깨달으면 아치我癡(나를 모르는 어리석음)·아견我見(나를 내세우는 고집)·아애我愛(나만을 중히 여기는 생각)·아만我慢(나에 대한 교만) 등이 모두 없어지게 된다.

마음이 본각의 상태가 되면 부처요, 불각의 상태가 되면 중생이다. '각'은 불교의 근본사상이다.(이상 '각'의 내용은 《한국민족문화대백과사전》 참고)

금강경사구게金剛經四句偈 중에서 "일체유위법一切有爲法, 여몽환포영如夢幻泡影, 여로역여전如露亦如電", '일체의 함이 있는 법 즉 현상계의 모든 생멸법은 꿈과 같고, 환상과 같고 물거품과 같으며 그림자 같으며, 이슬과 같고 또한 번개와도 같고', 그래서 "범소유상凡所有相, 개시허망皆是虛妄, 약견제상비상若見諸相非相, 즉견여래卽見如來", '무릇 형상이 있는 것은 모두가 다 허망하다, 만약 모든 형상을 형상이 아닌 것으로 보면, 곧 여래를 보리라'라 하였다.

'공'을 깨달아야 한다

又玄 金德寧 우현 김덕영

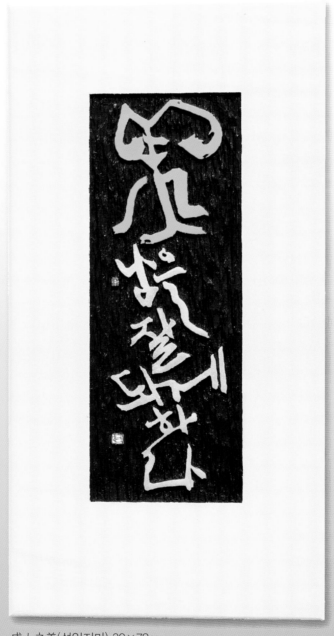

成人之美(성인지미) 39×78㎝

美 미, '남을 잘 되게 하라'

《논어》에서 '남을 잘 되게 하라'를 '성인지미成人之美'로 쓴다.

'성인지미'는 '남의 아름다운 점을 더욱 이루어지게 한다'는 뜻이다.

공자는 《顏淵》에서 군자는 "성인지미成人之美, 부성인지악不成人之惡', '남의 좋은 점을 더 드러내주고, 나쁜 것은 이루어지지 않게 하지만', "소인반시小人反是', '소인인 이와 반대다'라 하였다.

'美(아름다울 미, měi)'자를 갑골문은 '𦍌'로 쓰고, 금문은 '𦍌'로 쓴다.

사람의 모양인 '大'와 머리에 양 뿔의 장식물로 이루어진 자이다. 아름답게 치장을 한 인디언의 모습과도 같을 것이다.

공자는 《里仁》에서 "덕불고德不孤, 필유린必有鄰", "덕 있는 사람은 외롭지 않다. 반드시 이웃이 있다."라 하였다. '덕 있는 사람'이란 곧 남에게 덕을 베푸는 사람, 남이 잘 되도록 이끌어주는 사람이다.

이런 사람은 다른 사람을 위하는 것 같지만 사실상 자신을 위한 일이다.

이런 사람은 이웃을 껴안고 배려하기 때문에 주위에 사람이 많이 모여든다.

'음덕양보陰德陽報', '남이 모르게 덕행을 쌓으면, 후에 그 보답을 저절로 받게 된다'는 뜻이다.

덕을 베풀면 그 덕은 두 배 세 배로 되돌아온다. 내가 존경하는데 남이 나를 존경하지 않겠는가? 남을 배려하면 오히려 내가 편해지는 것이다.

'성인지악成人之惡'은 '다른 사람의 나쁜 일을 이루어지도록 하다'라는 뜻으로 '성인지미成人之美'와는 반대적인 개념이다.

다른 사람이 가지고 있는 좋은 장점을 살리도록 도와주고 격려해주며, 좋지 않은 점, 나쁜 점은 없애고 물리칠 수 있도록 도와준다는 것은 결코 쉽지 않은 일이다.

공자는 내가 성공하고 이루려고 한다면 먼저 다른 사람을 세우고 성공하도록 하라 하였고, 이게 곧 인仁이라 하였다.

《雍也》에서 인자仁者는 "기욕립이립인己欲立而立人, 기욕달이달인己欲達而達人. 능근취비能近取譬', '자기가 나서고 싶으면 남을 내세워 주고 자기가 발전하고 싶으면 남을 발전시켜 준다. 가까운 자기를 가지고 남의 입장에 비겨 볼 수 있는 자라 하였다.

사람에게 모두 장단점이 있다. 한 나라 혹은 한 회사에서 자신의 장점을 잘 살릴 수 있도록 하고 단점은 보완할 수 있도록 도와주는 것은 상관의 몫이다.

어렸을 때, 삼국지에서 유비를 좋아하고 조조를 싫어하였다. 그런데 작금 오히려 조조의 용

병술이 더 주목을 받고 있다.

조조가 관도지전官渡之戰에서 원소를 물리칠 수 있었던 것은 그의 빼어난 용인술用人術 때문이다. 조조의 일생일대의 최대의 성공인 관도대전의 승리는 그가 지략에 정통하고 사람을 기용하는 데에 능숙했기 때문이다.

그의 인재 등용방침은 실사구시 정책으로, 격식에 구애되지 않고 온 사람은 거절하지 않는 것이었다.

조조가 세상을 떠날 때까지 중요 모사 및 각급의 관리가 총 102명 중 가장 중요한 사람은 아마 초창기 멤버인 순욱荀彧·순유荀攸·가후賈詡·곽가郭嘉와 정욱程昱 일 것이다. 이들은 모두가 주동적으로 다른 사단에서 조조 집단으로 투항한 인물들이다.

순욱과 곽가는 원소 측에서 투항해 온 인물이다.

원소는 사람을 쓸 줄 몰랐고 조조는 사람을 알아보고 적재적소에 잘 썼고, 정성껏 대하여 신뢰를 얻고 사람을 등용하면 의심하지 않았다.

용인술 중에 가장 뛰어난 점은 '남을 높이고 자기를 책하며 공은 남에게 돌리는 것'일 것이다.

조조가 관도에서 원소를 대패시킨 후 자기 측의 몇몇 사람들이 몰래 원소에게 보낸 서신들을 주고 받았지만, 두 말도 하지 않고 그 서신들을 깨끗이 불태우게 했다.

은밀히 원소에게 결탁한 사람들은 조조를 더욱 존경하고 신뢰하게 되었다.

'원소가 강성할 때에는 나도 몸을 보중하기가 어려웠는데, 여러분들은 오죽했겠소?' 이 말로 속으로 다른 생각을 품었던 사람들의 걱정이 풀린 것은 말할 것도 없고, 조조와 아무 상관도 없던 사람들까지도 조조의 관대한 도량과 역지사지의 마음에 감동하게 되었다.

우리는 '조조 같은 놈'이라 해서 지금까지도 '조조 같은 놈'이란 욕설로 사용하지만, 조조는 그 사람의 '과거의 잘못을 생각하지 않고', '능력 있는 사람을 발탁하고 그들이 각자 자신의 능력을 발휘하도록' 하였기 때문에 삼국 통일을 이룩할 수 있는 토대를 마련할 수 있었던 것이다.

자신이 서려고 하면 먼저 다른 사람을 세워야 하고, 자신이 이루려 한다면 먼저 다른 사람을 이루어지게 해야 하는 것이다. '기립립인己立立人'하고, '기달달인己達達人'해야 하는 것이다. '능근취비能近取譬'는 능히 '가까운 자기에서 취하여 남의 입장과 비기다'라는 뜻이다.

'근'은 가까운 자신을 가리키고, '비'는 비교 대상이 되는 다른 사람을 가리킨다. 능히 입장 바꿔 생각할 수 있다면 이는 인의 최상의 방법인 것이다.

'자기를 미루어 남에게 미치다'는 '추기급인推己及人'과 같은 뜻이다.

송나라 정호程顥는 《이정유서二程遺書》에서 "이기급물以己及物', '내가 다른 사람을 위하는 것'은 '仁'이고, "추기급물推己及物', '자신이 다른 사람 마음으로써 생각하는 것'은 '용서(恕)'라 하였다.

'추기급물'은 '자기 자신을 취하여 남의 입장에 비겨 볼 수 있다'라는 뜻이다.

'자신이 서려면 먼저 다른 사람을 세우고 자신이 통달하려고 하면 다른 사람을 먼저 통달케 하라'를 축약한 말이다.

남이 잘 되어야 자신도 잘된다.

秋庭 金예님 추정 김예님

道之以德(도지이덕) 56×32㎝

- 대한민국서예대전 입선
- 전라북도서예대전 특선
- 2015세계서예전북비엔날레 완주서예가 초대전(청운갤러리)
- 통영한산대첩전국서예대전 특선
- 전북현대서각회 회원
- 아름다운 한글전(2021 완주향토문화회관)
- 우)55100 전주시 완산구 서학3길 74-1
- mobile_010-6288-6884

道之以德 도지이덕

'도지이덕道之以德'은 '덕으로 인도하다'라는 뜻이다. '道(길 도)'는 '導(이끌 도)와 같은 뜻이다.

공자는 〈爲政〉에서 "도지이정道之以政, 제지이형齊之以刑, 민면이무치民免而無恥, 도지이덕道之以德, 제지이예齊之以禮, 유치차격有恥且格", '정치적 법제로 인도하고 형벌로써 다스리면 백성들은 모면하면 수치심이 없게 되고, 덕으로 인도하고 예로 다스리면 수치심을 갖게 되고 또 올바르게 된다'라 하였다. '도지이정道之以政'은 '도지이덕道之以德'과 상대적 개념이고, '제지이형齊之以刑'은 '제지이예齊之以禮'와 상대적 개념이다. '道'자는 '인도하다'의 뜻이다.

'道'자는 금문에서 '行'과 '首'를 써서 ''로 쓰거나, 혹은 '止'를 더 추가하여 ''로 쓰기도 한다. 사람이 길을 걸어가는 모양이다.

'德'자는 혹은 '悳'으로 쓰기도 한다.

갑골문은 '德'자를 '彳'과 '直'을 써서 ''으로 쓰고, 금문은 갑골문과 같은 모양인 ''으로 쓰거나 '心'을 추가하여 ''으로 쓴다. '彳'은 '行'과 같은 뜻이다. 사람이 정직하게 길을 직시하고 걷는 모양이다. 올바르게 길을 걷는 '정도正道'이다.

'以(써 이, yǐ)'자는 '㠯'자로 쓰기도 한다. 갑골문은 ''로 쓰고, 금문은 ''로 쓴다. 물을 푸는 용기의 모양이 아닌가 한다.

원래는 동사 '사용하다'의 뜻으로 쓰인다.

'之'자를 갑골문은 ''로 쓰고, 금문은 ''로 쓴다. '一'과 '止(趾)'로 이루어진 자이다. 어느 곳에서 앞으로 나아간다는 뜻이다. 본 구절에서 '之'자 대사로 '민民'을 가리킨다.

'이정以政' 중 '이以'는 '……로써'라는 전치사 용법으로 쓰이며, 백성을 인도하는데 '정령政令'으로 한다는 것이다. '정政'은 백성을 정치적 법제를 이용하여 다스리는 것으로 훈훈한 마음으로 인도하는 덕치와는 다르다.

'정'으로 하면 일종의 법적인 속박에서만 벗어나면 되기 때문에, 법을 위반하고도 이에 대해 전혀 수치심을 느끼지 않고, 법제法制를 모면하게 되면 오히려 기쁘게 생각하고 양심의 가책을 느끼지 않는다.

백성에게 질서를 지키고 공동적인 삶을 영위하는 것을 법적인 제재制裁로서가 아니라 자연스럽게 기꺼이 상대방을 배려하고 존중하는 예의범절로 한다면, 만약에 잘못을 저지르게 되면 부끄러움을 느끼게 될 것이고 사회의 질서는 '바로 잡히게(격格) 되는 것이다.

즉 정해진 틀에 맞추어 타의에 의하여 억지로 살아가는 것이 아니라 자의에 의해 사랑하고 배려하며, 법질서가 굴레가 아니라 서로 잘 살아가도록 하는 공공의 약속이 되도록 하여야 한

다. '格(바로잡을 격)'은 인간만이 가지고 있는 '풍격'·'인격' 등의 의미로 해석하여도 좋을 것이다.

노자는 사람을 부리는 힘이 '덕'이라 하였다. 이것이 법도가 되어야 한다 하였다.

백성을 잘 다스릴 수 없는 것은 법으로만 다스리려 하기 때문인 것이다.

《老子》는 68장에서 "선위사자불무善爲士者不武. 선전자불노善戰者不怒. 선승적자불여善勝敵者不與. 선용인자위지하善用人者爲之下", '훌륭한 용사는 무력으로 싸우지 않으며, 잘 싸우는 사람은 성내지 아니하며, 적을 잘 이길 수 있는 자는 그와 함께 싸우지 아니하고 승리를 취하는 것이다.

사람을 잘 쓰는 사람은 남보다 아랫자리에 처신하는데', 이러한 것을 "불쟁지덕不爭之德", '이것을 다투지 않는 덕'이라 하며, "용인지력用人之力", '사람을 부리는 힘'이라 하고, "배천지극配天之极", '하늘의 짝이 될 수 있는 극치의 법도'라 한다 하였다.

'덕'은 천상의 법도이다.

옛 성인들은 덕을 나라를 다스리는 가장 중요한 방식으로 삼았다. 《서경書經》에서는 덕으로 다스리는 '덕치'를 '경덕敬德'·'명덕明德'·'현덕顯德'이라 하였다. '경'은 존경하는 것이고, '명'은 '밝히는 것이고, '현'은 '드러내는 것이다.

옛 성인들은 덕을 가장 중요한 덕목으로 삼지 않으면, '하늘이 가만히 두지 않고 큰 나라든 작은 나라든 멸망이라는 큰 벌을 내린다'라고 생각하였다.

《서경》은 《周書·泰誓》에서 "천긍우민天矜于民, 민지소욕民之所欲, 천필종지天必從之", '하늘은 백성을 가엾게 여기시니 백성이 바라는 바를 하늘은 반드시 그대로 따른다'라 하였고, 《周書·多士》에서는 "유천불비惟天不畀, 불명궐덕不明厥德. 범사방소대방상凡四方小大邦喪, 망비유사우벌罔非有辭于罰", '하늘이 베풀어 주지 않으신 것은 그가 덕을 밝히지 않았던 것이고, 모든 세상의 작고 큰 나라들이 망한 것은 모두 (하늘에) 죄를 지어 벌을 내리신 때문이다'라 하였다.

나라의 흥망, 개인의 부귀 모두 '재천在天'이다. '천天'은 '백성의 소리'다.

秋庭 金예님 추정 김예님

樂/樂山樂水(요/요산요수) 38×30㎝×3

樂 요

'요산요수樂山樂水' 중 '樂'자는 '좋아하다'는 뜻의 '요'로 읽는다.

'요산요수'는 '지혜로운 사람은 물을 좋아하고 어진 사람은 산을 좋아한다'는 뜻이다.

〈雍也〉에서 공자는 "지자요수知者樂水, 인자요산仁者樂山. 지자동知者動, 인자정仁者靜. 지자락知者樂, 인자수仁者壽', '지혜로운 사람은 물을 좋아하고, 인자한 사람은 산을 좋아한다. 지혜로운 사람은 움직이고, 인자한 사람은 조용하다. 지혜로운 사람은 즐겁게 살고, 인자한 사람은 장수한다'라 하였다.

'樂(즐길 락풍류 악,좋아할 요)'자를 고문자에서는 'ꔸ'·'ꔹ'·'ꔺ'으로 쓴다. 나무에 줄을 맨 거문고나 가야금 같은 악기의 모습이다. 노래를 부르고 악기를 연주하면 즐겁기 때문에 '즐겁다'가 의미가 있다.

〈논어〉에서 '樂'자는 즐겁다는 '락(낙)'과 음악이라는 '악', 이외에 '인자요수知者樂水'나 '인자요산仁者樂山'에서는 '요'로 읽는다.

《논어》에는 '즐기다'·'즐겁다'나 '즐거움'이라는 뜻의 '낙樂'자가 자주 쓰인다.

공자는 친구가 찾아오는 즐거움 이외에 가르치는 것과 배우는 것을 가장 큰 기쁨으로 여겼다. 〈學而〉 "유붕자원방래有朋自遠方来, 불역낙호不亦樂乎!',

"나와 의기투합하는 좋은 친구가 멀리서 찾아오니 이보다 더 기쁜 일이 어디 있겠는가!"라 하였다.

공자는 자기 자신을 분발하여 노력하기를 밥 먹는 것도 잊고, 배움이 즐거워 걱정거리도 잊고 늙어가는 것도 모르는 사람이라 했다.

〈述而〉에서 "발분망식發憤忘食, 낙이망우樂以忘憂', '분발하여 식음을 잊을 정도로 하며, 기뻐서 걱정을 잊어버리고', 그래서 '부지노지장지不知老之將至', '늙어가는 것을 모르는 사람'이라 하였다.

소신 있게 산다는 것은 중요한 일이다.

〈述而〉에서는 공자는 "반소사음수飯疏食飮水, 곡굉침지曲肱而枕之', '거친 밥을 먹고 물을 마시고 팔베개를 하고 누워도', "낙역재기중의樂亦在其中矣', '즐거움이 또한 그 가운데에 있으니', "불의이부차귀不義而富且貴, 우아여부운于我如浮雲', '의롭지 않으면서 부자가 되고 명예가 있는 것은 나에게 뜬 구름과 같다'라 하였다.

맛없는 음식을 먹고, 물로 배를 채우고, 팔베개를 하고 자도 그 가운데 행복이 있을 수 있다. 의롭지 않게 얻은 부귀나 명예는 한낱 뜬 구름과 같은 것이다.

그렇다면 어떤 사람이 이런 생활을 즐길 수 있는가.

〈里仁〉에서는 "불인자불가이구처약不仁者不可以久處約, 불가이장처락不可以長處樂", '인하지 못한 자는 곤궁한 생활을 오랫동안 견디지 못하고, 오랫동안 그 즐거움을 즐길 줄 모르고', "인자仁者, 안인安仁, 지자知者, 이인利仁", '어진 자만이 인에 있는 것이 평안하고, 지혜로운 자만

이 인을 이롭게 여긴다'라 하였다.

　배워서 알아야 놀 줄도 알고, 즐길 수도 있다. 모든 스포츠 게임도 그렇고, 각종 예술의 창작 역시 그 수준이 어느 정도 되어야 즐길 수 있다.

　여행을 할 때, 아는 만큼 보인다는 것도 같은 맥락이다. 그 묘미를 알아야 즐길 수 있는 것이다. 그래서 공자는 〈雍也〉에서 "지지자불여호지자知之者不如好之者, 호지자불여낙지자好之者不如樂之者", '아는 것은 좋아함만 못하고, 좋아함은 즐기는 것만 못하다'라 했다. '지지知之'는 '아는 것'이고, '호지好之'는 '좋아하는 것'이고, '낙지樂之'는 '즐기는 것'이다.

　공자는 흘러가는 강물을 보고 '서자여사逝者如斯'라 하였다. '인생은 흘러가는 물과 같다'는 뜻이다.

　〈子罕〉에서 공자 냇가에 서서 강물을 바라보며, "서자여사부逝者如斯夫! 불사주야不舍晝夜", '흘러가는 것이 이와 같구나, 밤낮으로 쉬지 않고 흘러가는 구나!'라 하였다. 흘러가는 세월의 덧없음을 한탄한 내용으로, 혹은 세월은 물과 같이 빨리 지나가니 시간을 아껴야한다거나, 혹은 강물이 끊임없이 흘러가듯 심신을 위하여 멈춤 없이 수양하여야 한다는 뜻으로 이해하기도 한다.

　소동파는 〈적벽부〉에서 '서자여사'를 강물과 달에 비유하면서 변하지 않는 영원한 자연의 질서로 보았다.

　흐르는 강물이 '서자여사'하지만, 다 흘러가버린 적이 없고, 달이 차고지는 것이 같지만 끝내 사라지거나 줄어드는 법이 없는 것이다. 변하는 쪽에서 보면 천지도 일순간이 못되지만, 변하지 않는 쪽에서 보면 만물과 내가 다함이 없는 것이다.

　동파는 물과 달을 보고 "서자여사逝者如斯, 이미상왕야而未嘗往也. 영허자여피盈虛者如彼, 이졸막소장야而卒莫消長也. 개장자기변자이관지蓋將自其變者而觀之, 이천지증불능일순而天地曾不能一瞬, 자기불변자이관지自其不變者而觀之, 즉물어아개무진야則物於我皆無盡也", '흐르는 강물이 이처럼 흘러가지만, 일찍이 다 흘러가 버린 적이 없고, 달이 차고지는 것이 저와 같지만 끝내 사라지거나 줄어드는 법이 없다. 변하는 쪽에서 보면 천지도 일순간이 못되지만, 변하지 않는 쪽에서 보면 만물과 내가 다함이 없는 것이다'라 하였다. 긍정적인 삶의 태도이다.

　천지만물은 모든 인간에게 하늘이 준 최고의 선물이고 영원불멸한 것이다.

　옛날 우리 조상의 것이었고, 우리의 것이었고, 우리의 자식의 것이다.

　우리는 영원불멸하다. '천지만물'이 다 내 것인데 무엇에 욕심을 내랴. 이 세상에 와서 살고 간다는 것만 해도 얼마나 즐거운 일인가.

東原 金連洙 동원 김연수

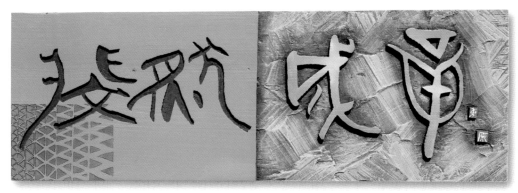

斐然成章(비연성장) 70×25㎝

斐然成章 비연성장

'비연성장斐然成章'은 '찬란한 문채를 이루다'는 뜻이다.

'斐(오락가락할 비, fěi)'자는 '文'과 소리부 '非'로 이루어진 자이다. '비연斐然' 중 '연然'자는 형용어 접미사이고 '문채가 화려한 모양'이란 뜻이다. 지금은 '학문과 이치가 높은 경지에 이른 상태'이나 '학문이나 수양이 성취되어 훌륭함'이라는 뜻으로 사용되기도 한다.

'然(그러할 연, rán)'자는 원래 고문자에서 '火'와 '肉'과 '犬'으로 이루어진 '然'으로 쓴다. '燃(사를 연, rán)'와 같은 뜻이다. 후에 다시 '火'를 추가하여 '燃'으로 쓴다.

• 대한민국서예대전 초대작가
• 전라북도서예대전 초대작가
• 마한서예문인화대전 초대작가
• 창암이삼만휘호대회 초대작가
• 전주전통공예대전 초대작가
• 아름다운 한글전(2021 완주향토문화회관)

• 익산아트회원, 한국서예협회회원
 전북현대서각회회원
• 개인전 2회
• 우)54679 전북 익산시 평동로 824
• mobile_010-3674-2119

'成'자를 갑골문은 '㦵'으로 쓰고, 금문은 '㦰'으로 쓴다. 무기('戌')를 들고 어느 지역('囗')을 지킨다는 뜻이다. 후에 '이루다'는 뜻으로 쓰인다.

공자가 진陳나라에 있을 때, "귀여歸與! 귀여歸與!", '돌아가야 하겠다. 돌아가야 하겠다'하면서, 내 고향에 있는 젊은이들은 포부는 원대하나 '광간狂簡', '면밀하지 못하고', "비연성장斐然成章, 부지소이재지不知所以裁之", '찬란하게 문채는 이루었으나 그것을 가지고서 재량할 줄을 모르고 있다'라 하였다. 〈公冶長〉에 나오는 말이다.

진陳은 지금의 하남성河南省 회녕현淮寧現에 있었다. 공자는 각국을 두루 다녔으나 자신의 사상이 받아들여지지 않자 고향인 노나라에 돌아가 제자들의 교육에 전념하고자 하였다.

'광간狂簡'은 '뜻이 크고 대범하여 미친 듯이 몰두하다'라는 뜻이고, 제일 마지막 자 '之'는 앞 문장의 '장章'을 가리킨다.

문장을 화려하게 쓰기만 할 줄 알지 이를 어떻게 다듬어 훌륭한 문장을 쓸 수 있는가를 제자들이 알지 못했기 때문에 한 말이다.

'裁(마를 재, cái)'자는 '재단하다'라는 뜻이다. 문장을 재단하듯이 '지도하거나 다듬다' 라는 뜻이다.

애공哀公 3년에 계환자가 죽고 뒤를 이어 계강자季康子가 제자 염구를 초빙하자 당시 진나라에 머물던 공자는 고향으로 돌아가 제자를 가르치는 것에 전념하고자 한다.

애공 11년에 계강자는 염구의 권고로 공자에게 귀국을 요청하자 14여년 만에 고향으로 돌아오게 되었다.

가을에 계환자가 병이 들었는데, 계환자가 마차에 올라 노나라의 도성을 바라보고 탄식하며 '이전에 이 나라는 거의 흥성할 수가 있었는데 내가 공자를 등용해서 그의 말을 듣지 않았던 까닭에 흥성하지 못하였다'라 하며, 후계자인 계강자를 돌아보고 말하였다.

'내가 죽으면 너는 반드시 노나라의 정권을 이어받을 것이다. 그렇게 되거든 반드시 공자를 초청해 오도록 해라'라 하였다. 계환자가 죽고 강자가 즉위한 후 공자를 부르려고 했지만, 공지어公之魚가 '지난 날에 선군께서 그를 등용하고자 하셨으나 좋은 결과를 거두지 못하여 결국 제후의 웃음거리가 되었습니다. 이제 또 그를 등용하려다가 좋은 결과를 거두지 못하게 되면 이는 또다시 제후들의 웃음거리가 되는 것입니다'라 하며, 공지어는 '염구冉求'를 추천하였다. 염구가 초빙에 응하였다.

이때 '돌아가자, 돌아가자! 내 고장의 젊은이들은 뜻은 크지만 행하는 것에서는 소홀하고 거칠며, 찬란하게 문채를 이루었으나 그것을 올바르게 다듬는 줄을 모르고 있다'라 하였다.

염구가 가고 다음해에 공자는 진陳나라에서 채蔡나라로 옮아갔다. 이상은《史記·孔子世家》에서 말하는 배경이다.

공자는 말년에 ≪시≫·≪서≫·≪예≫·≪악≫과 ≪주역≫을 정리하고 이를 제자들에 전수하여 제자가 3000여명에 달하고 학문에 큰 성과를 이룬자만도 72명에 이르게 되었다. 그래서 문채는 화려하지만 아직은 성숙되지 않아 일가를 이루지 못하는 제자들의 학문을 올바르게 재량할 줄 알게 하였던 것이다.

문장을 잘 쓰기란 쉽지 않다.

화려한 미사어구만 늘어놓는다면 문장이 내용이 없어 무게가 없고, 너무 딱딱하게 전문 용어만 늘어놓는다면 자신만을 위한 문장이지 대중을 위한 글이 아니다.

군자는 '문文'과 '질質'을 조화롭게 이루어야만 한다 하였다.

군자다운 문장을 쓰기 위해서는 '아름다움과 소박함이 두루 조화를 이루는 문장'을 써야 한다.

〈雍也〉에서 공자는 "질승문즉야質勝文則野, 문승질즉사文勝質則史. 문질빈빈文質彬彬, 연후군자然後君子", 소박함이 화려함보다 많으면 거칠어 촌스러움을 면하기 어렵고, 문식이 실질을 압도하면 부허浮虛함을 면하기 어렵다. 화려함과 소박함이 섞여 조화를 이루어야만 군자인 것이다라 하였다.

'문질빈빈文質彬彬'해야 한다. 무늬와 바탕이 잘 어우러져야 하고, 형식과 내용이 잘 어우러져 조화로운 글이어야 한다.

'문질빈빈'은 또한 성품과 몸가짐이 모두 바른 사람이란 뜻으로 사용되기도 한다.

東原 金連洙 동원 김연수

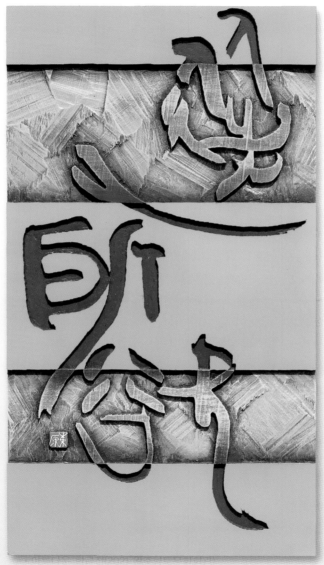

從心所欲(종심소욕) 32×58㎝

從心所欲 종심소욕

'종심소욕從心所欲'은 '마음이 하고자 하는 바를 따라도 법도를 넘지 않는다'는 뜻이다.

'종심從心'은 '종심소욕從心所欲'의 준말이다. '從心'은 '마음 내키는 대로 하다'의 뜻이다. '종심소욕'은 '종심소욕從心所欲, 불유구不逾矩'의 준말이다.

공자는 칠십의 나이는 마음이 하고자 하는 바를 따라도 법도를 넘지 않는다라 하였다.

공자는 〈爲政〉에서 자신은 "십유오이지어학十有五而志於學, 삼십이립三十而立, 사십이불혹四十而不惑, 오십이지천명五十而知天命, 육십이이순六十而耳順, 칠십이종심소욕七十而從心所欲, 불유구不逾矩", '열다섯 살에 학문에 뜻을 두었고, 서른 살에 자립을 하였고, 마흔 살에 미혹되지 않았고, 쉰 살에 천명을 알았고, 예순 살에 귀가 순해졌고, 일흔 살에 하고 싶은 대로 하여도 법도를 어긋나지 않았다라 하였다.

'지학'은 십오이고, '이립而立'은 삼십이고, '불혹'은 사십이고, '지천명'은 오십이고, '이순'은 육십이고, '종심'은 칠십이다.

나이가 칠십 쯤 되어야 마음이 내키는 대로 하여도 전혀 어긋남이 없는가 보다.

'지천명知天命'의 나이에서는 아직 이르지 못할 단계이다. 세상사 마음대로 자연스럽게 자기가 하고 싶은 대로 그냥 그대로 한다는 것, 이 얼마나 멋진 일이고 바라는 바인가.

'소욕'은 '원하는 바'이고, '심소욕心所欲'은 '마음이 원하는 바'이다. '從'은 '따라서'의 뜻이다. '마음이 원하는 바에 따라서', '마음대로 하다', '하고 싶은 대로 하다'는 뜻이다. '欲(欲)'자는 의미부 '欠(하품 흠, qiàn)'과 소리부 '谷'으로 이루어진 자이다.

'欠(欠)'자를 갑골문은 '　'·'　'으로 쓴다. 크게 입을 벌리고 있는 모습 혹은 물건을 보고 탐하는 모습이다.

'欲'자를 전국문자는 '　'으로 쓴다. '心'자를 추가하여 '慾(욕심 욕)'으로 쓰기도 한다. 후에 '욕망하다'·'바라다'·'희망하다'의 뜻으로 쓰인다. '所(바 소, suǒ)'자를 금문은 '　'로 쓴다. '戶'와 '斤'으로 이루어진 자이다. 도끼를 들고 처소를 지키는 모양이다. 후에는 '이른바'라는 뜻으로 쓰인다.

'마음이 원하는 바'는 함부로가 아니라, 육체적 만족을 위한 마음대로가 아니라, 자연스런 행동이 사회 전체와 조화를 이루고 사회 질서에 어긋남이 없어, 다른 사람에게는 오히려 따뜻한 배려가 되고, 항상 만나고 싶고 같이 하고 싶은 그런 사람이다.

《논어》는 가장 마지막 구절 〈堯曰〉에서 "부지명不知命, 무이위군자야無以爲君子也", '하늘의 뜻을 모르면 군자 노릇을 할 길이 없다'라 하고, "부지예不知禮, 무이립야無以立也", '예를 모르면 남 앞에 나설 길이 없다'라 하고, "부지언不知言, 무이지인야無以知人也", '말을 모르면 남

을 알 길이 없다'라 하였다.

'지명'을 하지 못하면 군자가 아니다'라 하였다.

'지명'은 '지천명'이다. 오십의 나이가 '지천명'이다. '종심'은 군자인 '지천명'을 넘고 '이순'을 넘고 칠십이니 성인군자일 것이다.

'종심소욕불유구'는 '무적무막無適無莫'와도 맥락이 같다. '무적무막'은 '꼭 이래야 된다'는 고집하는 것도 없고 이래서는 안 된다'는 고집하는 것도 없다'라는 뜻이다. 후에 '되는 대로 그냥 맡겨 두다'라는 파생어의 의미로 쓰이기도 한다.

〈里仁〉에서 공자는 군자란 "무적야無適也, 무막야無莫也", '반드시 어떻게 해야 한다는 규정도 없고 또한 하지 말아야 한다는 규정도 없어서', '의지여비義之與比', '다만 어떻게 하는 것이 합리적인지 정의에 의지해 할 뿐이다'라 하였다.

사람이 마땅히 해야 할 도리인 '도의'는 세상을 사는데 있어 반드시 필요하다.

모든 '믿음'·'신뢰'가 반드시 정의로운 것만은 아니다. 도의가 없는 신뢰는 패거리 이익집단의 한낱 만용일 뿐이다.

공자는 "자절사子絶四", '절대적으로 하지 않은 네 가지'가 있었는데, 그 중의 하나가 아집이다.

〈子罕〉에서 공자가 절대로 네 가지는 하지 않았는데, "무의毋意, 무필毋必, 무고毋固, 무아毋我", '억측하시는 일이 없었고, 장담하시는 일이 없었고, 자기 의견만을 고집하시는 일이 없었고, 이기적인 일이 없었다'라 하였다. '의필고아意必固我'는 하지 말아야 할 일이다.

문제의 발생은, 확실치 않은 일을 마음대로 단정 짓고 틀림없이 그럴 것이라고 덮어 놓고 단언하고 융통성 없이 고집만 부리고 나만이 옳다고 생각하는데서 발생하는 것이다. 이 세상에는 반드시 옳은 것도 반드시 그른 것도 없다.

'종심소욕從心所欲, 불유구不逾矩'라고 한, '마음이 하고자 하는 것대로 하여도 법도에서 벗어나지 않았다'라는 말은 결국 '되는 대로 그냥 맡겨 두다'는 '무적무막無適無莫'과도 같고, '법도에서 벗어나지 않는 것'은 자신만을 고집하는 '의필고아'하지 않는 것과도 같다.

마음 내키는 대로 하고, 하고 싶은 대로 하여도 정도를 어기지 않고 중도中道에 어긋남이 없다면 노인 대접 제대로 받을 수 있을 것이고, 살 맛 나는 세상이 될 것이다.

碧田 羅栢均 벽전 나백균

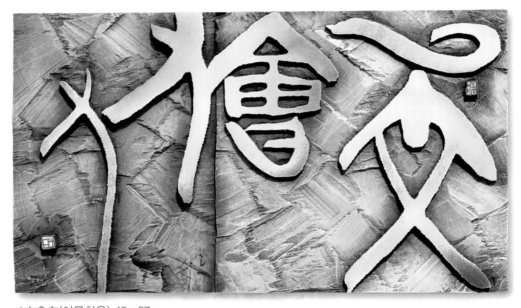

以文會友(이문회우) 45×27㎝

- 대한민국서예대전 입선
- 전라북도서예대전 입ㆍ특선
- 온고을전국미술대전 특선
- 전라북도노동문화재 사진부문 특상
- 대한민국노동문화재 사진부문 입선
- 사진2인전

- 아름다운 한글전(2021 완주향토문화회관)
- 전북현대서각회 회원,
 김제지평선서각회 회원
- 우)54414 전북 김제시 여수해4길 37-3
- mobile 010-6337-7366

以文會友 이문회우

'이문회우以文會友'는 '학문으로 친구를 사귀다'라는 뜻이다.

《논어》에서 증자가 한 말이다.《顔淵》에서 군자는 "이문회우以文會友, 이우보인以友輔仁", '글로써 벗을 모으고, 벗으로써 인을 돕는다'라 했다.

'근주자적近朱者赤, 근묵자흑近墨者黑'은 주사朱砂를 가까이 하면 붉게 변하고, 먹을 가까이 하면 검게 되는 것이니 주위 환경을 조심하라는 속담이다. 좋은 사람을 가까이 하면 아무래도 좋은 점을 많이 보고 배울 수 있어 자기를 성찰할 수 있고, 나쁜 사람을 가까이 하면 자기도 모르는 사이에 나쁜 일에 마비가 될 수 있다.

'會(모일 회)'자는 갑골문은 '🏺'로 쓰고, 금문은 '🏺'로 쓴다. 물건을 담고 뚜껑을 닫다라는 뜻이다. 후에 '합치다'·'회합하다'라는 뜻으로 쓰인다. '友'자는 두 개의 '又(手)'로 이루어진 자이다. '손과 손을 마주 잡다'라는 뜻이다. '돕다'라는 '佑(도울 우)'의 의미로도 쓰인다.

선비는 언제나 책을 가까이 한다. 이로써 글을 통해 벗을 모으고 벗을 통해 인격을 완성한다.

선비는 이른바 학문을 중심으로 삼아 벗과 함께 하고, 함께 모인 벗들과 서로 절차탁마切磋琢磨한다. 학문을 중심에 두고 벗들과 사귀는 동안 자기향상을 꾀할 수 있는 것이다.

여기서 '글'이란 혹은 육경六經과 같은 유가경전儒家經典으로 볼 수 있다.

글로 벗을 모으는 것은 글을 연구하는 학문을 중심으로 모이는 것을 말한다. 이는 곧 벗들이 모여서 서로 절차탁마하고, 학문을 중심으로 하여 벗들과 사귀는 동안에 자기의 인仁적 수양을 향상시킬 수 있다. 하지만 친구를 만나 학문을 논하는 것은 꼭 어떤 밥을 해결하기 위한 수단이 아니라, 자신의 가치 추구를 위해 친구를 통해 배우고자 하기 위한 것이다.

삶의 가치를 추구하고자 하는 것이다. 그렇다고 해서 글을 배우는 것이 선비의 최종 목표는 아니다.

공자는〈학이〉편에서 학생(弟子)은 응당히 "입즉효入則孝, 출즉제出則悌, 근이신謹而信, 범애중汎愛衆, 이친인而親仁", '집에 들어오면 효성을 다하며, 밖에 나가면 우애하고, 삼가고 신용 있게 행하며, 널리 여러 사람을 아끼고 인자한 인물을 가까이 하고', 이러한 것을 실천하고 "행유여력行有餘力, 즉이학문則以學文", '실천하고 여력이 있으면 그 남은 힘으로 글을 배워라'하였다.

인격적인 수양을 해서 먼저 사람이 되어야 한다는 뜻이다.

친구가 많다는 것은 참 좋은 일이다. 하지만 친구를 만나는 것은 이해타산利害打算을 위한 목적이 아니다. 친구도 자신에게 도움이 되는 친구가 있고, 해가 되는 친구가 있다.

좋은 친구는 정직하고 겸손하면서 견문이 넓은 친구이다. 또는 즐기는데도 도움이 되는 즐

거움이 있는데 그중에 하나가 현명한 벗과 함께 즐거운 시간을 가지는 것이다.

《논어》에서는 도움이 되는 친구 셋이 있고, 해가 되는 친구 셋이 있다 하였다.
'익자삼우益者三友'와 '손자삼우損者三友'이다. 공자는 '익자삼우'는 "우직友直, 우량友諒, 우다
문友多聞", '곧은 사람을 벗으로 사귀고, 신용 있는 사람을 벗으로 사귀고, 견문見聞이 많은 사
람을 벗으로 사귀면' 도움이 되고, '손자삼우'는 "우편벽友便辟, 우선유友善柔, 우편녕友便佞", '
허물이 많은 사람을 벗으로 사귀고, 부드럽게 굴기를 잘 하는 사람을 벗으로 사귀고, 말 잘 둘
러대는 사람을 벗으로 사귀는 것'이라 하였다. 〈季氏〉편에 나오는 말이다.
공자는 또한 〈季氏〉에서 도움이 되는 세 가지 즐거움 '익자삼락益者三樂'이 있고, 손해가 나
는 즐거움 세 가지 '손자삼락損者三樂'이 있다하였다. 여기에서 '낙樂'자는 동사 '즐기다'의 뜻이다.
'익자삼락'은 "낙절예악樂節禮樂, 낙도인지선樂道人之善, 낙다현우樂多賢友", '예악의 절도를
맞추기를 즐거워하고, 남의 좋은 점 말하기를 즐거워하고, 좋은 벗 많이 갖기를 즐거워하는 것'
이라 하였다. '익자삼우'와 같은 맥락이다.
'손자삼락'은 "낙교악樂驕樂, 낙일유樂佚遊, 낙안악樂晏樂", '교만의 즐거움을 즐거워하고, 절
제 없이 쏘다니는 것을 즐거워하고, 편안하게 풍류를 즐기는 것을 즐거워하는 것'은 해롭다하
였다. '손자삼우'와 같은 맥락이다.
'편벽便辟'은 정직하지 않고 허물이 많은 사람이고, '선유善柔'는 진실하지 않고 면전에서만
부드러운 척하는 사람이고, '편녕便佞'은 말만 그럴싸하게 하는 사람을 가리킨다. 교만을 부리
거나, 쓸데없이 놀거나, 연회를 벌여서 흥청망청 먹고 마시기를 좋아하는 자신에게 도움이 되
지 않는 태만이다.

만나면 '손해가 되는 친구' 중의 하나가 '주육붕우酒肉朋友'이다.
어울려 다니며 정당한 일은 하지 않고 쾌락만을 추구하고, 어려울 때는 전혀 도움이 안 되
는 술친구이다.
술친구라고 반드시 나쁜 것만은 아니다. 술잔을 기울이면서 인생을 논하고 가르침을 논한다
면 술좌석이 많아도 괜찮을 것이다. 그러나 술은 적절하게 억제하기 힘들기 때문에 몸도 상하
고 마음도 상하는 경우가 있어서 문제다.
공자는 자신이 자신 있게 말할 수 있는 것은 '술로 인해 난잡해지지 않았다'라는 것이다.
〈子罕〉에서 공자는 자신이 자신 있어 하는 세 가지 일이 있다 하였다.
"즉사공경則事公卿, 입즉사부형入則事父兄, 상사불감불면喪事不敢不勉, 불위주곤不爲酒困", '
나가 일을 하면 공경을 섬기고, 들어오면 부형을 섬기고, 상사에는 감히 게을리 굴지 못하고, 술

로 말미암아 난잡해지지 않는 것이 자신 있는 일이라 하였다.

　술을 마실 줄 아는 사람이 술로 인해 곤경에 처하지 않기란 결코 쉽지 않은 일이다.

　공자는 자신이 술 마시는 것을〈鄕黨〉에서 "유주무량唯酒無量, 불급란不及亂", 술을 마시는 양은 일정한 양이 없으나 난잡해지기까지는 마시지 않았다라 하였다. 술은 좋은 친구가 될 수 있으나, 가장 나쁜 친구도 될 수 있다. 술을 마시지 말라는 것은 아니다. 술을 즐기라는 것이다.

　친구를 술로 사귀지 말고 문으로 사귀어야 오래 가고 만나도 부담이 없고 즐겁다.

碧田 羅栢均 벽전 나백균

有始有終(유시유종) 29×61㎝

有始有終 유시유종, '시작도 있고 끝도 있다.'

'유시유종有始有終'은 '시작도 있고 끝도 있다'는 뜻이다. '유시유졸有始有卒'로 쓰기도 한다. '시종일관始終一貫','유종의 미를 거두다'라는 뜻이다. 같은 의미의 성어로는 '유두유미有頭有尾'· '선시선종善始善終' 등이 있다.

'始(처음 시, shǐ)'자는 '女'와 소리부 '台(이)'로 이루어진 자이다.

금문은 혹은 '女'와 소리부 '司'를 써서 '㿟'·'㿱'·'㿵'로 쓰기도 한다.

고문자에서 '台(양육할 이)'자는 '以(이)'와 같은 자이다. 고문자 '시始'자는 '태아가 자라는 여성의 자궁'을 뜻하며, 태아는 곧 '시작'의 뜻이기 때문에, 후에 '시작'·'처음'이라는 파생어로 쓰인다.

'終(끝날 종, zhōng)'자는 '糸'와 소리부 '冬'으로 이루어진 자로, 고문자에서 '冬'과 같은 자이다. 갑골문은 '㿟'으로 쓰고, 금문은 '㿱'으로 쓴다. 이 자의 유래에 대해서는 의견이 분분하다. '사람의 발꿈치'의 모습이라고도 한다. '발꿈치'는 신체에 있어 마지막 부분에 해당되기 때문에 '끝'이라는 '종終'의 의미로 쓰인다. '동冬'은 사계절의 끝이기 때문에 '종終'의 파생어로 쓰인다.

《논어》〈자장〉에서 "유시유졸자有始有卒者, 기유성인호其唯聖人乎", '처음과 끝을 다 포섭하고 있는 사람은 성인뿐일 게다'라 하였다. '유시유졸'은 '유시유종'과 같은 뜻이다.

'유시유종'은 즉 '처음과 끝을 다 갖춘다는 것은 말단적인 일과 근본되는 일을 두루 다 잘한다는 뜻이다.

〈子張〉편에서 자유子游가 자하子夏의 제자 아이들을 비평하기를 "당쇄소응대진퇴當洒掃應對進退, 즉가의則可矣, 억말야抑末也. 본지즉무여지하本之則無如之何?', '물 뿌리고 쓸고, 부르는데 응하고, 묻는데 대답하고, 나오고 물러나고 할 때는 제법이지만 그런 것은 말단적인 일이다. 근본이 되는 궁극적인 일을 하지 않으니 이것을 어찌 하겠는가?'라 하였다. 그러자 자하는 이러한 비평은 잘못된 것으로 "군자지도君子之道, 숙선전언孰先傳焉 숙후권언孰後倦焉? 비저초목譬諸草木, 구이별의區以別矣. 군자지도君子之道, 언가무의焉可誣也?', '군자의 도에 관해서 무엇을 먼저 전수하고 무엇을 뒤로 미루어 게을리 하겠는가? 제자를 가르치는 데 있어서는 초목의 경우와 같이 종류에 따라서 분별하여 기르는 것과 같은 것이다.

군자의 도야 어찌 왜곡할 수 있겠는가?'라 하고, 그래서 "유시유졸자有始有卒者, 기유성인호其唯聖人乎!', '처음과 끝을 다 갖춘 사람은 성인뿐일 게다'라 하였다.

자유는 근본적인 이치를 궁구하는 본질적인 문제를 중시하였고, 자하는 천편일률적이 아닌 '인재시교因才施敎' 즉 수준과 자질에 따라 교육의 내용을 달리해야 한다고 주장하는 것이다.

《논어》에서의 '시'와 '종(졸)'은 가장 기본이 되는 '말단적인 일'과 최고의 가치인 '본질적인 도

의 차이를 가리킨다.

시종일관 처음부터 끝까지 마무리를 잘 하기가 쉽지 않다.

처음에는 대부분 좋은 마음, 큰마음으로 준비를 하고 시작하지만, 처음처럼 좋은 끝맺음을 잘하기란 꽤 어려운 일이다. 그래서 끝맺음을 처음처럼 신중하여야 한다.

〈노자〉는 이를 두고 '신종여사愼終如始'라 하였다. 그렇게 하면 잘못이 없게 된다 하였다.

〈노자〉는 고요히 있을 때는 유지하기 쉽고, 아직 드러나지 않을 때 도모하기 쉬우며, 허약한 것은 쪼개기 쉽고, 작은 것은 흐트러뜨리기 쉽고, 아직 있지 않을 때 그것을 위하여 행하고 아직 혼란하지 않을 때 다스려 진다하였다. 또한 한 아름되는 나무는 털끝만한 것에서 자라고, 아홉 층 되는 높은 누각은 한 삼태기의 흙에서 세워지며, 백리나 되는 먼 거리도 발끝에서 시작되는 것처럼 처음은 작고 미세한 것으로부터 시작된다 하였다.

그러기 때문에 처음을 잘 살피지 않고 억지로 하는 사람은 실패하게 되고 집착하면 잃게 되지만, 성인은 억지로 하지 않으니 실패가 없고, 집착하지 않으니 잃는 것이 없다 하였다.

그러나 일반 백성들은 이의 근본은 잘 살피지 않기 때문에 "종사상어기성이패지從事常於幾成而敗之", '일을 할 때는 항상 일이 다 될 때쯤 잘못되게 된다'하였다. 때문에 〈노자〉는 "신종여시즉무패사愼終如始則無敗事", '마지막을 조심하기를 처음과 같이 하고, 그렇게 하면 잘못되는 일이 없다'하였다.

또한 〈노자〉는 성인은 탐욕하지 않음을 추구하고, 얻기 어려운 재물을 귀하게 여기지 않으며, 가르침이 없는 것으로 가르치면 잘못이 있는 백성들은 스스로 돌아오게 되기 때문에, 성인들은 만물의 자연스러움에 의한 것이지, 인위적인 행위를 하지 않는다.

도가의 사상과 유가의 개념은 차이가 있다. 하지만 도에 이름의 궁극적인 목표는 같다.

《노자》는 성인은 무위無爲하기 때문에 실패가 없고, 집착하지 않기 때문에 성공한다 하였다. 성인은 자신의 성공을 위하여, 목적을 위한 인위적인 몸부림이 아니라 자신의 성찰을 위한 도道를 추구하기 때문에 자연스럽고 억지스러움이 없다. 그래서 시종일관 편안하고 즐거운 마음으로 자신이 일을 해 나가는 것이다.

'가르침이 없는 것으로 가르치는 것'은 단순한 지식을 얻기 위한 남과 경쟁할 때 사용할 학식을 무기를 갖추기 위한 것이 아니라, 여러 사람들이 지나쳐 버리는 근본인 우주의 질서 삶의 지혜를 터득하기 위한 가르침이다.

공자는 〈述而〉에서 "술이불작述而不作, 신이호고信而好古, 절비어아노팽竊比於我老彭', '배운 것을 전하고 만들어 내지는 않으며, 옛것을 믿고 좋아하는 점은 잠시 우리 노팽 老彭에 비겨본다."라 하였다.

'노팽老彭은 노자老子(노담老聃)와 은殷나라 대부大夫 팽조彭祖 두 사람이라고 주장하기도 하고, 공자 당시의 공자와 가까이 지낸 사람 중의 한 사람이라고 주장하기도 한다. 그러나 논어 곳곳에 노자의 사상이 남아 있어 노팽은 즉 노자가 아닌가 한다.

'마지막을 처음과 같이', '처음처럼'은 노자나 공자가 후세에 남긴 가장 값진 충고이다.

尤異堂 文富敬 우이당 문부경

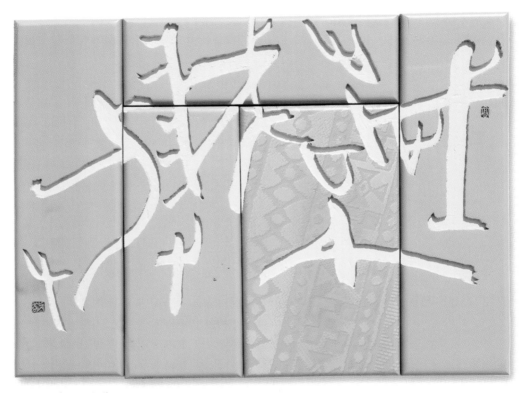

歲不我與(세불아여) 57×44㎝

- 개인전 1회(2018, 전북예술회관)
- 대한민국서예대전 입 · 특선
- 전라북도서예대전 우수상 · 삼체상
- 전라북도서도대전 특선 · 대상 등 초대작가
- 대한민국캘리그라피대전 우수상
- 김생서예대전 우수상

- 한국서예협회회원, 전북현대서각회회원
- 대한민국서예대전 초대작가
- 아름다운 한글전(2021 완주향토문화회관)
- 전주시 완산구 오공로 70
 (중동 우미린 101동 1902호)
- mobile_010-5235-2585

歲不我與 세불아여

'세불아여歲不我與'는 '세월이 나를 기다려주지 않는다'라는 뜻으로, '시불아여時不我與'나 혹은 '시불아대時不我待'로 쓰기도 한다. 원래의 어순은 '세불여아歲不與我'인데 부정사와 대사가 있어 변한 것이다. '여與'자는 '기다리다'·'함께하다'라는 뜻이다.

'歲(해 세)'자는 고문자 중 갑골문은 '步'와 '戌'을 써서 '𢍰'로 쓰거나, 금문에서는 혹은 '步'나 '戌(戈)'로 써서 '𢍰'로 쓴다. 무기를 들고 가는 모습'이다.

전국문자에서는 '日'이나 '月'을 추가하여 '𢍰'나 '𢍰'로 써서 세월이라는 뜻을 더욱 분명하게 나타낸다. '我'자를 갑골문은 '�412'로 쓰고, 금문은 '�412'로 쓴다. 나를 지켜주는 무기의 모양이다. '與'자는 '舁(마주 들 여)'와 '与'로 이루어진 자이다. 혹은 '舁'로 쓰기도 한다. 물건을 두 손으로 들어 남에게 주는 모양이다. 후에 전국문자에서는 '与' 부분이 와전되어 '舁'이나 '𢍰'로 쓰기도 한다.

'세불아여'는〈陽貨〉에 나오는 말이다.

양화는 공자를 만나려고 하였으나 공자가 그를 만나주시지 않자 공자에게 새끼 돼지를 보내주었다. 공자께서는 그가 없는 틈을 타서 그의 집에 가서 고마움을 표명하셨는데, 돌아오는 길에 그와 마주쳤다.

양화가 '자기의 보배를 품안에다 감춰두고서 자기 나라를 어지럽게 하는 것을 인자하다고 말할 수 있는가?', '정치에 종사하기 좋아하면서도 자주 그 기회를 잃는 것을 지혜롭다고 말할 수 있는가?'라 하면서, "일월서의日月逝矣, 세불아여歲不我與", '날과 달은 지나가고 세월은 우리와 함께 머물러 있어 주지 않는다'라고 말하자 공자는 "약諾, 오장사의吾將仕矣", '예, 나는 장차 벼슬을 하며 살겠소이다'라 하였다.

양화陽貨는 계씨季氏의 가신으로 이름은 호虎다.

≪춘추좌씨전≫에 의하면 노魯나라 정공定公 5년에 자신의 주군인 계환자季桓子를 구금하고 정권을 잡았으며, 정공 8년에 삼환三桓을 제거하려고 반란을 일으켰다가 실패하여 국외로 망명하였다. 본 문장은 정공 8년 이전의 일로 추정된다.

양화가 자신의 앞으로의 일을 위하여 명망이 높은 공자를 포섭하여 자기의 세력을 강화하려 한 것이다.

대부大夫가 선비(士)에게 선물을 보낼 경우, 선비가 자기 집에서 직접 그것을 받지 못하면, 몸

소 대부의 집으로 찾아가 사례를 하는 것이 당시의 예법이었다.

공자가 자기를 만나려고 하지 않는다는 것을 눈치 챈 양화는 공자를 자신의 집으로 오게 하기 위하여 일부러 공자가 집에 없는 틈을 타 돼지를 보냈다.

공자는 보내 준 선물에 대한 답례로서 양화에게 사례를 갈 수밖에 없었다. 그러나 양화를 만나는 것이 싫었기 때문에, 공자도 또한 양화가 집에 없는 기회를 엿봐 갔지만, 길에서 마주치게 되자, 양화는 공자가 벼슬길에 나서지 않고 있음을 비판하면서, 자기와 함께 일을 할 것을 재촉하였다.

양화의 말이 옳다고 긍정하고 있지만, 사실상 공자는 자기가 잘못했다고 시인한 것은 아니다. 공자는 양화의 말이 말 그 자체의 이치가 옳다고 긍정한 것뿐이지, 양화와 더불어 함께 일을 하겠다고 한 것은 아니다. 나라의 정도를 위하여 기꺼이 현실 정치에 참여하겠다는 말이다.

싫고 좋음을 떠나서 예에는 예로서 대하고, 말이 맞을 때는 맞다고 인정하기를 주저하지 않으면서도, 상대의 제안을 돌려 회피하는 것이다.

공자가 벼슬하기를 싫어한 것은 아니라, 무도한 양화의 도움을 얻어 벼슬길에 나아가는 것이 싫었던 것뿐이다. 양화를 노하게 하지도 않고, 그렇다고 구구한 변명을 늘어놓지도 않으면서 공자는 자기의 입장을 관철하고 있다. 만일 정면에서 양화의 말을 거슬렸다면 공자에게 무슨 일이 일어났을지도 모를 일이다.

〈雍也〉에 '선위아사善爲我辭'라는 말이 있다.

'나 자신을 위하여 대신 잘 거절해 달라'라는 뜻이다. 지금은 '다른 사람이 나를 대신해서 말해주다'·'말을 솜씨 있게 잘하다'·'남을 대신하여 좋은 말을 하다'라는 뜻으로 쓰이기도 한다.

계씨가 민자건閔子騫을 비費의 읍재邑宰를 시키려 하자 민자건은 "선위아사언善爲我辭焉! 여유복아자如有復我者, 즉오필재문상의則吾必在汶上矣", '나를 위해 그것을 잘 거절하여 주십시오. 만약에 또 나를 부르러 오는 사람이 있다면 나는 반드시 문수汶水 가에 가 있게 될 것이다'라 하였다.

민자건은 민손閔損의 자이고 노魯나라 사람이며 공자의 제자로 공자보다 15세 연하라 한다. 비읍費邑은 지금의 산동성山東省 기주부沂州府 비현費縣이다. 문수汶水는 노魯나라의 북부와 제齊나라의 남부 경계를 흐르는 강이다.

계씨季氏가 당시 노魯나라에서 정권을 잡고 만행을 자행하자 비읍費邑의 읍재邑宰가 불만을 터트리자 계씨季氏는 민손閔損이 현명하다는 말을 듣고 그를 읍재로 삼으려 사람을 보냈다. 그러자 민손은 자기를 위해 잘 말해 자기를 읍재를 시키려는 생각을 거두게 하여 달라 하였다. 만약에 또 다시 또 권하게 되면 그 때는 노나라를 떠나 제나라로 가서 은둔하겠다는 강

한 신념을 표시하고 있다.

어려운 거절이 많다. 거절하는 방법도 미덕 중에 하나이다. 거절하는 말투도 여러 방법이 있다. 거절할 때는 상대방의 기분이 상하지 않도록 조심스럽게 잘 해야 한다. 혹은 후에 그 거절의 화가 자신에 미칠 수도 있기 때문이다.

'세불아여歲不我與'는 '세월은 나를 기다려 주지 않으니 시간을 아껴라'라는 뜻으로 자주 쓰인다.

우리가 이 세상에 머무는 시간은 부싯돌 켜지는 그 순간만큼이나 짧은 시간이다. 석화광음石火光陰과 같다. '석화광음'은 순식간에 지나가버린 짧은 시간을 가리킨다.

화살과 같이 지나가는 세월, '광음사전光陰似箭'과 세월이 베 짜는 북같이 실 사이를 빨리 지나간다는 '일월여사日月如梭'와 같은 의미이다.

'부귀富貴'는 정말 한낱 뜬 구름과 같은 것이다.

인생은 '공수래공수거空手來空手去'이다. 빈손으로 왔다가 빈손으로 가는 것이 인생인데, 모든 것을 다 들고 갈 것 같이 욕심을 부려 수단방법을 가리지 않고 축적하려 한다.

당나라 이백은 '춘야연종제도화원서春夜宴從弟桃花園序'에서 우리내 인생은 여관같은 세상에 잠시 기탁했다 가는 것이고, 우리가 지나온 세월이란 그 많은 사람이 머물렀다 지나간 한 여객旅客의 흔적만큼이나 미세한 것에 지나지 않는다 하였다.

"광음자光陰者, 백대지과객야百代之過客也. 이부생약몽而浮生若夢, 위환기하爲歡幾何?", '세월이란 끊임없이 스쳐 지나가는 길손이다네. 꿈속을 헤매고 떠도는 인생, 즐거움이 그 몇 날이나 되겠는가!' 몇 만년 세월 속의 우리의 인생인 하루살이, 부유蜉蝣의 목숨이다. 일어나 보니 꿈인 '남가일몽南柯一夢', '일장춘몽一場春夢'인 것이다.

왔다가는 인생은 모두 다 같은 것이다.

가장 행복하게 사는 방법은 무엇일까! 집착과 욕망에서 벗어나는 것이다.

尤異堂 文富敬 우이당 문부경

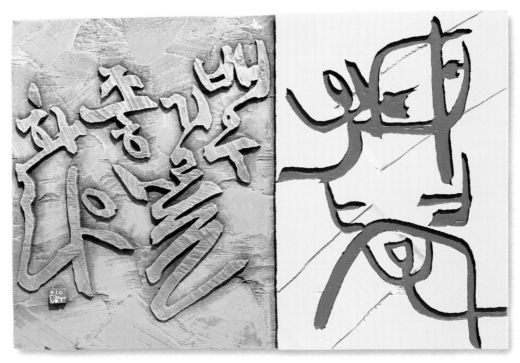

好學(호학) 50×35㎝

好學 호학, '배우기를 좋아하라'

'호학'은 '민이호학敏而好學'의 준말이다. '민이호학'은 '민첩하게 배우기를 좋아하다'는 뜻이다. '好'자는 '女'와 '子'로 이루어진 자이다. 남녀가 서로 좋아한다는 뜻이다. 고문자에서 '女'자는 '㜽'로 쓰고, '母'자는 엄마의 젖이 있는 '㚒'로 쓴다. '母'와 '女'은 의미적으로 서로 통한다.

〈公冶長〉에서 자공이 공자에게 공문자孔文子를 '문文'이라고 하는 까닭을 묻자, 공자는 "민

이호학敏而好學, 불치하문不恥下問', '민첩하게 배우기를 좋아하고 아랫사람에게 묻는 것을 부끄럽게 생각하지 않아서'라 하였다. 죽고 나면 살아생전의 행동거지나 또는 업적에 따라 시호를 짓는데, 공어는 허심탄회하고 정직하며 배우기를 좋아하여, 묻기를 게을리 하지 않았기 때문에 '文'이라 하였다.

주위에서 총명하긴 한데 열심히 노력하지 않는 사람을 우리는 종종 본다.

머리가 좋으면서 열심히 노력한다면 개인적 차이는 있겠지만, 적어도 자신이 원하는 목적을 이룰 수 있을 것이다.

'文'은 총명하면서도 배우기 좋아하고 아랫사람에게 묻기를 부끄럽게 생각하지 않는 지식을 상징한다.

성인군자의 삶 역시 우리와 다를 바 없다. 다른 점이 있다면 '발분망식發憤忘食'하는 노력의 차이다.

섭공葉公이 자로에게 공자에 대해서 묻자 자로가 대답하지 않았다하자, 공자는 자신은 "발분망식發憤忘食, 낙이망우樂以忘憂", '분발하여 먹는 것도 잊고, 즐거워하여 걱정거리를 잊어버려', '노지장지老之將至', '늙음이 다가오는 것'도 알지 못하는 사람이다하였다.

공자는 발분하는 제자들은 좋아하였기 때문에 안연을 아꼈고, 낮잠을 자는 재여宰予를 보고 뼈 있는 말을 하였다.

애공이 제자 중에 누가 제일 배우기를 좋아하느냐고 묻자, 공자는 안연은 '호학好學'하고, " 불천노不遷怒, 불이과不貳過", '노여움을 다른 사람에게 옮기지 않고, 두 번 다시 잘못을 하지 않았는데', 지금은 안연이 죽어 배우기 좋아하는 자를 아직 듣지 못했다고 했다.

〈雍也〉에 나오는 말이다.

재여가 어느 날 공부하지 않고 낮잠을 자자 "후목불가조야朽木不可雕也, 분토지장불가오야糞土之墻不可杇也", '썩은 나무는 조각할 수 없고 똥 묻은 담장은 손질할 수 없다'라 했다.

썩은 나무와 같은 놈이며 똥 묻은 놈과 같이 쓸모없는 놈이라는 뜻이다. 공자는 또한 재여의 이같은 행동을 보고 "시오어인야始吾於人也, 청기언이신기행聽其言而信其行", '처음에 나는 남에 대하여 그의 말을 듣고 그의 행실을 믿었는데', 이제 남에 대하여 "청기언이관기행聽其言而觀其行', '그의 말을 듣고 그의 행실을 살피게 되었는데', "어여여개시於予與改是', '재여 때문에 바뀐 것이다'라 하였다. 〈公冶長〉에 나오는 말이다.

'불취하문'은 '아랫사람에게 묻는 것을 부끄럽게 생각하지 않는다'라는 뜻이다. 지위가 높은 사람이 자기보다 낮은 사람에게 묻기는 쉽지 않다. 특히 어떤 분야의 전공자라면 비전공자나 아랫사람이 전공인 나보다 더 많이 알고 있으면 심사가 편할리가 없을 것이다.

선생이라도 모르는 것이 있으면 물어야 한다. 지식과 지혜는 다르다.

공자는 자공에 비해 장사는 잘하지 못했고, 농사짓는 일은 농부보다 나을 리 없다. 번지樊 遲가 공자에게 농사짓는 방법을 배우려 하자, 숙련된 농부보다 못하다 하였고, 채소 가꾸는 법 을 배우려 하자, 숙련된 원예사보다 못하다고 했다. 공자는 지혜로운 성인군자이지만, 이들보다 각 분야에 대한 전문적인 지식이 부족하기 때문이다.

지식이든 지혜든 모르면 물어야 한다.

공자는 태묘에 들어가 제사를 도울 때 매사를 물어 보았다.

묻는 것이 예禮라 하였다. 매사에 신중하고, 알아도 다시 확인하여 다른 사람과 손발을 맞추 기 위해서 물었다. 이것이 예절이다. 묻는 것보다 더 좋은 방법은 없다.

길을 가다가 모르면 남녀노소를 막론하고 물어야 되고, 인생의 길에서 방황할 때 남녀노소 를 막론하고 지혜로운 사람에게 물어야 한다. 우리는 물음에 익숙치 않다.

공자는 〈학이〉에서 '호학'에 대하여 정의를 내렸다.

"식무구포食無求飽, 거무구안居無求安, 민어사이신어언敏於事而愼於言, 취유도이정언就有道 而正焉", '식사하는 데는 배부르기를 바라지 않고, 거처하는 데는 편안하기를 바라지 않고, 일 에 민첩하며 말을 함에 있어서 조심스럽고, 도덕이 있는 사람에게 나가 자신을 바로잡는 것'이 라 하였다.

공자는 또한 〈泰伯〉에서 "독신호학篤信好學, 수사선도守死善道", '굳게 믿고 배우기를 좋아하 고, 죽음으로 좋은 훌륭한 도를 지키라'라 하였다. '독신호학篤信好學'은 '믿음을 돈독히 하는 것과 배움을 좋아하다'라는 뜻이고, '수사선도守死善道' 중 '수사守死'는 '굳세게 지킨 결과 죽 음에 이르다'라는 뜻으로 '훌륭한 도'라는 뜻의 '선도善道'의 동사로 쓰인다. 전체적으로 '죽음을 불사하고 착한 도를 지키다'는 뜻이다.

도를 자신의 임무로 삼고 배우기 좋아하면서도 남들로 부터 신뢰를 받는 것, 진짜 선비의 모 습이다.

美康 文勝煜 미강 문승욱

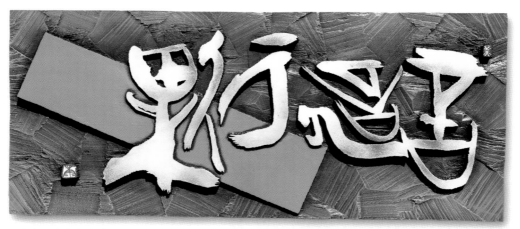

言信行果(언신행과) 64×28㎝

言信行果 언신행과

'언신행과言信行果'는 '말에는 반드시 신용이 있고, 행하는 일은 반드시 실행하다'는 뜻이다.

'果(실과 과, guǒ)'자를 금문은 '🌳'로 쓴다. 나무에 달린 과실의 모양이다.

〈子路〉에서 자공이 공자에게 '선비(士)'에 대하여 물었다.

"행기유치行己有恥, 사어사방使於四方, 불욕군명不辱君命", '자기 자신의 행동에 있어 수치스러운 짓을 하지 않고 외국에 사신으로 파견되어 군주가 준 사명을 욕되게 하지 않는 것'이며, 그 다음은 "종족칭효언宗族稱孝焉, 향당칭제언鄕黨稱弟焉", '친척들이 효성 있다고 칭찬하고, 한 마을 사람들이 우애스럽다고 칭찬하는 것'이며, 그 다음은 "언필신言必信, 행필과行必果", '말

• 대한민국서예대전 입선
• 대한민국서각대전 초대작가
• 대한민국서예문인화대전 초대작가
• 대한민국아카데미미술대전 초대작가
• 대한민국남북통일예술대전 대상, 동 초대작가 심사위원역임
• 아름다운 한글전(2021 완주향토문화회관)
• 전북 완주군 구이면 평촌로 269-5
• mobile_010-6654-6507

에는 반드시 신용이 있고, 행하는 일은 반드시 다 해치우는 것'이라 하였다.

그러면서 당시 정치에 종사하는 사람에 대하여 묻자 공자는 '두소지인斗筲之人', '째째한 인간들이니 축에 끼울 것도 못된다'라 하였다.

'두소斗筲' 중 '두斗'는 '용량을 재는 말'이고, '소筲'는 '대나무 밥통'이다. '두소'는 그릇이 작은 사람을 가리킨다.

〈子路〉에서 자로가 '선비(士)'에 대하여 묻자 공자는 "절절시시切切偲偲, 이이여야怡怡如也", '절실하고 자상하면서 화락和樂하고', '벗들과 절실하고 자상하며', 형제는 "이이怡怡", 화락하는 자'라 하였다.

자로에게는 친구와 형제지간에 화기애애하고 잘 지내야 한다고 하였고, 자공에게는 수치스러운 행동을 하지 않고, 사명을 다하고, 효도하고, 형제지간에 우애하고, 신뢰가 있어야 한다하였다.

고대 제후국에는 경卿·대부와 사가 있었는데, '사'는 원래 가장 낮은 벼슬아치의 신분을 가리켰으나, 후에는 일반적으로 관리에 위치에 있는 사람을 모두 '士'자를 사용하였다.

'사仕'는 선비가 관직에 나가는 것을 말한다.

맹자는 "사지사야士之仕也, 유농부지경야猶農夫之耕也," '선비가 벼슬을 하는 것은 농부가 밭을 가는 것과 같다'라 하였듯이, 관직을 가졌거나 혹은 인격 수양을 갖춘 사람을 가리킨다.

'사'는 먼저 원대한 꿈을 가지고 세상에 인을 실천하는 것을 자신의 가장 중요한 임무로 생각하여야 한다.

〈泰伯〉에서 증자는 선비란 "불가이불홍의不可以不弘毅, 임중이도원任重而道遠. 인이위기임仁以爲己任, 불역중호不亦重乎? 사이후이死而後已, 불역원호不亦遠乎?", '도량이 넓고 꿋꿋하지 않으면 안 될 것이고, 소임所任은 중대하고 갈 길은 멀다. 인자함을 이룩하는 것을 자기의 소임으로 하니 또한 중대하지 아니한가. 죽은 후에라야 끝나니 또한 갈 길이 멀지 아니한가'라 하였다.

선비란 자신이 맡은 임무를 성실히 이행하여 나라의 명예를 실추시키지 않으며, 효도를 할 줄 알며, 신뢰를 할 수 있는 사람이어야 한다.

그런데 지금은 이런 위정자는 많지 않다. 지금은 진정한 선비가 점점 적어지고 있다.

정의를 위해서 나서지 않고, 자신의 조그마한 이익을 위하여 안위한 생활만을 추구하니 공자가 말하는 선비는 사라졌다.

닭 모가지를 비틀어도 새벽을 알리려 울었던 제5공화국 시절의 꿋꿋한 '살신성인殺身成仁'의 선비는 사라진지 오래 되었다.

유교에서 '믿음(信)'은 매우 중요한 덕목이다.

증자는 〈學而〉에서 매일 세 가지를 반성하였는데, "우인모이불충호爲人謀而不忠乎? 여붕우교이불신호與朋友交而不信乎? 전불습호傳不習乎?", '남을 위하여 일을 도모하면서 충성을 다하지 않았는지? 벗들과 사귀는 데 있어 미덥지 않았는지? 가르쳐 받은 것을 복습하지 않았는지'였다.

자하는 "현현역색賢賢易色, 사부모事父母, 능갈기력能竭其力, 사군事君, 능치기신能致其身, 여붕우교與朋友交, 언이유신言而有信", '재능 있는 인물을 존경하고, 여색을 멀리하고, 부모를 섬기는 데 자기 힘을 다할 수 있고, 임금을 섬기는 데 자기 몸을 바칠 수 있고, 벗들과 사귀는 데 말에 신용이 있다면', 배우지 않은 사람일 지라도 배운 사람이라고 하였다.

'현현역색賢賢易色'은 '현자를 좋아하는 것을 여색과 바꾸다'는 뜻이다. '易'자를 또는 '쉽다'는 '이'로 읽기도 한다.

〈논어〉에서 '信(믿을 신)'자는 모두 38차례 보인다.

거의 모두 '믿음'이라는 뜻으로 쓰인다.

공자는 사람이 믿음이 없으면 멍에 채의 두 끝을 고정시키는 '잡이'가 없는 것과 같다 하였다.

"인이무신人而無信, 부지기가야不知其可也. 대거무예大車無輗, 소거무월小車無軏, 기하이행지재其何以行之哉?", '사람이 신용이 없으면 쓸만한 데가 없다. 큰 수레에 멍에 채잡이가 없고 작은 수레에 멍에 채받이가 없으면 무엇을 가지고 가게 하겠는가?'라 하였다.

'輗(끌채끝 쐐기 예)'와 '軏(끌채끝 월)'은 모두 마차의 끌채이다. 끌채가 없는 것은 자동차에 운전대가 없는 것과 같다.

공자는 또한 자신의 꿈을 〈公冶長〉에서 "노자안지老者安之, 붕우신지朋友信之, 소자회지少者懷之", '늙은이들은 편안하게 하여 주고, 벗들은 나를 신용 있게 대하도록 하여 주고, 젊은이들은 꿈을 꾸도록 하고 싶다'라 하였다.

'안지安之', 평안하게 하고, '신지信之', 믿음을 갖게 하고, '회지懷之', '꿈을 키우게' 하는 것이다.

코로나로 작금에 처해진 우리의 형편과 너무 잘 맞는 말이다.

美康 文勝煜 미강 문승욱

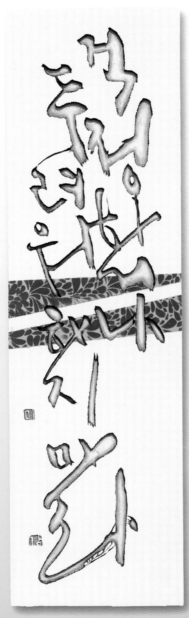

不憂不懼(불우불구) 20×71㎝

'걱정하거나 두려워하지 마라'

'걱정하거나 두려워하지 마라'를 〈논어〉에서는 '불우불구不憂不懼'로 쓴다.

용기가 있는 자는 '불우불구'한다 하였다.

공자는 〈子罕〉에서 "지자불혹知者不惑, 인자불우仁者不憂, 용자불구勇者不懼", '지자는 미혹되지 않으며, 인자는 걱정하지 않으며, 용자는 두려워하지 않는다'라 하였다. 또한 사마우司馬牛가 군자에 대하여 묻자, "불우불구不憂不懼", '근심하지도 않고 두려워하지도 않는다'하고 "내성불구內省不疚"하니 '자기의 마음을 살펴 부끄러운 것이 없는데', 무슨 걱정과 두려움이 있느냐 하였다.

'내성불구'는 맹자가 말한 '우러러 하늘에 부끄럽지 않고, 굽어 아래를 살펴보아 남에게 부끄럽지 않은 것이다.

맹자는 〈盡心上〉에서 '세 가지 즐거움(三樂)이 있는데, 왕 노릇하는 것이 아니라, 부모가 계시는 것, 부끄러움이 없는 것, 교육하는 것'이라 하였다.

"앙불괴어천仰不愧於天, 부부작어인俯不怍於人", '우러러 하늘에 부끄럽지 않고, 굽어 아래를 살펴보아 남에게 부끄럽지 않은 것'이 두 번째 즐거움이라 하였다.

'우구憂懼'는 '患(근심 환)'과도 같은 뜻이다. 사마우가 '남들은 다 형제가 있는데 나만 없다'고 근심을 하자 "사생유명死生有命, 부귀재천富貴在天. 군자경이무실君子敬而無失, 여인공이유예與人恭而有禮. 사해지내四海之內, 개형제야皆兄弟也", '죽고 사는 것은 운명이고, 부자가 되고 귀해지는 것은 하늘에 달린 것이고, 군자가 조심하여 실수하는 일이 없고, 남과 접촉하는데 공손하고 예의가 있으면 온 세상 사람들이 다 자기의 형제들인데', 군자가 "하환호무형제야何患乎無兄弟也?", '어찌 형제 없는 것을 근심하겠소?'라 하였다. 〈顔淵〉편에 나오는 말이다.

모든 사람을 다 형제처럼 사랑하면 세상 사람이 모두 형제이거늘 형제가 없음을 걱정할 필요가 있겠는가.

공자가 사마우에게 '걱정하지 말고 두려워하지 말라(불우불구)'고 한 충고는 혹은 사마우가 형제가 없어 걱정하고 마음이 조급하여 매사에 내성적인 성격의 소유자가 아닌가 한다.

하늘을 우러러 한 점의 부끄럼이 없다면, 무엇이 두려워해야 할 일이 있겠는가. 내심 꺼릴 것이 없는데 나를 해코지 할 까, 남이 무슨 말을 할까 두려워할 필요가 있겠는가.

끊임없는 자신에 대한 성찰과 반성만이 부끄러움 없는 삶을 살 수 있을 것이다. 특히 억압과 핍박에 맞서 정의를 실현하고자 할 때는 그만큼 더 용기가 필요하다.

'자기의 마음을 살펴 부끄러운 것이 없는데', '우러러 하늘에 부끄럽지 않고, 굽어 아래를 살펴보아 남에게 부끄럽지 않은데', 무슨 걱정과 두려움이 있겠느냐.

芽南 裵玉永 아남 배옥영

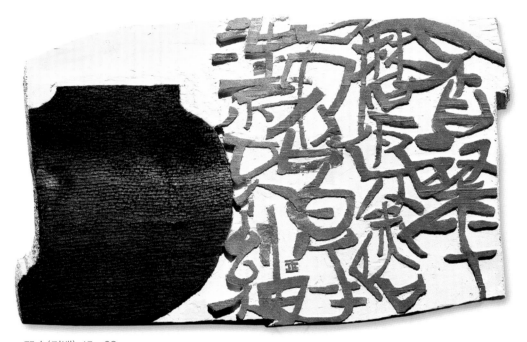

堅白(견백) 45×28㎝

- 철학박사
- 원광대학교 초빙교수 역임
- 사단법인 한문교사연수원 전임교수
- 아남서예심리치료연구소 원장
- 현암인문학연구소 수석연구원

- 초대전 및 개인전 4회
- 전주시 완산구 풍남문4길 25-26
 성원오피스텔714호
- mobile_ 010-5405-6071
- E-mail_anam8488@hanmail.net

不曰堅乎불왈견호, 磨而不磷마이불린, 不曰白乎불왈백호, 涅而不緇날이불치

〈陽貨〉편에서 공자는 "'불왈견호不曰堅乎, 마이불린磨而不磷, 불왈백호不曰白乎, 날이불치涅而不緇', '굳지 않느냐, 갈아도 엷어지지 아니한다. 희지 않느냐, 물들여도 검어지지 아니한다'라 하였다.

'견백堅白'은 '견고하고 하얗다'는 뜻이다. '堅(굳을 견, jiān)'은 '臤'과 '土'으로 이루어진 자이다. '땅이 견고하다'는 뜻이다. '臤(어질 현굳을 간, qiān)'이 소리부이기도 한다. 예서에서는 '堅'이나 '堅'으로 쓴다. '白'자를 갑골문은 '⬦'으로 쓰고, 금문은 '⬦'로 쓴다. 엄지손가락 모양이다. 우두머리 '伯(맏 백, bó,bǎi)'의 뜻으로 쓰이기도 한다.

'마이불린 磨而不磷'은 매우 단단하여 '갈아도 갈리지 않는다'는 뜻으로 '나쁜 환경에 영향을 받지 않는다'는 뜻이다. '날이부치涅而不緇' 역시 같은 뜻이다.

'날이불치涅而不緇' 중 '涅(앙금흙 날, niè)'은 원래 광석의 일종이나 옛날 사람들은 검은 색을 물들일 때 사용하였다. 본 구절에서는 '검은 색을 물들이다'라는 동사의 용법으로 쓰인다.

'緇(검은 비단 치, zī)'는 검은 색으로 물든 인 비단을 가리킨다. '나쁜 환경에 처해도 나빠지지 않는다'는 뜻이다. '마磨'자는 원래 '礳(礳)'로 쓰고, '石'과 소리부 '麻'로 이루어진 자이다. '삼과 같이 가늘고 날카롭게 갈다'라는 뜻이다. '磷(돌 틈을 물이 흐르는 모양 린인)'자는 '石'과 소리부 '粦(도깨비불 린,)'으로 이루어진 자이다. '불빛이 날 정도로 갈다'는 뜻이다.

〈陽貨〉편에서 필힐佛肸이 부르자 공자가 가려고 하자 자로가 "전에 제가 선생님께서 '그 자신이 악한 일을 한 사람의 집에는 군자는 들어가지 않는다'고 말씀하신 것을 들었습니다.

필힐이 중모읍中牟邑을 근거지로 반기叛旗를 들었는데 스승님께서 가시면 어떻게 하십니까?"라고 하자 공자는 그렇다 그 말을 한 적이 있었다라 하면서, 그런데 "불왈견호不曰堅乎, 마이불린磨而不磷. 불왈백호不曰白乎, 날이불치涅而不緇", '극히 견고하다면 갈아도 엷어지지 아니한다고 말하지 않았느냐? 극히 희다면 물들여도 검어지지 아니한다고 말하지 않았는가?'라 하였다.

필힐佛肸은 진晉나라의 대부 조앙趙鞅(간자簡子)의 가신으로 중모中牟의 읍재邑宰로 있었다. 지금의 하남성河南省 탕음현湯陰縣 중모성中牟城이다. 중모中牟엔 범인范寅의 세력이 뻗혀 있었는데, 범씨의 세력을 꺾기 위해 조앙이 위衛나라를 정벌하고 나서 중모를 포위하자 필힐이 반기를 들고 항거하였던 것이다. 본 내용은 ≪사기·공자세가≫에도 보인다.

≪사기≫는 불힐은 중모中牟 고을의 지방장관으로 있었는데, 진晉나라의 조간자趙簡子가 범씨范氏와 중항씨中行氏를 격파하려 하자 중모에서 조간자에게 불복했기에 간자는 이 지역을 공격하였고, 불힐이 이에 중모를 근거지로 반기를 들었으며, 그리고 사람을 보내 협조를 구하고자 공자를 초빙하였다.

공자가 필힐의 요청에 응하자 자로가 비평하자, 공자는 '견고하지(堅) 않느냐, 희지(白) 않느냐'는 악한 짓을 직접 행한 사람들 틈에 간다 하더라도 변하지 않을 자신이 있음을 말하는 것이다.

본 구절에서 또한 '포과공현匏瓜空懸'라는 성어가 보인다.

공자는 자신을 매달려 있는 박에 비유하여 "오개포과야재吾豈匏瓜也哉? 언능계이불식焉能繫而不食?", '내가 어찌 박(포과匏瓜)이겠느냐? 어찌 달려 있고 먹히지 않을 수 있겠느냐?'라 하였다. '박이 그냥 달려 있어 쓰이지 않는다'는 뜻이다. '재능이 있는 사람이 쓰이지 않음'을 가리킨다. 이와 유사한 내용이 ≪양화≫ 제 5편에도 나온다. "공산불요이비반公山弗擾以費畔, 소召, 자욕왕子欲往. 자로불열子路不說, 왈曰: '말지야末之也, 이已. 하필공산씨지지야何必公山氏之之也?' 자왈子曰: '부소아자夫召我者, 이개도재而豈徒哉? 여유용아자如有用我者, 오기위동주호吾其爲東周乎?'", '공산불요가 비읍을 근거지로 반기叛旗를 들었는데, 그가 부르자 선생님께서 가려고 하자, 자로는 그것을 기뻐하지 않고 가실 곳이 없으시면 그만두면 될 것이지, 하필 공산씨한테 가십니까? 라 하자 공자는 나를 부르는 사람이라면 어찌 부질없이 부르겠느냐? 나를 써주는 사람이 있다면 나는 그 나라를 동쪽의 주나라로 만들 것이다.'라 하였다.

'하필공산씨지지야何必公山氏之之也'는 '하필이면 꼭 공산씨에게 가는 가'라는 뜻이다. 앞의 '之'자는 강조하기 위하여 앞으로 온 목적어(公山氏)와 동사(之, 가다) 사이에 쓰인 구조조사이다.

공산불요('弗擾'를 '不紐'로 쓰기도 한다)는 노나라 정공定公 5년(509 B.C)에 비읍費邑의 읍재邑宰가 되었는데, 양화陽貨 등과 함께 계씨季氏에 항거하여 반기를 들었다.

공자는 이때 공산公山씨의 부름에 응하고자 한 것은 그 기회를 이용하여 노나라의 실권을 회복하고 이상적인 정치를 해볼 생각을 가졌다. 동쪽의 주周나라를 만들겠다고 동쪽인 그곳에다 주나라의 성왕들이 이룩한 것 같은 도를 부흥시키겠다는 뜻이다.

노 정공 8년, 공산불뉴는 계씨에게 뜻을 얻지 못하자 양호에게 의탁하여 함께 반란을 일으켜 삼환三桓의 적장자를 폐하고 평소 양호와 사이가 좋은 서자를 세우고자 하여 마침내 계환

자를 체포하였다.

환자는 그를 속여 도망칠 수 있었고, 정공 9년에 양호는 계획이 실패하자 제나라로 도망갔다.

이때 공자의 나이는 50세였다. 공산불뉴는 계씨의 비읍費邑에서 계씨에게 반기를 들고, 사람을 시켜 자기를 도와달라고 공자를 불렀다. 공자는 도를 추구한 지 오래되었고, 시험해 볼 곳이 없음을 답답해하였으나 아무도 자신을 등용하려고 하지 않았다.

이때 공자는 '주나라의 문왕文王과 무왕武王은 풍豐이나 호鎬 같은 작은 지방에서 왕업을 일으켰다. 지금 비 땅은 비록 작기는 하지만 대체로 (풍, 호와) 같지 않겠는가!'라고 말하면서 가려고 하였다.

그러나 자로는 기뻐하는 기색이 없이 공자를 말렸다. 공자가 말하였다. '나를 부르는 것이 어찌 무용한 일이겠는가? 그가 만약 나를 등용한다면 나는 훌륭한 동방의 주나라를 세울 수 있을 것이다!'라 한 것이다. 그러나 공자는 결국 가지 않았다.

주돈이周敦頤의 ≪애연설愛蓮說≫에서 연꽃의 '견정불유堅貞不渝', 진흙탕에서 자라도 오염되지 않는 고상한 품격에 대하여 예찬하였다.

연꽃에 자신의 품격을 비유하고 있다. 이 중 '출어니이불염出淤泥而不染'은 '날이불치涅而不緇'와 같은 의미이다. '날이불치涅而不緇'하려면 미혹되지 않는 군센 의지가 있어야한다.

공자는 나이 40이 들어서야 미혹되지 않았다 하였다. 하물며 우리는 좀 더 나이를 먹고 세상일을 많이 겪고, 욕심을 버리고 '지족知足'하여 자신을 분수를 지키며 만족할 줄 아는 삶을 살았을 때 '날이불치'할 수 있지 않을까.

芽南 裵玉永 아남 배옥영

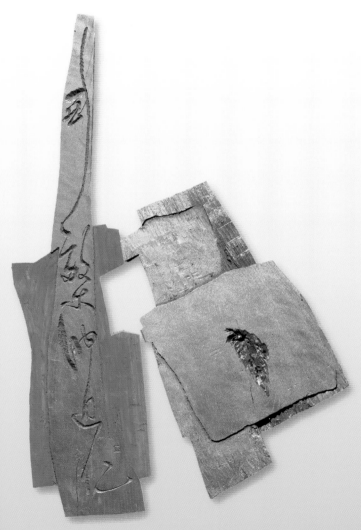

仁(인) 50×83㎝

剛毅木訥近仁 강의목눌근인

공자는 "강의목눌근인剛毅木訥近仁", '강직하고, 과감하고, 질박하고, 어눌하면 인에 가깝다'라 하였다. '강의목눌剛毅木訥'은 '강직하고, 과감하고, 질박하고, 어눌하다'라는 뜻이다.

공자는 이런 사람이면 '인에 가까운' 사람이라 하였다. 인의 경지에는 도달하지 않았다 할지라도, '인을 실천하기에 힘쓰는 사람'이라는 뜻이다. 〈자로〉에 나오는 말이다. 굳은 의지로 물욕에 빠지지 않고 과감한 용기가 있고 언행에 꾸밈이 없고 꾀를 부리지 않는 것, 공자는 이러한 성품을 지닌 이라면 인에 가깝다 할 수 있다고 하였다. '목강돈후木強敦厚', 순박하고 성실하면서 심지가 돈독하고 두터운 것'과도 같은 뜻이다.

'仁(어질 인)'의 고문자는 편방이 '人'과 '二'인 '𠆌'으로 쓰거나, '尸'와 '二'인 '𡰥'으로 쓰거나, 혹은 '身'과 '心'인 '𦟛'·'𢞰'으로 쓴다. '人'과 '尸'는 같은 의미이고, '人'와 '二'로 쓰는 것은 사람과 사람의 어짐으로 맺어져야 하고, '身'과 '心'은 사람이 갖추어야 할 몸가짐이 어질어야 한다는 것과 같은 의미이다. '인'은 《논어》에서 '공경(悌)'·'충성(忠)'·'용서(恕)'·'예절(禮)'·'지식(知)'·'용감(勇)'·'공손(恭)'·'관용(寬)'·'믿음(信)'·'민첩(敏)'·'베품(惠)'·'효도(孝)'·'도의(義)'·'사랑(愛)' 등 다양한 내용을 포함한다.

《논어》에서는 '강의목눌剛毅木訥'하면 '인'에 가깝다'했으며, 그 수양과정으로는 학문적으로는 널리 배우고 뜻을 돈독히 하고, 박학독지博學篤志, 절실하게 묻고 가깝게 생각하는 것, '절문근사切問近思'해야 인을 실천할 수 있다하였다.

'毅(굳셀 의)'는 '의지가 굳셈'을 말한다.

〈泰伯〉에서 증자는 "사불가이불홍의士不可以不弘毅, 임중이도원任重而道遠. 인이위기임仁以爲己任, 불역중호不亦重乎? 사이후기死而後已, 불역원호不亦遠乎?", '선비는 도량이 넓고 의지가 굳지 않으면 안 된다. 이는 책임감이 막중하고 갈 길은 멀기 때문이다.

인을 실천하는 것이 자기의 임무이기 때문에 막중하지 않겠는가? 죽은 뒤에야 이를 그만둘 수 있으니 또한 멀지 않겠는가?'라 하였다.

'홍의弘毅' 중 '홍'은 도량이 넓고 크며, '의'는 굳세고 강한 의지이다. '사이후이死而後已'는 '죽은 후에야 그만 둔다'는 뜻이다. 죽을 때까지 최선을 다한다는 뜻이다. '국궁진췌鞠躬盡瘁', '자신의 모든 것을 다 바치다'는 뜻과도 일맥상통한다.

성인에게 있어 '인'은 일종의 책임이나, 우리에게는 '목표'이고 '꿈'이다. '꿈'은 '희망'이다. '희망'이

없다는 것은 죽음과 같다. 만약에 꿈이 없다고 한다면, 골인점 없이 달리는 마라토너와 같다.

한 발 한 발 힘들게 내딛는 오르막길을 골인점이 없이 달릴 수 있겠는가. 희망이 있기 때문에 인생의 긴 여정을 힘 드는 줄 모르고 열심히 끝까지 달리는 것이다. 이것이 '근인近仁'이다.

'木'은 나무와 같이 '질박함'을 말한다. '온유돈후溫柔敦厚', '온화하고 부드러우며 돈독하고 두터운 것'과 같은 뜻이다.

'訥(말 더듬을 눌)'은 '어눌하다'는 뜻이다.

꾸며서 사탕발림하지 말고 정직하게 또박또박 사실대로 말한다는 뜻이다. 말만 잘하고 실천하지 않는 사람을 〈논어〉는 '색려내임色厲內荏', '겉으로는 엄격하게 보이나 속마음은 부드러워 외모와 내심이 다른' 사람이고, '천유지도穿窬之盜', 즉 '담을 넘는 '도적놈'과 같다 하였다.

(陽貨)에서 공자는 "색려이내임色厲而內荏, 비저소인譬諸小人, 기유천유지도야여其猶穿窬之盜也與?", '얼굴빛은 위엄이 있으면서 속이 나약한 것은, 그것을 소인배와 비유한다면, 마치 벽을 뚫고 담을 넘는 도둑과 같다'라 하였다.

군자는 겉과 속이 같아야 하는데, 겉으로는 위엄을 보이고 속은 그와 반대로 겁이 나서 어쩔 줄 몰라 하는 것은 외모와 내심이 일치하지 않은 겉과 속이 다른 위선자이다. 벽을 뚫거나 담을 넘어가는 도적들과 같다. 도둑들은 외면으로는 태연하고 아무렇지도 않은 체하고 당당하게 꾸미고 살지마는 속으로는 자기가 한 짓이 드러나서 욕을 보게 되지나 않을까 항상 조마조마하며 산다. 이런 자를 위선자라 한다.

'색려내임色厲內荏'과 유사한 말로 '명불부실名不副實'이란 단어가 있다.

'명부기실名副其實'과 반대되는 말이다.

자신이 능력을 갖추고 있지 않으면서도, 사탕발린 말로 남을 현혹해서는 안 된다. 오히려 군자는 말은 어눌하게 하여도 행동은 민첩하게 실천할 수 있는 능력을 갖추고 있어야 한다.

사람의 속과 겉이 다르다는 말로 '구시심비口是心非'·'양봉음위陽奉陰違'·'언불유충言不由衷'과 '구밀복검口蜜腹劍' 등이 있다. '구시심비'는 말로는 옳다고 하면서 마음속으로 사실상 그렇게 생각하지 않는 것을 말하고, '양봉음위'는 '겉으로는 복종하나 속으로는 따르지 않다'는 것으로 '면종복배面從腹背'와 같은 말이다.

'언불유충'은 '말이 진심에서 우러나오지 않고', 속에 없는 소리를 하는 것을 말하며, '구밀복검'은 '말은 달콤하게 하면서 속으론 칼을 품고 남을 해칠 생각을 하는 교활하고 음흉함'을 말한다. 이런 사람을 소인배라 할 것이다.

보기엔 대단한 사람인 줄 알았더니 아무것도 아니라는 말을 듣는 것보다, 자신의 진실한 모습을 보여주는 것이 솔직담백하고 보기 좋다. 알면 안다고 하고, "지지위지지知之爲知之, 부지위부지不知爲不知", '모르면 모른다고 하는 것'이 "시지야是知也", '아는 것'이 듯, 아는 척하려다가 오히려 거짓말을 하게 되고, 어색한 행동을 하게 되어 인격적으로 손상을 입게 된다.

사람은 남에게 잘 보이기 위하여 꾸미기를 좋아한다.

몸치장은 남을 배려하는 일종의 예의범절일 수도 있으나 지나치면 남의 눈살을 찌푸리게 한다. 꾸밈으로 자신에게 직접적인 피해가 오는 것은 지식에 대한 위장이다. 모르면서 아는 척하는 것은 상대방이 금방 알게 되어 오히려 인격적으로 의심을 받게 된다.

'색려내임'한 사람은 남에게 잘 보이려고 그럴 듯하게 꾸며대고 알랑거리는 '교언영색巧言令色'을 잘하고, 권모술수에 뛰어나다.

'외유내강外柔內剛'은 겉으로는 부드럽고 순하나 속은 곧고 꿋꿋한 사람을 말한다. 한두 번 대해보면 그 사람이 '외유내강'형인지, '색려내임'형인지 바로 알 수 있다. 아부는 듣는 사람도 좋아하지 않는다.

공자는 '강함'만을 찬성하지는 않았다.

〈述而〉에서 자로가 "자행삼군子行三軍, 즉수여則誰與?", '선생님께서 삼군을 통솔하신다면 누구와 함께 하시겠습니까?'라 하자, 공자는 "폭호빙하暴虎馮河, 사이무회자死而無悔者, 오불여야吾不與也. 필야임사이구必也臨事而懼, 호모이성자야好謀而成者也", '맨손으로 범에게 달려들고 황하를 맨발로 건너며 죽어도 뉘우침이 없는 사람과는 나는 함께 하지 않을 것이다.

나는 반드시 어려운 일에 임해서 두려워하고 미리 계획해서 성공하기를 좋아하는 사람과 함께 할 것이다'라 하였다.

공자는 자로와 같이 용감만 하고 부드러움을 갖추지 않은 만용蠻勇하는 행위를 좋게 보지 않았다.

〈公冶長〉에서 자로의 용감무쌍함을 비꼬는 내용이 또 있다.

공자가 "도불행道不行, 승부부우해乘桴浮于海. 종아자기유여從我者其由與?", '도가 행하여지지 않아서 뗏목을 타고 바다로 떠나가게 되면 나를 따라올 사람은 유由(자로子路)일 게다'라 하자 자로가 기뻐하자 공자는 이어서 자로는 "호용과아好勇過我, 무소취재無所取材", '용맹한 것을 좋아하기는 나보다 낫지만 사리事理를 분간할 줄 모른다'라 하였다.

용감하기만 하면 안된다. 사리를 판단할 줄 알고 대처할 수 있는 지혜가 필요하다.

공자는 〈憲問〉편에서 "현자피세賢者辟世, 기차피지其次辟地, 기차피색其次辟色, 기차피언其次辟言", '현자는 정도正道가 행하여지지 않게 되면 초야에 은둔하여 세상을 피하고, 혼란한 나라의 땅을 피해서 잘 다스려진 나라로 가며, 어질지 않은 군주가 자신을 예의로 대하지 않으면 그의 안색을 피하며, 군주가 자기의 사상을 받아들이지 않으면 물러나 말을 하지 않는다하였다. '辟'은 '避(피할 피)'로 읽는다.

'강직하고, 과감하고, 질박하고, 어눌하면 인에 가깝지만', 예로 다스려야만이 '인' 할 수 있다.

和庭 李惠淑 화정 이혜숙

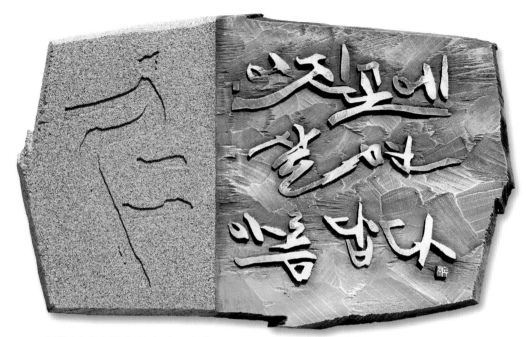

인(仁) '어진 곳에 살면 아름답다' 56×39㎝

인(仁), '어진 곳에 살면 아름답다'

'어진 곳에 살면 아름답다'를 《논어》는 '이인위미里仁爲美'로 쓴다. 공자가 〈里仁〉편에서 한 말이다. 공자는 "이인위미里仁爲美, 택불처인擇不處仁, 언득지焉得知", "어짐에 사는 것이 좋은 일인데, 어진 일을 행하지 않으니 어찌 지혜롭다고 할 수 있는가."라 하였다.

'인(仁)'은 유학에서 가장 중요한 핵심 사상이며, 나라를 다스리거나 사람에게 필요한 가장 근본적인 원칙이다.

• 대한민국서예대전 초대작가 심사위원 역임
• 전라북도서예대전 초대작가 심사위원 역임
• 전주전통공예전국대전 운영위원
 심사위원 역임
• 세계서예전북비엔날레 출품('07~'21)
• 한국서각학회전('11~'14)

• 개인전 1회
• 아름다운 한글전(2021 완주향토문화회관)
• 현) 우석대학교 교수
• 전주시 완산구 구덕마을길 74
• 063)290-1614 010-9223-3984
• e-mail: hsuk3984@hanmail.net

'仁(어질 인)'자를 고문자는 '𠔼(仁)'으로 쓰거나, '𡰥(𡰥)'으로 쓰거나, 혹은 '𢎀'·'𢛛' (忎)'으로 쓴다. '人'과 '尸'는 같은 의미이다. '𢎀'·'𢛛'자를 《설문해자》는 '忎'자라 하였으나, 사실상 '身'과 '心'으로 이루어진 자이다. 심신의 수양을 나타낸다. '人'·'尸'·'身'과 '心'과 '二'를 쓰는 것은 사람과 사람의 어짊으로 맺어져야 하고, '身'과 '心'은 사람이 갖추어야 할 몸가짐이 어질어야 한다는 의미이다. 《논어》에서 인의 구체적인 항목을 '공경(悌)'·'충성(忠)'·'용서(恕)'·'예절(禮)'·'지식(知)'·'용감(勇)'·'공손(恭)'·'관용(寬)'·'믿음(信)'·'민첩(敏)'·'베풂(惠)'·'효도(孝)'·'도의(義)'·'사랑(愛)' 등이라 하였다. 공자는 오직 인한 자만이 곤궁한 생활에서도 오래 머물 수 있고, 오랫동안 즐거움을 즐길 수 있다하였다.

〈里仁〉편에서 공자는 "불인자불가이구처약不仁者不可以久處約, 불가이장처락不可以長處樂. 인자안인仁者安仁, 지자리인知者利仁', '인자仁慈하지 않은 사람은 곤궁 속에서 오래 견디지 못하고, 즐거운 가운데도 오래 있지 못한다. 인자한 사람은 인자함을 편안히 여기고 지혜로운 사람은 인자한 것을 이롭게 여긴다'라 하였다.

어진 사람은 무엇을 할 수 있을까?

어진 사람만이 예를 행할 수 있고, 음악을 즐길 수 있으며, 검소한 생활을 할 수 있고, 오랫동안 즐길 줄 알며, 어짊을 편안히 여기며, 지혜로운 자만이 인을 이롭게 한다. 어진 자만이 사람을 좋아할 수도 미워할 수도 있으며, 어진 사람은 산을 좋아하며, 정적이며, 장수하며, 두려움이 없다.

어진 자는 또한 자신이 서고자 하면 먼저 다른 사람을 세우고, 자신이 통달하고자 하면 남을 먼저 통달시키며, 자기가 원하지 않는 바는 다른 사람에게도 바라지 않는다. 어진 사람은 공손하고 너그러우며 미덥고 민첩하며 은혜롭다. 공손하면 업신여김을 받지 않고, 너그러우면 사람의 마음을 얻고, 믿음이 있으면 사람이 임무를 다하며, 민첩하면 공이 있게 되고, 은혜로우면 족히 남을 부릴 수 있기 때문인 것이다.

그래서 공자는 〈陽貨〉편에서 "공恭, 관寬, 신信, 민敏, 혜惠. 공즉불모恭則不侮, 관즉득중寬則得衆, 신즉인임언信則人任焉, 민즉유공敏則有功, 혜즉족이사인惠則足以使人', '공손함, 너그러움, 미더움, 민첩함, 은혜로움이 인이다.

공손하면 업신여김을 받지 않고, 너그러우면 사람의 마음을 얻고, 믿음이 있으면 사람이 임무를 맡기고, 민첩하면 공이 있게 되고, 은혜로우면 족히 남을 부릴 수 있다."하였다. 이런 사람이 어진 사람이다.

어진 사람은 또한 말을 교묘하게 하거나 아첨하지 않으며, 굳세고 꿋꿋하고 질박하고 어눌하지만, 사람을 사랑한다.

〈良貨〉에서 공자는 "교언영색巧言令色, 선의인鮮矣仁', '말을 교묘하게 하고 아첨하는 자는 어진이가 드물다'라 하였고, 〈子路〉에서 "강의목눌剛毅木訥, 근인近仁', '굳세고 꿋꿋하고 질박

하고 어눌한 것이 인에 가깝다'라하고, 번지樊遲가 인에 대해서 묻자, 〈顔淵〉편에서 "애인愛人", '사람을 사랑한다'라 하였다. 그렇다면 어짐을 어떻게 실천해야 하는가? 자기를 극복하고 예로 돌아 가야하며, 목숨을 잃는다 해도 인을 이루어야 하며, 인을 위해서는 어느 누구에게도 양보해서는 안 되는 것이다.

먼저 사람이 되고 난 다음에 공부를 해야 하는 것이며, 인이 있는 곳으로 찾아가서 살아야 하고, 최종 목표는 도에 뜻을 두고, 도덕에 의거하며, 인에 의지해서, 예藝에서 노닐 줄 알아야 한다.

학문적으로는 널리 배우고 뜻을 돈독히 하고, '박학독지博學篤志', 절실하게 묻고 가깝게 생각하는 것, '절문근사切問近思'가 인을 실천하는 것이다.

배움이란 '학식'만이 아니다. '수양'이 가장 중요하다. 수양이 되고 난 다음에 여력이 있으면 배우라 하였다.

공자는 〈學而〉편에서 "제자弟子, 입즉효入則孝, 출즉효出則悌, 근이신謹而信, 범애중汎愛衆, 친인親仁, 행유여력行有餘力, 즉이학문則以學文', '제자는 들어와서는 효도하고 나가서는 공경하고 삼가고 믿음을 주고 두루 널리 사랑하고, 어진 사람과 친하게 지내야 한다. 그리고 난 다음 여력이 있으면 글을 배워라'라 하였다.

육예六藝을 즐기는 것도 마찬가지다. 먼저 목표를 '도'에 두고 '덕'과 '인'을 가장 근본으로 삼으면서 즐겨야 하는 것이다.

〈술이〉편에서 공자는 "지어도志於道, 거어덕據於德, 의어인依於仁, 유어예游於藝', '도에 뜻을 두고 덕을 근거로 하며 인에 의지하고 육예에서 노닌다'라 하였다.

《맹자》는 인의예지仁義禮智로 마음을 치장하면 몸은 가만히 있어도 국토는 넓혀지고 백성은 많아지게 되고, 또한 온 천하의 백성들이 안정되고 행복하게 된다 하였다.

인하면 자연히 마음이 편해지고 행복해져 만면에 웃음이 가득하니, 다른 사람이 그를 보면 마음이 편해지고 그를 좋아하지 않을 수 없게 되는 것이다.

인자는 인에 있으면 오히려 마음이 편해지니 '인자안인仁者安仁'은 혹은 본질적인 마음에 갖추어야 할 덕목이기도 하고, 인을 하게 되면 인이 더욱 이롭게 되는 것이니

'인자이인仁者利仁'은 혹은 인을 행함으로써 얻어지는 결과이기도 하다.

인자는 인에 있는 것이 편하고 인을 하게 되면 인이 더욱 이롭게 되는데, 어찌 인을 남에게 양보하겠는가. 그래서 공자는 인을 실천하는 것에 있어서는 스승에게도 양보하지 않는다하였다.

'이인위미里仁爲美'는 또한 '어진 곳에 살면 아름다워 지는 것'으로 해석하기도 한다. 맹모가 세 번 이사한 '맹모삼천지교孟母三遷之敎'와 같다.

어진 사람들과 어울리면 어질어 진다. 먹을 가까이 하면 검어지기 마련이다.

인자한 사람은 인자함을 편안해 하고, 지혜로운 사람은 인자함을 이로운 것으로 여긴다.

和庭 李惠淑 화정 이혜숙

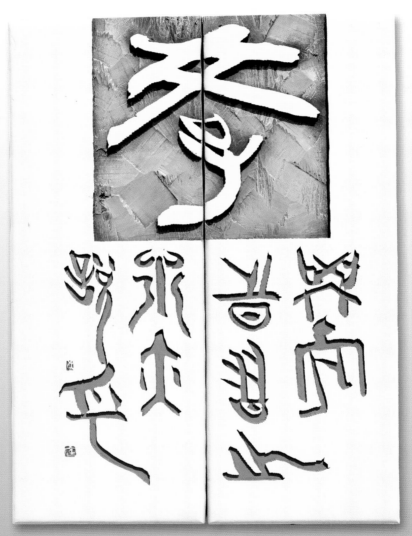

學而時習(학이시습) 42×55㎝

學학, 學而時習之학이시습지 不亦說乎불역열호

'학이시습學而時習'은 '배우고 수시로 익히다'는 뜻이다.

《논어》에 첫 구절에 나오는 말이다. 공자가 첫 번째로 뽑은 기쁜 일이다.

〈學而〉편에서 "학이시습지學而時習之, 불역열호不亦說乎. 유붕자원방래有朋自遠方來, 불역락호不亦樂乎! 인부지이불온人不知而不慍, 불역군자호不亦君子乎", '배우고 수시로 익히니 또한 기쁘지 않겠는가! 멀리서 친구가 찾아오니 또한 기쁘지 아니한가? 다른 사람이 몰라주더라도 화내지 않으니 또한 군자가 아니겠는가!'라 하였다. 군자에는 배우는 일, 멀리서 나를 알아주고 친구들이 찾아오는 일이 기쁜 일이다.

'학學'자를 갑골문은 '𦥑'으로 쓰기도 한다. '爻(乂)'는 '𠃌'으로 이루어진 자이다. 집에서 셈을 배우는 모양이다. '시時'자는 㫼로 쓰기도 한다. '日'과 소리부 '止'로 이루어진 자이다. 전국문자는 '㫼'로 쓰거나 혹은 '又'를 추가하여 '�541'로 쓰기도 한다. '時'자는 '日'과 '寺'로 이루어진 자이고, '寺'는 '又(手)'와 소리부 '之'로 이루어진 자이다.

'習(익힐 습)'자를 갑골문은 '習'로 쓴다. 원래는 '羽'와 '日'로 이루어진 자이다. 새끼 새가 낮에 날개짓을 배우는 모양이다. '不'자를 갑골문은 '𣎴'·'𣎴'·'𣎴'로 쓰고, '𣎴'·'𣎴'·'𣎴'이나 전국문자는 '𣎴'·'𣎴'로 쓴다. 《설문해자》는 '새가 날아가 버린 모양'이라 하였으나, 그 유래에 대해서는 확실히 알 수가 없다. '열說'자는 '悅(기쁠 열)'로 읽는다. '기뻐하다'는 뜻이다. '乎'자는 '呼(부를 호)'자와 같은 자이다. 세 개의 점과 '丂'로 이루어진 자이다. 나무 가지 위를 바람이 '呼呼' 소리를 내며 부는 모양이다. 갑골문은 '𠂤'로 쓰고 금문은 '𠂤'나 '𠂤'로 쓴다.

'부지불온不知不慍' 중 '慍(성낼 온)'자는 '성내다'라는 뜻이다.

남이 나를 알아주지 않음에도 화를 내지 않으면 군자라 했다. 남이 알아주지 않음에도 묵묵히 자신의 신념을 위하여 노력하는 일은 옛날이나 지금이나 어려운 일이고, 성인군자도 역시 실천하기 힘든 일이었나 보다.

논어에서 '군자'와 반대되는 사람은 '소인'이다. 이 둘은 자주 비교되어 반대되는 개념으로 쓰인다.

군자가 인격의 완성자라면 소인은 그 반대이다. 혹은 그저 좋은 사람과 나쁜 사람이거나, 노력하는 사람과 게으른 사람의 차이일 수도 있다.

'유붕자원방래' 중의 '친구(朋)'를 어떤 사람은 도의적인 의미로 해석하지 않고, 공자가 중국 최초로 사설학교를 운영하였기 때문에 공자의 명성을 듣고 찾아오는 수강생들로 이해하기도 한다. 멀리서 찾아오니 기분 나쁠 리가 없었을 것이다.

공자는 〈학이〉편에서 '호학好學'은 "식무구포食無求飽, 거무구안居無求安, 민어사이신어언敏於事而愼於言, 취유도이정언就有道而正焉', '식사하는 데는 배부르기를 바라지 않고, 거처하는 데는 편안하기를 바라지 않고, 일에 민첩하며 말을 함에 있어서 조심스럽고, 도덕이 있는 사람에게 나가 자신을 바로잡는다면 배우기를 좋아한다고 할 수 있다'라 하였다.

'취유도이정언就有道而正焉' 중 '就(나아갈 취)'는 '나아가다'는 뜻이다. '정언正焉'은 '그것을 바로잡다'라는 뜻이다

'공문자孔文子'의 익호謚號를 '문文'을 쓰는 이유는 '민이호학敏而好學, 불치하문不恥下問', '아는 것이 빠르고 배우기를 좋아하여, 아랫사람에게 묻기를 두려워하지 않았기' 때문이라 하였다.

또한 공자는 학생들을 가리키기를 "독신호학篤信好學, 수사선도守死善道. 위방불립危邦不入, 난방불거亂邦不居. 천하유도즉현天下有道則見, 무도즉은無道則隱. 방유도邦有道, 빈차천언貧且賤焉, 치야恥也, 방무도邦無道, 부차귀언富且貴焉, 치야恥也', '군게 믿고 배우기를 좋아하고, 죽음으로 좋은 훌륭한 도를 지키라. 위태로운 나라에는 들어가지 말고, 혼란한 나라에는 살지 말라.

세상에 정도正道가 행하여지지 않으면 숨는 것이다. 나라에 정도가 행하여지는데 빈천하게 산다는 것은 수치다. 나라에 정도가 행하여지지 않는데 부귀를 누리는 것은 수치다'라 하였다.

배움이란 '온고지신溫故知新'이다.

'옛 것은 복습하고 새로운 것은 배우다'라는 뜻이다. 이전에 배운 내용을 익히고, 이를 통하여 새로운 지식을 알아가는 것을 말한다.

'온고지신'을 하면 스승이 될 수 있다. 공자는 〈爲政〉에서 "온고이지신溫故而知新, 가이위사의可以爲師矣", "옛 것을 파악하고 새로운 것을 알면 스승이 될 수 있다."라 하였다.

'온고'는 논어 첫 구절에, '배우고 수시로 그것을 복습하는 것은 기쁜 일'이라 한 의미와 같다. 배운 것을 복습한다는 것은 스승님의 가르침을 실천하고 응용하여 새로운 것을 추구하기 위한 발판을 마련하는 것이다.

공자는 '배우기만 하고 사고를 하지 않으면 학문이 체계를 이루지 못하고, 사색만 하고 배우지 않으면 오류나 독단에 빠질 위험이 있다'하였다. 공자는 〈爲政〉에서 "학이불사즉망學而不思則罔, 사이불학즉태思而不學則殆', '배우되 생각하지 않으면 막막하게 되고, 생각만 하고 배우지 않으면 위태롭다'라 하였다.

'罔'은 '惘(멍할 망, waǐng)'자와 같은 의미로 알지 못하여 멍하고 답답한 상태를 말한다.

배우고 사고한다는 것은 배운 것을 복습하고 이를 정리화하고 체계화하여 완전히 자신의 것

으로 확립화하는 것을 말한다.

배운다는 것은 선인들이 오랜 세월에 걸쳐 연마한 훌륭한 경험을 자신이 간접 경험하는 것이다. 이 경험에는 고통의 눈물과 세월의 아픔이 녹아있다. 이러한 경험을 배우지 않으면서 가슴으로 받아들이지 않고 머리로만 생각하기 때문에 아집과 독단에 빠지기 쉽다.

공자는 '선비는 가난 속에서 즐거움을 찾아야한다'고 했다.

'지식인이란 배부름을 구하지 않고, 편안한 거처자리를 구하지 않는다', "사지어도士志於道, 이치악의악식자而恥惡衣惡食者, 미족여의야未足與議也", '도에 뜻을 두면서도 나쁜 옷과 나쁜 음식을 부끄럽게 생각하는 선비가 있다면, 이와는 의논할 여지가 없다', '거친 밥을 먹고 물을 마시고 팔베개를 하고 누워도, 즐거움이 그곳에 있다. 의롭지 않게 부자가 되고 명예를 얻는 것은 나에게 뜬 구름과 같다'라 하였다.

공자는 제자 안회를 매우 아꼈다.

한 그릇 밥과 한 표주박의 물만을 마시는 '표음단사瓢飲簞食'하여도 안회는 즐거워하였다. 〈雍也〉편에서 공자는 '어질도다, 안회(안연)이여'라 하면서, 안회를 일컬어 "일단사一簞食, 일표음一瓢飲, 재누항在陋巷, 인불감기우人不堪其憂, 회야불개기락回也不改其樂', '광주리에 담은 간단한 식사를 하고 표주박으로 물을 마시고, 누추한 골목에 살아도, 남들을 그 근심을 견뎌내지 못하지만 안회는 그 즐거움을 고치지 않는구나'라 하였다.

안연은 진정한 '학이시습지'한 자이다.

배운다는 것은 즐거운 것이다.

'온고지신', 옛것을 복습하면서 새로운 정보를 익힌다는 것은 즐거운 일이 아닐 수 없다.

四於堂 崔南圭 사어당 최남규

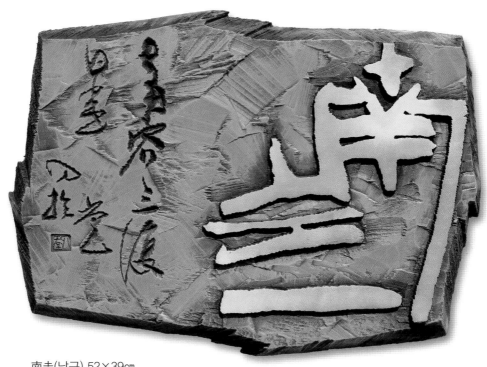

南圭(남규) 52×39cm

• 대한민국서예대전 초대작가
• 현)전북대학교 중국어문학과 교수
• 아름다운 한글전(2021 완주향토문화회관)
• 전주시 덕진구 석소로 55, 113동 1401호
• mobile_010-6428-2037

南圭 남규, '南容三復白圭 남용삼복백규'

전주 최씨 제 28世의 돌림자가 '규圭'이다. 부모님이 지어주신 좋아하는 이름이다.

〈논어〉를 읽을 때 마다 '남규南圭'가 연상되는 글귀가 있다.

'남용南容'을 공자는 조카 사위로 맞이하였다. 공자는 남용南容을 조카사위로 삼으면서 〈공야장公冶長〉에서 "방유도邦有道, 불폐不廢, 방무도邦無道, 면어형륙免於刑戮', '나라가 정도에 의해 다스려지는 경우에는 버림을 받지 않고, 나라가 정도에 의해 다스려지지 않는 경우에는 형벌을 받지 않는' 사람이라 하였다.

〈先進〉에서 공자는 남용이 "남용삼복백규南容三復白圭", '남용이 〈백규白圭〉장을 되풀이 외우자했기 때문에 "이기형지자처지以其兄之子妻之', '자기 형의 딸을 그의 아내로 주셨다'라 하였다.

공자가 남용을 자기의 조카사위로 삼은 것은 매일매일 되풀이 해서 《詩經·大雅·抑》중 제6장 '배규白圭장을 외었기 때문이다. 끝의 네 귀 "백규지점白圭之玷, 상가마야尙可磨也. 사언지점斯言之玷, 불가위야不可爲也', '흰 옥홀에 있는 흠은 그래도 갈아 없앨 수 있으나, 이 말이란 것의 흠은 그렇게 할 수 없다'. 이것을 매일같이 되풀이 외우는 것은 말을 삼가기 위해 스스로를 경계하는 것으로, 그것을 통해 믿을 수 있는 인물임을 확신하고 조카딸을 그의 아내로 삼았다.

지금은 '백규지점白圭之玷'을 '백옥의 작은 흠점'이라 해서 작은 약점을 지닌 사람으로 비유하기도 한다. '백옥미하白玉微瑕'라고도 한다. 즉 '옥의 티'라는 뜻이다.

'남규南圭'는 '남용南容'과 '백규白圭'에서 취하였다.

지금은 '삼복사언三復斯言'라는 성어로 쓰이기도 한다. '같은 말을 세 번 반복하거나 낭독하여 그 의미를 깨닫다'는 뜻으로, 몹시 중시 여겨 '거듭 세 번 반복하다'는 뜻으로 쓰인다.

남용南容은 노나라 사람이고, 공자의 제자이다.

성은 남궁南宮이고 이름은 괄括이며, 자는 자용子容이다. 공자의 아버지 숙량흘叔梁紇은 공자를 낳기 전에 딸 아홉과 아들 한 명의 이복 형제를 두었다. 다시 공자의 어머니 안징재顔徵在를 취하여 공자를 낳았다. 본 구절에서 형은 이복 형 맹피孟皮를 가리킨다. 맹피는 이미 이때 세상을 떴기 때문에 형 대신을 형의 딸 질녀를 시집보낸 것이다. 아래는 〈억抑〉의 내용이다.

그대의 말을 삼가며,
그대의 엄숙하고 위엄있는 태도를 공경하여 훌륭하지 않음이 없기를.

慎爾出話, 敬爾威儀, 無不柔嘉.

흰 옥홀에 있는 흠은 그래도 갈아 없앨 수 있으나,

이 말이란 것의 흠은 그렇게 할 수 없다네.

白圭之玷, 尙可磨也.

斯言之玷, 不可爲也.

가벼이 말하지 말고 함부로 지껄이지 말기를,

내 혀는 아무도 건드리지 못하고, 한 말은 좇아가 잡을 수 없겠네.

無易由言, 無曰苟矣,

莫捫朕舌, 言不可逝矣.

모든 말에는 대답이 없는 것이 없고, 모든 덕에는 응보가 없는 것이 없나니,

친구들을 사랑하며 백성들과 젊은이를 사랑하면

자손들 끊임없이 번성하여 만민이 받들게 될 것이네.

無言不讎, 無德不報.

惠于朋友, 庶民小子.

子孫繩繩, 萬民靡不承.

위≪시경≫은 '백규지점白圭之玷'이라는 성어로도 유명하다.

'백규지점'은 원래 '흰 옥의 티'라는 말로서 '말을 삼가지 않는 결점'이나 '완벽한 사람이나 물건이 가진 조그만 결점'이라는 뜻으로 쓰인다. '玷(이지러질 점, diàn)'자는 '옥의 한쪽이 이그러지다'는 뜻이다.

남용이 위의 구절을 매일같이 되풀이 외우는 것은 말을 삼가고 스스로를 경계하고자 했기 때문에 공자는 이를 믿을 수 있는 인물임을 확신하고 조카딸을 그의 아내로 내준 것이다.

말이란 너무 쉽게 할 수 있는 것이니 정말 조심할 일이다.

고대 페르시아 속담엔 '총에 맞은 상처는 치료할 수 있지만, 사람의 입에 맞은 상처는 아물지 않는다'하였다.

아는 자는 말이 없는 법이고, '지자불언知者不言', 세 번 생각해서 말을 해야 할 것이고, '삼사일언三思一言', 말은 삼가고 행동을 신중하게 해야 하는 '근언신행謹言愼行'해야 할 것이다.

四於堂 崔南圭 사어당 최남규

翕純皦繹(흡순교역) 44×55㎝

翕純皦繹 흡순교역

'흡순교역翕純皦繹'은 공자의 음악에 대한 평이다.

〈八佾〉에서 노나라의 태사太師에게 음악에 관해서 공자는 "악기가지야樂其可知也, 시작始作, 흡여야翕如也, 종지從之, 순여야純如也, 교여야皦如也, 역여야繹如也, 이성以成", '음악이란 (연주하는 과정을) 알 수 있는 것이다. 처음 시작할 때는 (오음五音이) 일제히 합해서 일어나고 그것이 본 가락으로 들어가면 각자 순수한 소리를 내어 명백해지고, 절주節奏가 서로 뚜렷해지고, 그 상태로 계속되면서 한 단락이 끝나는 것이다'라 하였다.

'흡순교역' 구절은 개인적으로 《논어》에서 가장 이해하기 어려운 내용이다.

'흡순교역'은 음악의 일종의 기승전결과 같은 단계이다.

'흡순교역'에 대한 자세한 내용은 알 수 없으나, '翕(합할 흡)'은 각기의 악기 소리가 합주되어 혼연일체가 되는 것이고, '純(순수할 순)'은 조화를 이루다가 악기가 하나씩 단독 연주되어 음색이 순수해지는 것이고, '皦(옥석 흴 교, jiǎo)'는 각각의 음악이 단독으로 연주되어 '맑고 깨끗하며 또렷한 음색을 내는 것이고, '繹(풀어낼 역)'는 '얼킨 실타래를 풀어내 듯 연주가 여운을 남기면서 한 동안 계속되는 것'으로 일반적으로 해석한다. 혹은 '皦'자는 '繳(얽힐 격, jiǎo)'로 읽는 것이 아닌가 한다.

교향악단이 처음에는 일제의 악기의 소리가 '합쳐져(翕)' 연주되다가, 다음은 각각의 악기가 자신만의 가지고 독특한 음색으로 독자적(純)으로 연주되다가, 마치 실타래가 얽혀있듯이 모든 악기가 다시 혼합적으로 연주되어, 마지막엔 혼합된 음색의 실타래를 풀 듯이(繹) 여운을 남기면서 끝나는 음악 연주의 상태를 말하는 것이 아닌가 한다.

공자는 음악을 대단히 중시하였고, 교육의 한 방도로 삼았다.

《사기·공자세가》에 공자와 음악에 관한 내용이 나온다.

'흡순교역' 구절 역시 《사기》에 보이는 내용이다.

"오자위반노吾自衛反魯, 연후악정然後樂正, 아송각득기소雅頌各得其所. 고자시삼천여편古者詩三千餘篇, 급지공자及至孔子, 거기중去其重, 취가시어예의取可施於禮義, 상채설후직上采契后稷, 중술은주지성中述殷周之盛, 지유려지결至幽厲之缺, 시어임석始於衽席, 고왈관저지난이위풍시故曰'關雎之亂以爲風始, 녹명위소아시鹿鳴爲小雅始, 문왕위대아시文王爲大雅始, 청묘위송시清廟爲頌始. 삼백오편공자개현가지三百五篇孔子皆弦歌之, 이구합소무아송지음以求合韶武雅頌之音", '내가 위나라에서 노나라로 돌아온 이후에 비로소 음악이 바르게 되고 《아》와 《송》이 각기 제자리를 찾았다. 옛날에는 《시》가 3,000여 편이었으나 공자에 이르러 그 중복된 것

을 빼고 예의에 응용할 수 있는 것만 취하였다.

위는 자설子契과 후직后稷에 관한 시이고, 중간은 은과 주 나라의 성대함을 서술한 시이며, 아래는 유왕幽王과 여왕厲王의 실정失政에 관한 시에까지 이르렀다.

시의 내용은 남녀의 정을 다루는 비교적 이해하기 쉬운 것으로부터 시작하여서, 〈풍〉은 〈관저〉편으로 시작하고, 〈소아〉는 〈녹명〉편으로 시작하고, 〈대아〉는 〈문왕〉편으로 시작하고, 〈송〉은 〈청묘》〉으로 시작한다라 하였다. 이렇게 정리한 305편의 시에 공자는 모두 곡조를 붙여 노래로 부름으로써 〈소〉·〈무〉·〈아〉·〈송〉의 음악에 맞추려고 하였다라 하였다.

공자가 '예와 악이 이로부터 회복되어 서술할 수 있게 되었고, 이로써 왕도가 갖추어지고 육예六藝가 완성되었'라 하였다. 공자가 최종적으로 정리완성한 '육예'는 〈시경〉·〈서경〉·〈역경〉·〈춘추〉·〈악기〉·〈예기〉 등이다. 공자가 학생들에게 가르킨 필수 과목 '육예'와는 다르다.

중국 춘추전국시기에, 지도자가 되기 위해서는 필수적으로 배워야할 기본적인 학습과목 육예六藝가 있었다. '예禮'·'악樂'·'사射'·'어御'·'서書'·'수數'의 기예技藝이다.

'악'은 '음악'이다. 〈시경〉도 당시의 음악 중 중요한 장르 중의 하나이다. 그래서 시경이 음악을 총칭하는 말로도 사용된다.

전국시기에 군자들은 악기를 연주할 줄 알아야 하며, 노래를 부를 줄 알아야 하며 무도舞蹈에도 일가견이 있어야 했다. 공자는 거문고의 대가이었고, 순 임금의 음악 소韶에 대해 진선미를 갖춘 음악이라고 평가를 내렸다. 〈八佾〉편에 나오는 내용이다.

"위소위謂《韶》, 진미의盡美矣, 우진선야又盡善也. 위무謂《武》, 진미의盡美矣, 미진선야未盡善也", '아름다움의 극치이며, 선의 극치이다.

무왕의 음악은 아름다움의 극치이나 선의 극치는 아니다라고 평하였고, '소' 음악을 듣고 도취되어 삼 개월 동안 고기 맛을 몰랐다고 했다. "월부지육月不知肉味, 왈曰: 부도위악지지우사야不圖爲樂之至于斯也", '소 음악을 듣고 삼 개월 동안 고기 맛을 몰랐다. 음악이라는 것이 이러한 경지에 이르는 것인 줄 생각하지 못했다라 하였다.

공자는 〈泰伯〉에서 "사지지시師摯之始, 관저지난關雎之亂, 양양호洋洋乎, 영이재盈耳哉!", '태사大師 지摯가 처음 임관하였을 때의 관저關雎의 종장終章의 음악 소리가 성대하게 귀에 넘치는 구나라 하였다. 태사大師는 태사악大師樂, 즉 악사장樂師長이다. 지摯는 처음에는 노魯나라의 태사大師로 있었다. 〈관저關雎〉는 《시경》의 첫 편이다. 종장終章은 "참치행채參差荇菜, 좌우모지左右芼之. 요조숙녀窈窕淑女, 종고악지鍾鼓樂之.", '올망졸망 마름 풀을 여기저기 가려 뜯노라니, 아리따운 착한 아가씨, 종과 북 울리며 함께 하고 싶다네.'이다.

태사지大師摯가 노나라의 악사장樂師長으로 임관해 왔을 때에 연주한 〈관저〉의 종장終章을 회상하여 한 말이다.

'난亂'이라하는 것은 '끝장'을 가리킨다.

〈관저〉가 시 중에서 가장 애송된 이유는 적절한 감정의 억누름이다. 시인은 가슴 속으로는 욕망이 끓지만 여인의 마음을 얻기 위해 참을 줄 알고 죽을 때까지 사랑하고픈 마음의 표현이다. 그래서 공자는 〈관저〉는 즐거우나 음란하지 않고 슬프면서도 마음을 상하게 하지 않는다 하였다.

맹자는 공자를 가리켜, 시기 상황에 맞게 적절하게 행동하는 자이며 모든 학문을 모아서 조화를 시킨 집대성集大成한 자라 하였다.

공자는 오케스트라 연주의 훌륭한 지휘자와 같다. 고전음악과 현대 음악을 조화시키고, 관악기·현악기·타악기를 멋들어지게 하모니시켜 그때 그때 상황에 맞는 아름다운 음악을 완성시킨 자이다.

〈萬章下〉에서 맹자는 공자를 가리켜, "성지시자야聖之時者也. 공자지위집대성孔子之謂集大成. 집대성야자集大成也者, 금성이옥진지야金聲而玉振之也. 금성야자金聲也者, 시조리야始條理也. 옥진지야자玉振之也者, 종조리야終條理也. 시조리자始條理者, 지지사야智之事也. 종조리자終條理者, 성지사야聖之事也. 지智, 비즉교야譬則巧也. 성聖, 비즉력야譬則力也. 유사어백보지외야由射於百步之外也. 기지其至, 이력야爾力也. 기중其中, 비이력야非爾力也", '성인 중에서 시기 상황에 맞게 행동하는 분이시며, 집대성한 분이다. 집대성이란 금속 악기로 소리를 내기 시작하고 옥으로 만든 악기로 가락을 거두어 들이는 것과 같다.

금속 악기의 소리는 가락의 시작이고, 옥으로 만든 악기 음은 가락을 마무리하는 것과 같다. 시작의 음은 지혜로움을 가지는 일이고, 마무리하는 음은 성스러움을 가지고 하는 일이다. 지혜란 예를 들면, 공교로움과 같은 것이다. 성스러움이란 예를 들어, 힘이 있는 것과 같다. 백보의 거리에서 활을 쏠 때, 화살이 과녁에 까지 이르는 것은 너의 힘 때문이지만, 적중하는 것은 너의 힘 때문이 아닌 것과 같다라 하였다.

맹자는 '시작의 음'은 지혜로움을 가지는 일이고, '마무리하는 음'은 성스러움을 가지고 하는 일이라 했고, 또한 '금속 악기의 소리'는 가락의 시작이고, '옥으로 만든 악기 음'은 가락을 마무리하는 것과 같다라고 비유하였다. '흡순교역翕純皦繹' 중 '흡'은 '금성金聲'과 '역'은 '옥진玉振'과 같다.

《禮記》의〈중니연거仲尼燕居〉에서 공자는 '예禮'와 '악樂'의 관계에 대하여 설명하였다. "예야자禮也者, 이야理也; 악야자樂也者, 절야節也. 군자불리불동君子無理不動, 무절불작無節不作. 불능시不能《詩》, 어예무어禮繆; 불능악不能樂, 어예소어禮素; 박어덕薄於德, 어예허어禮虛", '예절이라는 것은 도리이고, 음악이라는 것은 절도이다.

군자는 도리가 없으면 움직이지 않고, 절도를 갖추지 않으면 행하지 않는 법이다.

시를 하지 못하면 예절이 부족하게 되고, 음악을 하지 못하면 예절이 허술하게 되고, 덕에 박하면 예절이 허실하게 되어 결함이 생기기는 것이다'라 하였다.

공자는 또한 '시詩'를 통해서 '승흥'하게 된다하였다. 《泰伯》에서 "흥어시興於詩, 입어예立於禮, 성어악成於樂", '시가를 통하여 지식을 흥하게 할 수 있었고, 예를 통하여 설 수 있었으며, 음악을 통하여 완성하였다'라 하였다.

민간의 시가는 공자에게 사회생활이나 정치외교 교류에 매우 중요한 수단과 방법이었다.

공자는 만년에 제자를 가르치는 데 있어 육경六經 중 《시경》을 첫 번째로 삼았다. 시는 인간의 가장 순수한 감정에서 우러난 것이므로 정서를 순화하고 다양한 사물을 인식하는 데는 그 만한 것이 없다고 생각하였기 때문이다.

공자는 아들 백어伯魚에게는 "기유정장면이립야여其猶正牆面而立也與?", 《시경》의 〈주남周南〉과 〈소남召南〉을 공부하지 않으면 '마치 담벼락을 마주하고 서 있는 것과 같다'라 하였다.

《시경》'풍風'·'아雅'·'송頌' 중 '풍' 즉 '국풍國風'은 여러 제후국에서 채집된 민요로, 사랑의 시가 대부분이며 남녀 간의 애틋한 정과 이별의 아픔 등이 아주 원초적인 목청으로 소박하게 그려져 있다.

'아雅'는 대아大雅와 소아小雅로 나누는데, 궁궐에서 연주되는 곡조에 가사를 붙인 것이다. '송頌'은 종묘의 제사에 쓰이던 악가樂歌로 주송周頌·노송魯頌·상송商頌이 있다. 풍·아·송에 '부賦'·'비比'·'흥興'을 합친 것을 육의六義라 하는데, 풍아송은 내용·체재의 구분이고 후자는 문장 수사상의 분류이다.

고대 제왕들은 먼 지방까지 채시관采詩官을 파견하여 민요를 채집하고 민심의 동향을 파악하여 정치를 하는데 참고하였다. 하지만 《시경》의 악보가 전해지지 않아 시의 곡조는 알 수 없다.

'흡순교역翕純皦繹'은 또한 '시'와 '예'를 빗대어 말하는 것이 아닌가 한다.

시는 읊조리는 동안에 억양과 반복이 있어 사람을 감동케 하고 감흥을 느끼게 하여 선善을 좋아하고 악惡을 미워하는 마음을 일으켜준다. '흡'이다.

예는 행위의 절도이다. 예에 따라 행동하면 외부 사물에 동요되지 않고 자립할 수 있게 된다.

'순'이다. 음악은 성정性情을 화평하게 해주고 사악邪惡하고 더러운 마음을 씻어주므로 음악으로 고상한 인품을 갖게 해 주는 것이다.

'교'이다. 또한 인간은 시를 통하여 흥하게 되는 것이기 때문에 심신을 수양하기 위해서 오랫동안 마음속에 지니고 반복 학습해야 한다.

'역'이다. 그래서 선비는 반드시 시 즉 음악을 배워야 하는 것이다.

芝林 崔銀玉 지림 최은옥

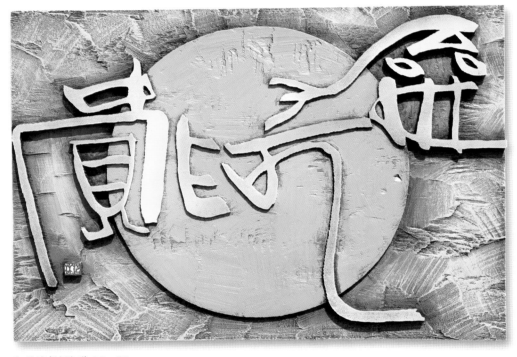

和爲貴(화위귀) 50×35㎝

· 전라북도서예대전 초대작가
· 대한민국서예대전 입선
· 대한민국캘리그라피대전 입선
· 김생서예대전 입선
· 전북현대서각회회원

· 아름다운 한글전(2021 완주향토문화회관)
· 전주시 완산구 평화 7길 40
 (송정써미트 102동 2004호)
· mobile_010-9656-8778

龢爲貴 화위귀

'화위귀 龢爲貴'는 '조화가 중요한 가치이다'라는 뜻이다. 예의 가치에 대한 설명이다.

'龢(풍류 조화될 화, huā)'자는 '和'와 같은 자이다. '龢'자는 악기 '龠(피리 약)'와 소리부 '禾'로 이루어진 자이다. '和'는 입 '口'와 소리부 '禾'로 이루어진 자이다. '龢'자를 갑골문은 '𤰞'로 쓰고 금문은 '𤰞'·'𤰞'로 쓴다. 악기의 소리가 조화를 이루는 뜻이다.

'위爲'자를 갑골문은 '𤰞'로 쓰고 금문은 '𤰞'로 쓴다. 손으로 코끼리를 부리는 뜻이다. 후에 전국문자에서는 코끼리 부분이 와전되어 '𤰞'나 '𤰞'로 쓰기도 한다. '귀貴'는 '賢'자와 같은 자이다. '貴'와 '㥜'로 쓴다. 손에 보배로운 조개화폐를 감싸고 있는 모양이다. 전국문자는 '𤰞'·'𤰞'나 '貴'로 쓴다.

〈學而〉에서 유자有子는 "예지용禮之用, 화위귀和爲貴. 선왕지도先王之道, 사위미斯爲美, 소대유지小大由之. 유소불행有所不行, 지화이화知和而和, 불이예절지不以禮節之, 역불가행야亦不可行也", '예의 실용적 가치는 조화를 귀중하게 여긴다. 고대 성왕들의 도리는 그로 (조화調和라는 점으로) 인해서 아름다웠던 것으로 대소사를 막론하고 다 그것을 지향하여 행하여졌던 것이다.

조화로 지향하는 데도 일이 순조롭게 행하여지지 않는 것은 한갓 조화에 귀중한 가치가 있다는 것만을 알고 조화를 지향하기만 하기 때문인데, 예로써 조절하지 않는다면 역시 일이 순조롭게 행하여지지 않게 마련이다'라 하였다.

예는 사회생활에 있어서의 자율적인 행위 규범. 인간의 정리情理를 기본으로 하여 욕망을 조절시켜 사회의 질서를 유지하기 위해 예제禮制가 발전한 것이다.

'화'는 상호간의 조화이면서도 화합이다.

예절이란 인간이 사회 생활하는데 있어 가장 기본이 되는 자율적인 행위규범이다.

인간은 욕망을 조절하고 사회의 질서를 유지하는 것이 예절이다. 그러나 예절 속에 조화로움이 무엇인지를 제대로 알고 조화를 이루어져야 하며 적절한 예절로 인간의 욕망을 절제를 해야 만이, 예속에 얽매이지 않는 편치 못한 구속이 안 될 것이다.

《중용中庸》은 '모든 법칙에 합치되며 천하의 가장 큰 근본이 되는 것'을 '화和'라 하였다. "희노애락지미발喜怒哀樂之未發, 위지중謂之中; 발이개중절發而皆中節, 위지화謂之和; 중야자中也者, 천하지대본야天下之大本也; 화야자和也者, 천하지달도야天下之達道也. 치중화致中和, 천지위언天地位焉, 만물육언萬物育焉", '희노애락이 아직 발동되지 않아 마음이 어디에도 치우침이

없는 것을 '중中'이라고 한다. 발동하여 모두 법도에 합치되는 것을 '화和'라 한다.

중은 천하 모든 사물의 큰 근본이며, 화는 천하 고금 중 달도이다. 그러므로 중화의 도를 만물에 확충하면 천지의 모든 것은 제 위치에 안착하고 만물은 발육하게 된다라 하였다.

이는 《논어》 '화'의 매우 적절한 설명이라 하겠다.

진정한 예란 자연 질서의 조화에 따라 자연스럽게 하는 편안한 의식이지만, 조화를 이루지 못하는 억지스러운 예는 형식적이고 맹목적이어서 오히려 인간의 자유를 구속하는 불편한 사회적 규제일 따름인 것이다.

인仁은 남을 나로 여기는 사람의 본마음이고 의義는 인을 실현하는 현실적인 행동원리이며, 이 의가 객관적 행동규범으로 구체화한 것이 예禮이다.

예는 객관적으로 존재하는 외면적인 것이지만, 의는 외면적인 것이 나타나는 내면적인 것이다. 따라서 인을 강조하는 사람은 의를 내면적인 것으로 여기고, 예를 강조하는 사람은 의를 외면적인 것이라 본다.

《禮記》에서는 더욱 과감하게 '식욕과 성욕에 사람의 커다란 욕망이 존재한다'라고 말하였다.

인간은 먼저 배불리 밥을 먹고 난 후에야 정치, 종교, 예술 등의 활동에 종사한다고 말한 것처럼, 인간의 본성이다. 공자가 식욕과 성욕이 사람의 본성이고 사람의 가장 큰 욕망이라고 역설한 것은 인류가 생존하고 발전하기 위해 필요한 요건이기 때문이기도 하다. 그러나 유가에서는 사람의 이러한 욕망, 아름다움과 추악함은 모두 마음에 담겨 있다고 보았기 때문에 예의로써 그 욕망을 절제해야 한다. 그래서 《논어》에서 유자有子는 '예의 실용적인 가치는 조화에 있고, 이 조화는 예로 조절하여야 한다'라고 하였다.

인은 '극기복례克己復禮', '자기를 극복하고 예로 돌아가는 것'이라 하였다. 먹고 싶은 것, 섹스를 하고 싶은 것은 인간의 본성이다. 그러나 이를 다스릴 수 있는 것이 바로 수양이고, 예의인 것이다.

현대의 세상이 개성이 존중되는 세상이다. 이럴 때 일수록 '도덕' 교육은 더욱더 필요한 것이 인간 상호간의 질서 즉 예절이다. 남을 베려하는 마음이 예절이다.

사회가 복잡할수록 다양할수록, 복잡한 기계 문명 사회에서 더욱 필요한 것은 예禮이다.

공자는 〈泰伯〉에서 "공이무예즉로恭而無禮則勞, 신이무예즉사愼而無禮則葸, 용이무예즉난勇而無禮則亂, 직이무예즉교直而無禮則絞', '공손하면서 예가 없으면 힘이 들고 신중하면서 예가 없으면 두려워지고, 용맹스러우면서 예가 없으면 난동을 저지르게 되고, 곧으면서 예가 없으면 각박해진다'라 하였다.

만약에 나라를 다스리는 집정자가 친한 가족과 돈독하게 지내지 않고 옛 친구와 이득관계

를 따져 저버린다면, 백성이 집정자를 신임할 수 있겠는가?

그래서 공자는 계속해서 군자가 "독어친篤於親, 즉민흥어인則民興於仁, 고구불유故舊不遺, 즉민불투則民不偸", '친한 사람에게 후하게 하여주면 백성들 사이에 인자한 기풍이 일어나고, 옛 친구를 버리지 않으면 백성들이 각박해지지 않는다'라 하였다. '葸(눈 휘둥그레 할 사, xǐ)'자는 '두려워하다'라는 뜻이다.

공손한 사람도, 신중한 사람도, 용감한 사람도, 정직한 사람도 모두 필요한 것은 예의이다. 머리가 좋은 사람일수록 더욱 필요한 것이 예의를 아는 것이다. 그래서 공자는 〈陽貨〉에서 "호직불호학好直不好學, 기폐야교其蔽也絞, 호용·불호학好勇不好學, 기폐야난其蔽也亂."라 하였다. 곧게 굴기를 좋아하면서 배우기를 싫어하면 그 폐단은 융통성이 없이 각박해지는 것이다. 용맹하게 굴기를 좋아하면서 배우기를 싫어하면 그 폐단은 난폭해지는 것이다.

'용맹스러우면서 예의가 없으면 난동을 저지르게 되고, 곧으면서 예의가 없으면 각박해지는' 것은 '곧게 굴기를 좋아하면서 배우기를 싫어하면 그 폐단은 융통성이 없이 각박해지는 것이다. "용맹하게 굴기를 좋아하면서 배우기를 싫어하면 그 폐단은 난폭해지는 것이다'의 의미와 같다. 그래서 유자有子는 '예의 실용적 가치는 조화에 있다'라 한 것이다. 따라서 예란 '배움'이면서 또한 '조화'이다. 배움으로써 사회와 조화를 이루어 나아감을 말한다. '絞(목맬 교, jiǎo)'는 새끼를 꼬아 묶는다는 뜻이다.

사람이 예의가 없다면 '장면이립牆面而立'한 사람과 같다.

어떻게 해 볼 수 없는 사람이 된다. 무식하면 용감하다 하였다. 이는 막무가내로 행동하기 때문이다. 박무가내로 행동하기 않기 위해서는 배워 '예의'스러운 행동을 하여야 한다.

'장면이립'은 서경에도 나온다.

《書經·주관周官》에서는 "불학장면不學墻面, 이사유번莅事惟煩", '배우지 않으면 벽을 향해 선 것 같아서 일을 처리하는 것이 번거롭게 만 될 것이다'라고 하고, 이에 대하여 공안국孔安國은 "인이불학人而不學, 기유정장면립其猶正墙面而立", '사람이 배우지 않으면 그것은 마치 사람이 담을 정면으로 대하고 서 있는 것과 같다'라 하였다.

'예禮'를 모르면 '화和'할 수 없기 때문이다.

芝林 崔銀玉 지림 최은옥

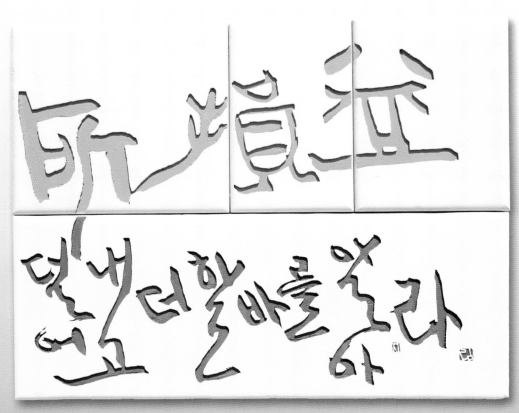

所損益(소손익) 53×42㎝

所損益 소손익, '덜어내고 더 할 바를 알아라'

'소손익所損益'은《논어》에서는 원래 '이른바 가감하였다'는 뜻이다. 단장취의하여 '덜어내고 더하다'라는 뜻으로 쓰이기도 한다.

공자는 〈季氏〉에서 "익자삼락益者三樂, 손자삼락損者三樂", '유익한 즐거움이 세 가지 있고 해로운 즐거움이 세 가지 있는데', "낙절예악樂節禮樂, 낙도인지선樂道人之善, 낙다현우樂多賢友, 익의益矣. 낙교악樂驕樂, 낙일유樂佚遊, 낙안악樂晏樂, 손의損矣", '예악의 절도를 맞추기를 즐거워하고, 남의 좋은 점 말하기를 즐거워하고, 좋은 벗 많이 갖기를 즐거워하면 유익하다. 교만하게 구는데서 오는 즐거움을 즐거워하고, 절제 없이 쏘다니는 것을 즐거워하고, 편안하게 풍류를 즐기는 것을 즐거워하면 해롭다'라 하였다.

'절예약'·'도인지선'와 '다현우'은 우리가 '익益'해야 하고, '교락'·'일유'와 '연락'은 '손損'해야 한다.

자장이 '십세가지十世可知', '십대를 알 수 있을까요'라고 묻자, 공자는 〈爲政〉에서 "은인어하예殷因於夏禮, 소손익所損益, 가지야可知也, 주인어은예周因於殷禮, 소손익所損益, 가지야可知也. 기혹계주자其或繼周者, 수백세雖百世, 가지야可知也", '은나라는 하나라의 예에 따랐으니 하례夏禮를 가감하고 조절하였음을 알 수 있다.

주나라는 은나라의 예에 따랐으니 은례殷禮를 가감하고 조절하였음을 알 수 있다. 주나라의 뒤를 이어 일어나는 나라가 혹 있다면 백대 후의 예라 할지라도 알 수 있다'라 하였다.

마융馬融은 실천적 윤리 기준은 '삼강오륜三綱五倫'이고, 손익한 것 중에 '문질文質'이 있다하였다. '문질' 중 하나라는 '충忠'을 숭상하였고, 상나라는 '질質'을 숭상하였고, 주나라는 '文'을 숭상하였다하였다. 또한 《논어집주》에서는 호인胡寅의 말을 인용하여 '자장의 질문은 아마도 미래를 알고자 한 것이다.

성인은 그 지나간 것을 말하여 밝힌 것이다.

무릇 수신으로부터 천하를 다스리는데 이르기까지 하루라도 예가 없으면 안 되는 것이니 천서天敍와 천질天秩은 사람이 함께 행해야 하는 것이니 예의 근본이다.

상나라는 하나라의 것을 고칠 수 없고, 주나라는 상나라의 것을 고칠 수 없으니 이른바 하늘과 땅의 떳떳한 벼리이다.

제도와 문위文爲로 말할 것 같으면', 혹은 "태과즉당손太過則當損, 혹부족즉당익或不足則當益, 익지손지益之損之, 여시의지與時宜之, 이소인자불괴而所因者不壞, 시고금지통의야是古今之通義也. 인왕추래因往推來, 수백세지원雖百世之遠, 불과여차이이의不過如此而已矣", '크게 지나

치면 마땅히 덜어내고 혹 부족하면 마땅히 더하는 것이다. 더하고 덜어내는 것은 때와 더불어 마땅하게 하고 인습한 바는 무너뜨리지 않으니 이것은 고금의 통용되는 의리이다. 지나간 것으로 인하여 올 것을 미룬다면 비록 백세나 멀어도 이에 같을 뿐이다'라 하였다.

'기송무징杞宋無徵'은 '기杞나라와 송宋나라에 대해서는 확실한 문서자료가 없어서 입증할 만한 자료가 없다'는 뜻이다.

지금은 '확실한 증거자료가 없다'라는 뜻으로 쓰인다.

'기杞'는 주周나라 무왕武王이 하나라 우왕禹王의 후예인 동루공東樓公으로 하여금 우왕의 제사를 지내게 하기 위해 세워준 나라로 지금의 하남성河南省 기현杞縣에 있다.

'송宋'은 주나라 무왕이 은나라 탕왕湯王의 후예인 미자微子로 하여금 탕왕의 제사를 지내게 하기위해 세워준 나라로 지금은 하남성河南省 상구현上丘縣에 있다.

공자는 〈八佾〉에서 "하예오능언지夏禮吾能言之, 기부족징야杞不足徵也, 은예오능언지殷禮吾能言之, 송부족징야宋不足徵也. 문헌부족고야文獻不足故也. 족즉오능징지의足則吾能徵之矣", '하의 예는 내가 말할 수 있으나 기는 그것을 증명하기에 부족하고, 은의 예는 내가 말할 수 있으나 송은 그것을 증명하기에 부족하다. 그 역사 문헌과 이를 설명할 성인이 부족하기 때문이다. 만약에 이러한 자료가 넉넉하다면 내가 그것들을 증명할 수 있다'라 하였다.

공자는 하나라와 은나라 2대의 예禮를 말할 수 있지만, 기나라와 송나라는 문자와 현인이 부족한 관계로 이를 입증할만한 증거가 없어 남에게 설명한 근거가 없다 하였다.

춘추春秋 시대의 기杞는 하夏의 후예後裔를 봉한 나라였고, 송나라는 은나라의 후예를 봉한 나라였으나 그 두 곳에도 이대二代 선왕의 예를 입증할 만한 충분히 자료가 없음을 개탄한 것이다.

공자는 확실한 증거가 없는 사실을 만들어 내거나, 억지로 방증 자료를 만들어 증명하려 하지 않았다.

공자의 '술이부작述而不作' 정신 역시 이와 마찬가지다.

공자는 〈述而〉에서 "술이부작述而不作, 신이호고信而好古", '배운 것을 전하고 새것을 만들어내지는 않으며, 옛것을 믿고 좋아하였다'라 하였다. 공자는 옛 것을 좋아하고 믿었다. 그것을 또한 진술하여 후세에 전수하고자 하였고 새로운 학설을 만들어 내지 않았다. 여기에서 학술 저작을 하지 않았다는 것이 아니라 확실한 증거 없는 내용을 만들어 내지 않았다는 뜻일 것이다. 알지 못하면서 마치 자신이 알고 있는 것 처럼 저술을 하면 안 된다. '지智'자가 되고 '인仁'자가 되기 위해서 공자는 많이 듣고 많이 보고자 하였다.

공자는 〈八佾〉편에서 "주감어이대周監於二代, 욱욱호문제郁郁乎文哉! 오종주吾從周", '주周나

라는 두 대代를 참고할 수 있어 그 문화는 대단히 찬란하다. 나는 주나라에 따르겠다'라 하였다. '욱욱호문郁郁乎文' 중 '욱욱郁郁'은 중문重文으로 찬란한 모양을 나타낸다. '호乎'는 감탄 어기조사이다. '찬란하구나! 그 문화여'라는 뜻이다. 두 대代는 하夏와 은殷을 가리킨다.

주 나라의 성왕聖王들은 이들의 문화를 계승 발전하여 찬란한 문화를 이루었기 때문에 주나라의 문화를 그대로 따르겠다는 뜻이다. 또한 공자는 〈泰伯〉에서 "위위호巍巍乎, 순우지유천하야이불여언舜禹之有天下也而不與焉!", '위대하도다. 순과 우는 천하를 차지하고서도 그것에 집착하지 아니하였으니'라 하고, 또한 "대재요지위군야大哉堯之爲君也! 위위호巍巍乎! 유천위대唯天爲大, 유요칙지唯堯則之. 탕탕호蕩蕩乎, 민무능명언民無能名焉. 위위호巍巍乎! 기유성공야其有成功也, 환호기유문장煥乎其有文章!", '대단하도다. 요의 임금됨이여, 위대하도다, 오직 하늘만이 크다고 하지마는 요의 덕만은 그것에 버금간다. 끝없이 넓도다, 요의 덕은 백성들은 그것을 무엇이라 이름 짓지 못하였으니. 위대하도다, 그가 이룩한 공적이어, 빛나도다, 그가 성취한 문화여'라 하였다.

요(당요唐堯)와 순(우순虞舜) 임금은 선양을 받아 천자가 되었고 널리 인재를 등용하여 나라를 잘 다스렸으며, 또한 천자의 지위를 자기 자식에게 물려주지 않고 인재를 골라 우禹에게 선양하였다.

우는 순 임금의 선양을 받아 천자에 오른 뒤 거친 음식을 먹고 의복을 입었으며, 누실한 궁실에서 살면서 오직 나라 일에만 걱정하였다.

문화와 역사는 억지로 만들어낸 것이 아니라, 천년부터 행하여 온 모든 선인들의 행동거지를 보고 배우는 것이며, 동시에 지금 우리 주위에 동료들의 인의예지 실천 양식을 보고 좋은 점은 본받고 좋은 사람의 행위를 보고 느껴 자연스럽게 실천하는 것이다.

"극기복례克己復禮", '자신을 극복하고 예의로의 복귀이다' 이러한 예의는 대대손손 발전 계승되어 오는 것이다.

이러한 옛날의 법도를 공자는 제자에게 전수해 주고자 하였다. 그래서 공자는 역사는 '소손익所損益'하기 때문에 '주나라의 뒤를 이어 일어나는 나라가 혹 있다면 백대 후의 예라 할지라도 알 수 있다'한 것이다. 즉 공자는 주나라의 문화전통을 계승한다면 백대의 앞일도 알 수 있다 하였다.

하夏나라는 우왕禹王에서 걸왕桀王까지 약 BC 2205~1787 BC를 가리키고, 은殷나라는 탕왕湯王에서 주왕紂王까지 약 BC 1766~1123 BC을 가리키고, 주周나라를 무왕武王부터 공화국을 걸쳐 유왕幽王까지를 가리킨다.

주나라는 일반적으로 BC 1122에서 BC 769년까지를 가리킨다. 주공周公은 주를 창건한 무왕의 동생으로 무왕의 권력 강화를 도왔다.

무왕이 죽자 주변의 유혹을 뿌리치고 무왕의 어린 아들 성왕을 보좌해 통치기술을 가르치고 반란군을 제압해 정권의 안정을 도왔다.

그는 정벌에 나서 황하 강 유역의 하북河北 평원 대부분을 주의 영토로 편입시키는 한편 은이 통치하던 지역에 새로운 행정단위를 설치하여 믿을 만한 주의 관리들이 그 지역을 다스리게 하기도 했다. 7년 동안 섭정한 후 스스로 자신의 지위에서 물러날 때쯤에는 주의 정치·사회 제도가 중국 북부 전역에 걸쳐 확고히 수립되었다. 그가 확립한 행정조직은 후대 중국 왕조들의 모범이 되었다.

은이 통치하던 지역에 대한 은의 지배를 완전히 뿌리 뽑고, 정복한 지역에 새로운 행정단위를 설치하여 믿을 만한 주의 관리들이 이 지역을 다스리게 했다.

무왕武王이 주공周公 희단姬旦을 곡부曲阜에 봉했는데 봉지에 가지 않고 무왕武王과 성왕成王을 보좌하였고 그의 아들 희금嬉禽이 봉지에 갔는데 그것이 노魯나라다.

주나라의 정치 제도는 주공에 의해 확립되었다고 할 수 있다.

그를 봉한 노나라에서는 주나라의 문화를 잘 보존하였다. 공자는 주공을 대단히 숭배하여 '오랫동안 주공을 꿈에서 보지 못한 것을 보니 정말로 내가 허약해지고 늙은 것 같다'라 했다.

공자는 〈述而〉편에서 "심의오쇠야甚矣吾衰也! 구의오불복몽견주공久矣吾不復夢見周公!", '내가 심히도 노쇠하여졌구나. 내가 꿈에 주공을 뵙지 못하게 된 지도 오래 되었으니'라 하였다.

주공은 주나라의 정치 기초를 닦아놓고 예악禮樂제도를 만들어낸 인물이다.

공자는 주공을 이상적인 인물로 존경하고 그의 이념을 살리고 그가 만든 제도를 실시하여 보려는 포부를 지니고 있었다.

노자老子는 '무위無爲'란 인위적인 것이 아닌 자연적인 것이라 하였다.

이 세상의 모든 것, 정치든 인간관계든 모두가 자연스러워야 한다. 억지가 아니고, 도리에 벗어나지 않아야 한다.

갑이 자기 식성대로 임의대로 대의가 아닌 자신의 이득을 위하여 꼼꼼 수를 부리기 때문에 문제가 발생하는 것이다. 물 흘러가듯이 다스림이 없는 다스림이 최상의 다스림이다.

《老子》29章에서 "장욕취천하이위지將欲取天下而爲之, 오견기부득이吾見其不得已. 천하신기天下神器, 불가위야不可爲也, 불가집야不可執也. 위자패지爲者敗之, 집자실지執者失之", '천하를 취하여 그것을 인위로 다스리려 하는 것은 불가능한 것이라는 것을 나는 알고 있다.

천하란 신묘한 그릇과 같은 것이어서 인위로 다스릴 수 없는 것이다. 인위로 다스리려는 사

람은 천하를 망치고, 거기에 집착하는 사람은 천하를 잃기 때문에', "부물혹행혹수夫物或行或隨; 혹처혹취或覷或吹; 혹강혹리或强或羸; 혹재혹휴或載或隳", '사물이란 혹은 앞서기도 하고 혹은 뒤따르기도 하며, 혹은 입김을 불어 따스하게도 해주고 혹은 입김을 불어 식히기도 하며, 혹은 강한 것이 되었다가도 혹은 약한 것이 되기도 하며 혹은 받쳐주기도 하다가 혹은 떨어뜨리게도 되는 것이며', 그래서 성인은 "거심去甚·거사去奢·거태去泰", '심한 짓을 하지 않으며, 사치奢侈한 짓을 하지 않으며 교만한 것을 하지 않는 것이다'라 하였다.

시장 경제 역시 물 흘러가듯이 해야 한다. 임의대로 자신의 생각대로만 하다가는 세상이 도탄에 빠지게 된다.

한국 젊은이의 지적문화의 미래는 밝다. 과거의 잘못을 덜어내고 좋은 점을 계승 발전시켜 물 흘러가듯이 세상을 바꿔나간다면 미래는 밝다.

문화유산文化遺産이란 장래의 문화적 발전을 위하여 다음 세대 또는 젊은 세대에게 계승하고 발전시킬 만한 가치를 지닌 사회의 문화적 소산을 가리킨다.

문화는 과학, 기술, 관습, 규범 및 정신적·물질적 각종 문화재, 문화 양식 따위의 모두를 포함한다.

한류漢流란 대한민국의 대중문화를 포함한 한국과 관련된 것들이 대한민국 이외의 나라에서 인기를 얻는 현상을 뜻한다.

'한류'라는 단어는 1990년대에 대한민국 문화의 영향력이 타국에서 급성장함에 따라 등장한 신조어이다.

소손익所損益, 계승발전시켜 세계 만인의 길잡이 노릇을 했으면 좋겠다.

玄峰 崔洙日 현봉 최수일

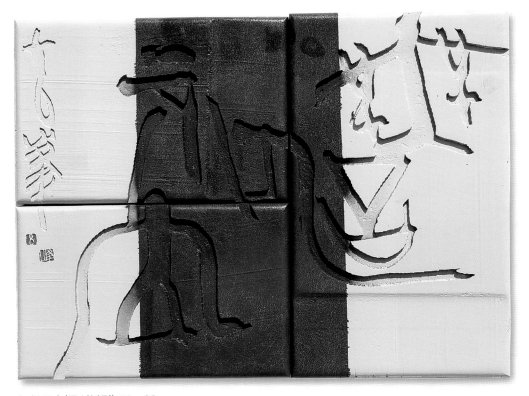

無信不立(무신불립) 50×38㎝

- 대한민국서예대전 초대작가 심사위원 역임
- 전라북도서예대전 초대작가 심사위원 역임
- 프랑스 파리국제대학촌 한국관 초대전(2019.3~11)
- 김해비엔날레국제미술제(2019~2021 김해문화의전당 윤슬미술관)
- 세계서예전북비엔날레 출품(2001~2021 한국소리문화의전당)
- 전라남북도서예문인화 명가초대전(2019.12 전북예술회관, 광주비엔날레관)
- 개인전 9회(서울, 부산, 대전, 울산, 전주)
- 우)55350 전북 완주군 용진읍 지동봉계길 15-3. 又一邨
- mobile_010-3676-8026
- http://blog.naver.com/hb2507
- E-mail: hb2507@hanmail.net

無信不立 무신불립

'무신불립無信不立'은 사람이 '신용이 없으면 설 수 없다'는 뜻이다. 믿음을 주지 못한다면 사회의 어느 누구도 인정해 주지 않아 존립할 수 없는 것이다.

'無(없을 무)'자를 금문은 ' ' · ' ' 나 ' '로 쓴다. 원래 '춤추다'의 뜻이다.

〈顔淵〉에서 자공이 정치에 대하여 물은 적이 있다.

"족식足食, 족병足兵, 민신지의民信之矣", '식량을 충분하게 마련하고, 무기를 충분하게 마련하고, 국민들이 위정자를 믿게 하는 것이다'라 하였다. 그러자 만약에 이 세 가지 중에 부득이 하나를 없애야 된다면 먼저 '무기'를 없앨 수 있고, 다음은 '식량'을 없앨 수 있지만, 공자는 백성으로 부터의 '믿음'을 얻지 못한다면 '백성들이 위정자를 믿지 않아 정치를 해나갈 수 없다' 하였다.

"거식去食. 자고개유사自古皆有死, 민무신불립民無信不立", '식량을 버려라. 옛날부터 죽음이란 모든 사람에게 다 있어 왔다. 백성들이 위정자를 믿지 않으면 나라가 존립할 수 없는 것이다'

한 국가를 운영하는데, 기본적으로 필요한 것은 식량·무기와 신뢰이다. 이중 가장 중요한 것은 백성으로부터의 신뢰가 가장 우선이라는 공자의 주장이다.

나라의 힘은 충분한 식량과 병력일 것이다. 즉 부국강병富國强兵의 필수 조건이다. '족식足食'과 '족병足兵'도 중요하지만, 더욱 중요한 것은 백성들이 국가에 대한 '신뢰'이다.

한 국가가 존립하기 위해서는 경쟁력을 갖추어야 한다. 충분한 양식과 강한 무장이다. 바로 부국강병이다.

충분한 양식이 있어 백성이 배불리 먹어야만 편안한 삶을 영위할 수 있다. 백성이 배고프면 나라를 원망하게 되고, 나라를 떠날 것이고, 심지어는 폭동을 일으킬 수 있어 나라가 존립의 위기에 설 수 있다. 그래서 사람의 삶을 영위하는데 있어서는 식량을 가장 먼저 갖추어야 한다.

강한 무장은 다른 나라부터의 침략을 막아낼 수 있는 방어 전략에 중요하다. 그러나 너무나 무력에 공을 들이면 힘들어지는 것은 백성이다.

강한 무기를 만들기 위해서 백성으로부터 많은 세금을 거두어야 한다. 그 질고는 당연히 백성의 몫이다.

위촉오魏蜀吳 삼국 중 가장 먼저 망한 나라가 촉나라이다.

일반적으로 조위曹魏나 손오孫吳와 비교할 때 촉한蜀漢이 정치를 가장 잘했다는 평가를 듣고, 지리적으로 천혜의 조건을 갖춘 나라였는데, 조위曹魏가 출병하여 유선劉禪의 투항을 받아낸 기간은 고작 2개월이었다. 제갈량이 죽고 난 다음에 집정자들이 엉망으로 나라를 다스

린 것이 가장 주된 원인이었겠으나, 그러나 간과해서는 안 되는 것은 제갈량의 북벌정책이 너무 빈번했다는 것이다.

《삼국지三國志·후주전後主傳》의 배송지裴松之 주에서 인용한 《촉기》를 참고하면, 유선이 투항할 때 촉나라의 호는 28만이었고, 인구는 94만 명이었다. 그러나 군대는 10만2천 명에 관리는 4만 명이었다.

단순하게 계산하면 평균 9명의 백성이 1명의 사병을 책임져야 했던 것이다.

7호당 관리 1명을 먹여 살려야 했다. 그래서 촉나라 백성은 그 부담을 견뎌낼 수가 없었던 것이다.

전쟁 준비에 힘쓰는 정부는 반드시 백성이 피폐해진다는 것을 명심해야 한다.

나라가 '족식'足兵, '식량과 병력이 충분히 갖추는 것' 매우 중요하다. 그러나 나라의 근본이자 뿌리는 국민이다.

아무리 강한 군대를 갖춘다한들 백성으로부터 신뢰를 얻을 수 없다면 나라가 존립할 수 없다.

민심을 따르면 정치가 흥하게 되고, 민심을 거스르면 정치가 피폐해진다.

《관자管子·목민牧民》이 한 말이다.

"정지소흥政之所興, 재순민심在順民心. 정지소폐政之所廢, 재역민심在逆民心. 민오우로民惡憂勞, 아일낙지我佚樂之. 민오빈천民惡貧賤, 아부귀지我富貴之, 민오위타民惡危墮, 아존안지我存安之. 민오멸절民惡滅絕, 아생육지我生育之", '정치가 흥하는 것은 민심을 따르는 데 있고, 정치가 피폐해지는 것은 민심을 거스르는 데 있다.

백성은 근심과 노고를 싫어하므로 군주는 그들을 편안하고 즐겁게 해줘야 한다.

백성은 가난하고 천한 것을 싫어하므로 군주는 그들을 부유하고 귀하게 해줘야 한다.

백성은 위험에 빠지는 것을 싫어하므로 군주는 그들을 보호하고 안전하게 해줘야 한다.

백성은 후사가 끊기는 것을 싫어하므로 군주는 그들을 잘 다스려야 한다라 하였다.

나라가 믿음이 없으면 멸망하는데, 사람이야 어떻겠는가?

그래서 증자는 매일 세 가지를 반성한다 했다.

'충忠'과 '신信'과 '습習'이다. '친구와의 믿음'이다. 자하는 〈학이〉에서 "현현역색賢賢易色, 사부모事父母, 능갈기력能竭其力, 사군事君, 능치기신能致其身, 여붕우교與朋友交, 언이유신言而有信", '재능 있는 인물을 존경하고, 여색을 멀리하고, 부모를 섬기는 데 자기 힘을 다할 수 있고, 임금을 섬기는 데 자기 몸을 바칠 수 있고, 벗들과 사귀는 데 말에 신용이 있다면, "수왈미학雖曰未學, 오필위지학의吾必謂之學矣", '배우지 않았다고 하더라도 나는 반드시 그런 사람을 배운 사람이라 할 것이다'이라 했다. 이는 '충忠'과 '신信'의 구체적인 설명이다.

玄峰 崔洙日 현봉 최수일

如爲山(여위산) 42×34㎝

如爲山 여위산

'여위산如爲山'은 '산을 쌓는 것과 같다'라는 뜻이다. 《논어》〈子罕〉 '비여위산譬如爲山'의 준말이다.

《논어》〈子罕〉에서 "비여위산譬如爲山, 미성일궤未成一簣, 지지, 오지야吾止也. 비여평지譬如平地, 수복일궤雖覆一簣, 진진, 오왕야吾往也", '이를테면 山을 쌓아 올리는데 한 삼태기의 흙이 모자라서 완성을 보지 못하였다 하여도, 그 일을 그만두었으면 자기가 그만둔 것이다. 이를테면 땅을 고르는데 한 삼태기의 흙을 부어 놓았다 하여도, 그 일을 진척시켰으면, 그것은 자기가 진척시킨 것이다'라 하였다.

'미성일궤未成一簣'는 '공휴일궤功虧一簣'로 쓰기도 한다. '簣(삼태기 궤)'자는 '삼태기'라는 뜻이다.

한 삼태기가 모자라 산을 이룰 수 없듯이, 이제까지 잘 해왔는데 조금을 참지 못하여 성공을 바로 앞두고 실패하는 경우를 말한다.

'미성일궤' 중 '미성未成'은 '이루지 못하다', '일궤'는 '한 삼태기'의 의미로, 전체적으로 '한 삼태기로 이루지 못하다'는 뜻이다. '공휴일궤功虧一簣' 중 '공功'은 성공, '虧(이지러질 휴, kuī)'는 '어긋나다'로 '성공을 거두지 못하다'라는 뜻이다. 즉 '한 삼태기가 모자람으로 산의 완성하는 성과를 이루지 못하다'는 말이다.

'평지平地'를 '평지에서 산을 쌓다'라는 의미로 해석하여, 전체적으로 '평지 땅에서 산을 쌓는데 한 삼태기의 흙을 부어 놓는다 하여도, 그 일을 진척시켰으면 그것은 자기가 진척시킨 것이다'로 해석하기도 하나, 그러나 이미 '산을 쌓다'는 '위산爲山'이 있기 때문에 같은 내용이 다시 반복된다. 따라서 '산을 쌓는 것'과는 반대로 편평하지 않은 땅에 흙을 넣어 편평하게 '흙을 고르다'는 뜻으로 이해할 수 있다.

'평지平地' 중 '평平'자는 '땅을 고르다'로 동사의 용법으로 쓰인다.

'공휴일궤功虧一簣'는 《상서尙書·여오旅獒》에도 나오는 말이다.

"숙야망혹불근夙夜罔或不勤, 불긍세행不矜細行, 종루대덕終累大德; 위산구인爲山九仞, 공휴일궤功虧一簣", '새벽부터 밤낮 없이 부지런히 일하지 않는 일이 없도록 하여야한다. 좀스러운 행실을 삼가지 않으면 마침내는 큰 덕에 누를 끼치게 될 것이다.

아홉 길 높이의 산을 만듦에 있어서도 한 삼태기의 흙이 모자라면 성을 쌓는 일을 다 이루지 못하는 것이다'라 하였다.

'불긍세행不矜細行' 중 '矜, 삼갈 긍)'은 '삼가하다'는 뜻이고, '세행細行'은 '자질구레한 행위'를 말한다. 전체적으로 '하찮은 자질구레한 일을 삼가지 않다'라는 뜻이다. '구인九仞'은 '아홉 길 높이'를 뜻한다.

산 같은 큰 성을 쌓는다 해도 한 삼태기 모자라 완성을 하지 못한다면 이 또한 성을 다 쌓지 못하는 것이다.

성공을 눈앞에 두고 최후에 한번 방심하는 동안 다된 밥에 재 뿌리는 경우가 있다.

'시종일관始終一貫' 끝까지 노력하는 자만이 성공을 거둘 수 있는 것이다.

같은 말로 '공패수성功敗垂成'이라는 말이 있다.

'공패수성' 중 '수'는 '끝에서'라는 뜻으로, '막 성공하려는 순간에 실패하다'·'거의 다되다 말다'라는 뜻이다. 하지만 '미성일궤'는 일반적으로 주관적인 원인으로 인하여 완성하지 못함을 말하나, '공패수성'은 객관적인 원인 즉, 갑자기 발생한 어떤 원인으로 인하여 실패하게 됨을 말한다.

삶의 성공과 실패는 한발의 차이다.

삶을 결정하는 것은 주위 상황이 아니라 우리 자신의 태도다. 성공은 마음의 차이이고, 남들보다 간발의 차이 만큼만 노력하는 결과의 산물이다. 남에게 신뢰를 받는다는 것 역시 조그마한 배려에서 시작되는 것이다. 그래서 어느 누가 '경영이란 사실 별것이 아닙니다. 간발의 차이를 만드는 겁니다. 이는 기업경영이든 자기경영이든 마찬가지입니다'라 하였다.

노산驚山 이은상은 일제의 속박에서 벗어나 해방을 향한 마음을 '고지가 바로 저긴데 여기에서 말 수는 없다'라고 하였다.

노산驚山, 이은상(1903~1982)은 〈고지가 바로 저긴대〉에서 "고지가 바로 저긴데, 예서 말 수는 없다. 넘어지고 깨어지고라도, 한 조각 심장만 남거들랑, 부둥켜안고, 가야만 하는 겨레가 있다. 새는 날 피 속에 웃는 모습, 다시 한 번 보고 싶다."라 하였다.

1970년대 고등학교 교과서에 수록되어 시조이다.

이제는 분단의 아픔을 '부둥켜안고 가야만 하는 겨레가 있다.

'통일이 된 날 다 함께 웃는 모습 다시 한 번 보고 싶은 게' 우리의 꿈이다.

해방의 자유를 지키기 위해 피의 능선을 함께 넘어야 했던 동포들은 이제 '부둥켜안고 가야만 하는' 또 하나의 애절한 숙제가 남아있다.

통일의 고지가 바로 저기기 때문에 고난의 운명을 지고 역사의 능선을 타고 이 밤도 허우적거리며 가야만 하는 같은 민족이 있다.

40, 50이 되고, 인생의 황혼기에 접어들어 나는 과연 어떻게 살았는가라고 물었을 때, 우리는 부끄러움 없는 삶을 위해 최선을 다했다고 자신있게 말할 수 있어야한다.

공자가 최종 결과를 산을 쌓는 것으로 비유하여 말한 것처럼, 마지막 한 삼태기가 모자라 산이 완성되지 못하는 경우도 있다.

한 삼태기만 옮기면 꿈을 이룰 수 있는데, 우리는 지금 그 한 삽을 잃고 있는지도 모른다.

論語, 새김을 만나다

인쇄일 / 2021. 10. 08
발행일 / 2021. 10. 12

지은이 / 최수일 최남규
　　　　嚴婷, 曲均麗, 劉磊磊

발행처 / 가온미디어
　　　　전주시 완산구 충경로 30
　　　　Tel. 063-274-6226
　　　　E-mail : ok0056@hanmail.net

출판등록 / 제2021-000099호
인쇄처 / 대흥정판사
　　　　Tel. 063-254-0056

값 25,000원

ISBN 979-11-91226-05-8